繪畫技法系列-2

素描技法大全

藝術家不可缺少的隨身手冊

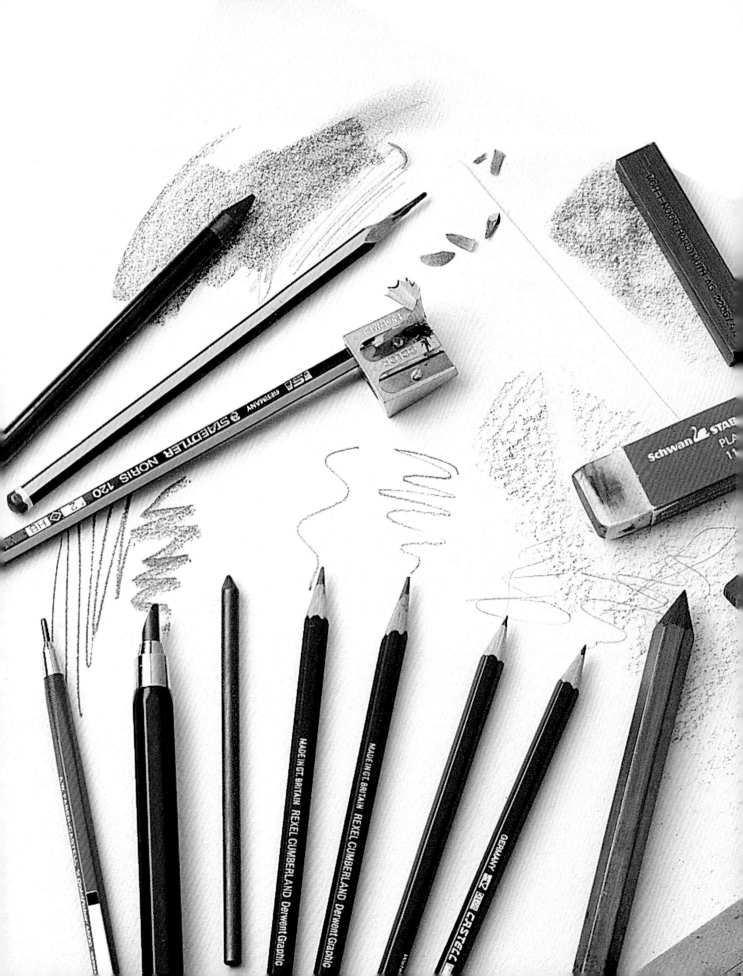

素描技法大全

藝術家不可缺少的隨身手冊

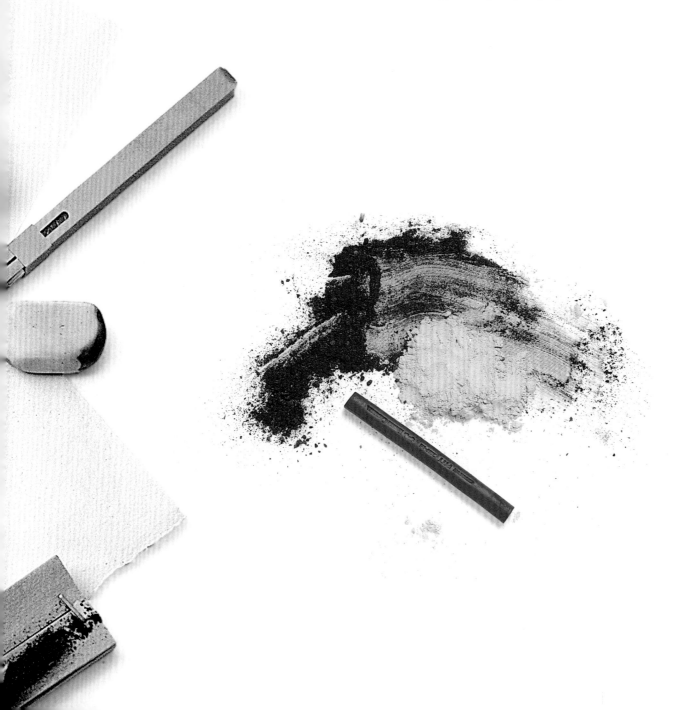

目錄

序 5

材料與工具 **6**
石墨 6
色鉛筆 8
炭筆 10
粉蠟筆和類似的媒材 12
油墨 16
其他媒材 18
刷子 22
畫紙 24
其他輔助工具 28
補充材料 30

石墨 **34**
石墨的技巧 34
明暗度和立體感 38
透視法 42
線條的明暗度 44
素描 46
使用灰色色調繪圖 48

色鉛筆 **52**
色鉛筆的技巧 52
用線條筆觸上色 58
彩色畫 60
畫作與色彩幅度 62

炭筆 **66**
使用炭筆作畫 66
調色與筆觸 68
描繪外型 70
表面 72
海景 78
靜物 82

粉彩與類似的媒材 **86**
使用粉彩作畫 86
使用赭紅色作畫 88
使用粉筆作畫 90
靜物 92
風景畫 96

墨汁 **100**
使用墨汁作畫 100
使用尖頭鋼筆作畫 102
用鋼筆頭打亮 106
混合技法：墨汁和水粉彩 108
鋼筆頭與彩色墨汁 110

濕畫技巧 **114**
濕畫技巧 114
以刷子畫素描 116
單色淡水彩 118
混合乾技術-濕技術的技法 122

用蠟筆作畫 **126**
油性基礎的媒材 126
用白色和黑色的蠟筆作畫 128
彩色蠟筆 132

簽字筆 **134**
用簽字筆作畫 136
速描的人形 138
一幅全彩的畫作

索引 142

假使你從來沒有使用過油彩，便要使用水彩作畫，那是可能的。不過所有的藝術媒材，都必須在嫻熟基本繪畫技術的基礎下，才可以被妥善運用，發揮到極致。油彩和水彩，都是繪畫的媒材，不過事實上，繪畫並不容易被分類。

只要是由一條線，和一種顏色所組成的任何東西，都稱的上是畫。不過這個定義，除去了許多的作品，包含一連串風格、時期等等的，他們結合了許多的粉筆，鉛筆，或是各種創造畫中明暗的工具。更不要說，那些在世界上許多最重要美術的美術館中，繪畫展區的作品。事實上，沒人會認為以色鉛筆或墨汁畫出的東西，或一幅以粉彩筆和色彩標示出的草圖，稱的上是畫作。世界上有各式各樣的繪畫，換句話說，一幅畫的定義不只是根據它所採用的東西。的確，大部分畫作都是畫在紙上，但還有無數畫在木材上、帆布上、金屬上，或甚至是石頭上的例子。繪畫洞悉無邊界的美妙，因為無論如何，繪畫都是形成所有藝術媒體的關鍵要件。

這本書的匯集編纂，是為了提供讀者，在繪畫可能性上更大的空間。本書奠基於實際經驗和常識上，而非理論性的原則。這並不表示本書缺乏嚴謹度，我們相信，過份強調嚴格的準則，將會限制繪畫的潛力。透過全書篇章，讀者可以接觸到當今最寬廣、嶄新的繪畫技術與材料。透過如此，我們在本書的篇幅下，特別著重在一些藝術家更廣泛使用的媒材，像是鉛筆和炭筆。

其他比例上較小的篇章，則關注於其他的媒材，像是墨汁，以及目前最新的媒材技術，必非表示相較於其他常使用的技術，他們比較不重要，所有在本書中介紹的技術，不論是專業畫者或是新手，所有使用者可能會遇到的細節，本書都賦予極高的關注。當代藝術家所使用的，各式各樣、日新月異的延伸性媒材和工具，事實上都收納在本書的第一個部分裡，同時也包括這些媒材特性和使用的資訊。這個部分提供讀者有這些繪畫材料充足的引導，從最常見的，到目前市面上可取得，最新穎的材料。書的下一個章節，提供許多實際的示範，依照各個基本技巧，其主題發展的可能性，以及這些繪畫媒材使用的特殊程序，依次分成幾個次章節。這些解說包含了圖解示範，提供讀者實用的引導，足以立刻應用到各自的作品中。

沒有任何書，足以希望涵蓋這個廣大主題中的各個面向，如同本書所涉及的這些範圍。本書實用的取向，已用最全面的方法，克服這些問題。並且將繪畫技法設計成最容易親近的手冊形式，提供給專業的藝術家、藝術學生，以及業餘的藝術工作者。

丹尼爾·山謬 *David Sanmiquel*

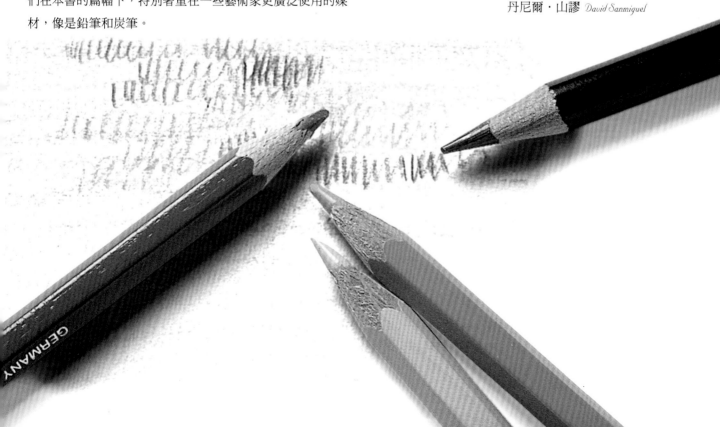

材料與工具

石 墨

石墨就是鉛，它是鉛筆內的組成物質。石墨是最簡單，而且最乾淨的繪畫媒材。鉛筆可以在任何型式的表面作畫，並且由於石墨是一種滑順的媒材，十分耐用。雖然許多範例中會作此建議，不過此媒材作畫，並不需要最後的修整。

鉛筆可以用來畫線條，並且透過陰影繪製物品。他的鉛灰色，不管是任何型態的石墨，都能維持一樣，唯一的差異在密集度：硬的款式顏色較淺，軟的款式顏色較深。在同一個作品中，石墨可以配合其他的繪畫媒材使用，以它滑順的本質，與其他媒材合作。

貝魯吉諾Perugino(1445-1523)，婦人的頭。藏於倫敦大英美術館。這幅畫用銀製尖筆頭繪製。金屬筆心（鉛、金、或銀）是後來，現代石墨筆的前身。

組 成 分

石墨是炭的結晶，出現於自然的沈積層中，人工開採而得。石墨是一種滑順的物質，帶有類似金屬反射的光澤。石墨筆就是我們熟知的「鉛筆」，這個名稱源於金屬的筆頭在石墨發現前，便被用來當作繪畫的工具。這些筆頭由金、銅、銀（這些會製造出棕色線條），或是鉛（灰色線條）所製成。用這些金屬繪製的線條，已經十分精準，不過有時因為金屬與空氣接觸而氧化，色調會加深。這個技術需要適合的表面：覆有塑料(bone dust)和上膠的紙張，則無法擦改。

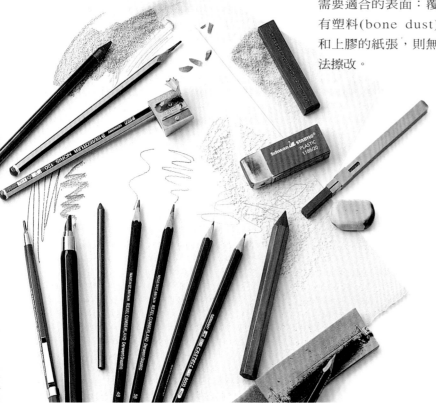

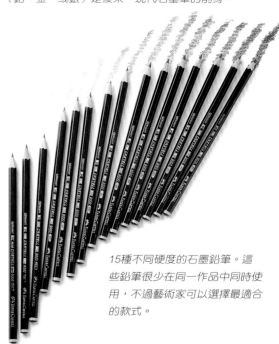

15種不同硬度的石墨鉛筆。這些鉛筆很少在同一作品中同時使用，不過藝術家可以選擇最適合的款式。

起 源

最早的石墨沈積層，是1654年在英國的Cumderland地區發現的。在歐洲，這種物質最後取代了所有的金屬筆頭，因為金屬筆較昂貴，並且使用上較為笨拙。目前所知，筆心中的石墨是在18世紀末時，Nicolas-Jaxques Conte所發明的（他用自己的名字替發明的東西命名）。這個新材料，是由粉末狀的天然石墨，和黏土混合，用火燒烤成鉛筆的形狀，再嵌入管狀的木條中，透過調整燒烤的時間，各種硬度都可以調整。這個方式目前仍被藝術家沿用至今。

Faber-Castell的鉛筆盒。這組鉛筆內含完整的，各種等級鉛筆，以及石墨棒。可以符合各工匠師傅的需求。

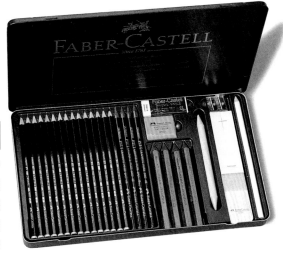

硬度與品質

不同線條的密度，取決於石墨鉛筆的硬度：鉛越軟線條越密，越深。品質較佳，等級較高的鉛筆（重要品牌如Faber-Castell、Staedtler、Rexel、Koh-i-Noor）有19種不同的硬度等級。這些等級由不同字母順序，標示在鉛筆的上方。B和H這兩個字母，表示他們各自的硬度（B代表軟的鉛筆，H代表硬的鉛筆）。B這個範圍又分成8種硬度，從上B到8B（最軟的）。H這個範圍從硬H到9H（最硬）。在這兩個等級範圍之間有HB和F線條，是適合書寫的平均硬度。

在所有的硬度之外，平均硬度（B、2B）最常被用來畫畫。畫素描和筆記，通常會選最軟的，如4B和5B。硬的筆心通常適合設計完整的畫作，以及前置的陰影，而最軟的則用來加強最黑的區塊。

筆心中的石墨

鉛筆所使用的硬度等級，同樣也用在石墨筆心上，不同等級及個別販售。這些筆心的粗細不同，（從1/2到5mm），並且嵌在一種工業用鉛筆中。許多藝術家喜歡這種多樣性，因為可省去削鉛筆的程序。使用這種筆心的藝術家，通常只使用一種硬度（通常是2B或3B），來畫草圖或前置的繪圖。

棒狀的石墨

棒狀石墨，可以用來從事需要大量陰影的大型作品。有些是鉛筆形狀的，筆尖可以削尖。他們外部上漆，以防用來畫圖時，會弄髒手。

畫者使用這些石墨棒來畫草圖，因為它們可以繪製強而密的線條。許多密度更大的類型，並沒有筆尖，設計成直接用棒緣繪圖，和粉筆或粉彩棒的用法一樣。

水彩石墨

水彩石墨是一種最近發展來的東西，成分裡包含少量的水融性阿拉伯膠，使它可以溶解在水中。他所畫出線條的質感，和普通軟質石墨完全一樣。

這種石墨畫出的線條和陰影，可以用刷子再調整，創造出不同的色調，水加越多，顏色越淡。

水彩石墨可溶於水，可以用刷子調整線條和範圍。

用棒狀石墨在紙張上塗抹，就可以用來快速製造陰影，以及非常密的線條。

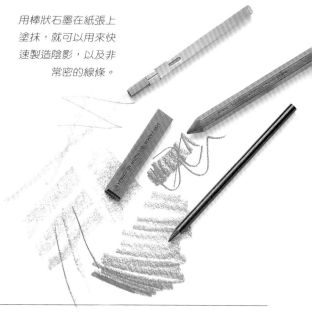

不同粗細的石墨筆心，替藝術家省下削鉛筆的麻煩。針對個別密度，有不同的硬度等級。

彩色鉛筆

即使看起來有些孩子氣，作為一種繪畫媒介，彩色鉛筆其實有著極大的潛力。透過別種媒材無法比擬的精緻和細膩，彩色鉛筆的顏色線條，在一個時間裡，同時決定了樣式和色彩。要利用鉛筆結合、搭配色彩，需要特別的程序和技術。另外，彩色鉛筆也可在混合媒材的作品中，結合其他的繪畫技巧，扮演一個有趣的角色。

Engne Deacroix(1789-1863)。摩爾人坐姿，1814，私人收藏。

組成成分

彩色鉛筆的筆心，是由染料結合一種類似黏土的高嶺土，再與蠟混合。這裡的染料和其他各種繪畫技術（水彩、油彩、粉彩等等）的製造原料相同。不過比其他技法，彩色鉛筆的遮蓋力較弱。因為高嶺土主要用於使筆心更堅硬，增加筆心的耐度，防止顏料在紙張上任意延展。因此這種鉛筆只能創造出色彩的線條。

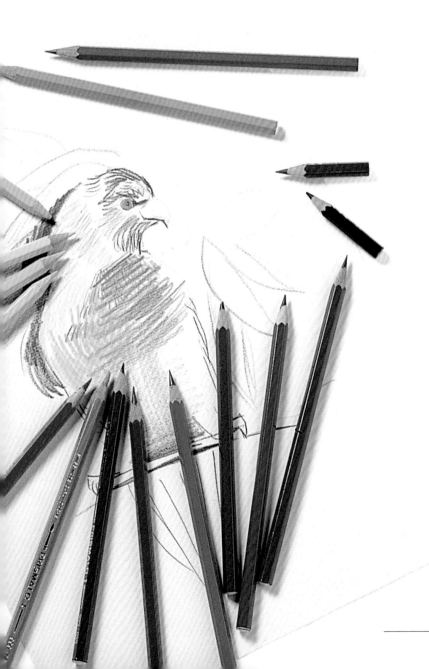

具專業品質的色鉛筆系列，可以製造出合乎品質的作品，它的成果足以匹敵任何其他的繪圖媒材。

特 性

彩色鉛筆的主要特性，便是使用上的方便與快速。他們的用法與石墨鉛筆完全一樣，不過在完工後，他們比石墨鉛筆更不油膩（greasy），而更流暢，並且深具光澤。除了紙張和色鉛筆，它們不需要任何其他的配件或器材。相較於其他媒材，彩色鉛筆色調的密度高，覆蓋力較低，因此比較適用於小版本的作品。它的優點是，能細節繪製的高度能力，並且能處理十分精巧的作品，印記持久，顏色不易改變。

要用彩色鉛筆做色彩混合，較不容易，因為一旦顏色落在畫上面，除非我們把它消去，否則顏色無法改變。因此，彩色鉛筆的製造商通常提供非常多種顏色，使藝術家可以選擇確切的顏色，而不用煩惱混和顏色的問題。

變化與表現

提供給學校使用的彩色鉛筆盒,通常內含8到12種顏色。它們的範圍有限,並且大多不會個別販售。主要的彩色鉛筆廠商,如瑞士公司Caran d'Ache,英國公司Rexel Cumberland,或德國Farber-Castell、Schwan,或美國公司Prismacolor,都提共各種組合。從12色的,包含各種公司色卡上面,所展示顏色的精裝盒裝色鉛筆:Rexel Cumberland公司有72色,Farber-Castell有100色,FarberCastell公司有120色。這些色鉛筆都可以透過這些公司的聯繫,個別購買。

Caran d'Ache的84色水彩色鉛筆盒。

Caran d'Ache的120色集合,有三種盒裝的形式。

有些公司提供兩種硬度的鉛筆。硬鉛筆特別適合專業作品要求的水準,可以使輪廓鮮明,並使其更持久。硬度居中的鉛筆(事實上色鉛筆沒有真正的軟鉛筆),則會比較適合做大範圍、單一色彩的覆蓋動作。

色彩筆心

許多彩色鉛筆的公司,在它們所擁有的顏色中,會販售水彩或是水彩蠟筆。因為這些水彩蠟筆通會呈條狀或是棍狀,因此它們也擁有比平常更大的使用範圍。Farber-Castell公司便製造精緻的彩色筆心,僅粗0.5公釐,用於精細描繪。這些筆心的優點,是它們可以繪製即使一般鉛筆,都必須在保持削尖時,才可以繪出的極細線條。這些筆心有10到17種顏色的盒裝選擇。

水彩鉛筆

許多主要的廠商,都提供一種很特別的彩色鉛筆,它可融於水。使用這種色鉛筆的技術,和一般鉛筆完全一樣。差別在於用刷子刷上水後,色彩可以擴散開來。這個技巧,幾乎完全將線條從紙張上移除了,而創造出一種類似水彩的效果,不過缺點就是它缺乏水彩呈現的透明度。

用水彩色鉛筆所畫出的線條,一旦經過調製,就可以創造出相當於水彩的完稿效果。

性質

彩色鉛筆的性質,仰賴在它的組成成分中,顏料的性質和數量。相較於高品質的彩色鉛筆範圍,用於學校的彩色鉛筆,通常會使用品質較低、成分較少的顏料。並且通常會加少許的蠟,來掩蓋它們較低的覆蓋力。

高品質的鉛筆會製造出不透光的效果,密集的彩色彩筆畫,則會呈現出稍微粗糙的質感。它們可以削的非常尖,而用來當護套的杉木很柔軟,同時還相當地具有韌性。

炭 筆

與石墨鉛筆相同，炭筆是最常被使用的繪畫媒材。炭筆是一種十分單純、直接，且用途廣泛的媒材，它還提供了極高的創造潛力。和鉛筆一樣，炭筆畫不需要任何輔助的媒體；和鉛筆不同的是，它所畫出的效果更為生動自然，並且不管是從小型的作品，或到大規模的組合，它都可以達成各種版本的需求。

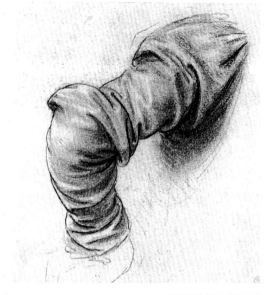

Leonardo da Vinci(1452-1519)。對聖彼得右手的研究，1503年，Windsor城堡美術館。

組成成分

如我們熟知的，炭筆棒是很輕，類似藤蔓狀，不能彎折的繪畫媒材。它們是特別取自柳樹、萊姆、或胡桃樹的樹枝，然後再經過燒製而成。樹枝的大小和密度，便決定了炭棒成品的狀況，密度越大的炭棒，則越昂貴。現在已很難找到傳統技術製造的炭筆，許多都由粉狀胡桃炭製成，壓縮成形，再模仿天然樹枝的不規則彎曲。這些新式炭棒的品質，與傳統式的相當，不過它們的好處是在裡面不會有燒製炭條中常發現的小而硬的結晶體結塊。

差異和表現

炭筆依粗細不同販售，最細的直徑僅2釐米，大小約3/4英吋（2公分）。價格上則隨粗細有所變化，而品質上，則視所選樹枝的好壞，越直的炭棒越好，並且要沒有節突，炭化也要完全平均。主要的品牌像Koh-i-Noor（澳洲），Grmbacher（美國），或Lefranc（法國），都販售高品質，各種粗細的炭筆，同時有零賣，和25到40支的盒裝可供選擇。有些公司，例如Taker（西班牙），會把一半的炭筆包覆在鋁薄片裡，拿的時候就不會弄髒手指了。

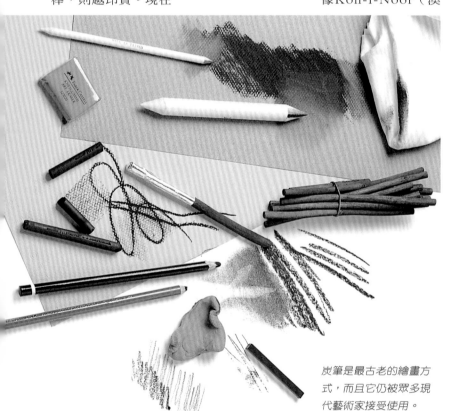

炭筆是最古老的繪畫方式，而且它仍被眾多現代藝術家接受使用。

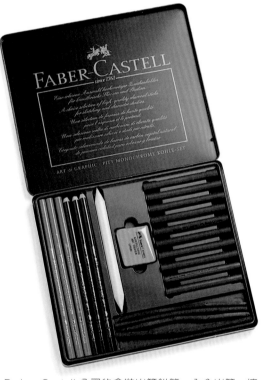

Farber-Castell 公司的盒裝炭筆鉛筆，內含炭筆、擦筆以及壓縮炭筆。

炭鉛筆

有些製造商如Conte或Koh-i-Noor，供應炭鉛筆，把它們包裝的較堅實，並且可以削尖。它們對於需要精細線條的小版本的工作來說，十分有用。這些鉛筆通常和一般的炭棒一起使用。

特 性

炭摸起來是乾的，完稿時會留下非常深的灰色，幾乎是黑色。它由細緻的結晶炭所組成，使炭可以直接就附著它的表面來使用（通常在紙上），並且可接受任何種類的調色混合，和層次上的變化。炭筆繪畫的效果，大部分視紙張而定。紙張的質地越粗，畫出的線條會越緊密，因為會有多的粒子附著在紙張的不規則表面上。炭是完全天然的產物，並不需任何添加物。因此使用炭作畫時，在畫上，需要採用一些固定物，才不會使粒子隨時間而消散。

粉 末 炭

有些藝術家喜歡用粉末狀的炭，來製造細緻的混合，和我們常在大版本上所做的調色。最常見的使用方法是用手指或一塊棉花沾起，把一些炭粉，放在紙上搓揉。粉末炭以瓶裝販賣，不過藝術家們也可以自己用炭棒的碎屑，磨細成粉末狀。

粉末狀的炭粉，用於大型的作品中，它需要細緻的調色區域。粉末可以直接以手，或是棉布來使用。

炭棒以不同大小販售，來配合不同的版本和風格。這裡有六個例子，從直徑1/12英吋，到3/4英吋（2釐米到2公分）。

天然的炭筆並不便宜，價格太便宜的產品，通常組成的是低品質、實際上無法使用的炭筆。不過，最近市面上已出現由炭粉模塑的炭筆，它們品質極佳，而且比起傳統炭筆較不昂貴。

壓縮製炭筆和 BINDER

Faber-Castell公司特別壓制和裝訂的炭枝，裡面有部分名為「Pitt」的黏土成分。這些枝條有標準大小，直徑1/4英吋（7或8公釐），它的中間性質，介於粉彩和石墨之間。它們繪製出的線條較黑、較密，比傳統石墨來的生動，並且有三種硬度。最軟的石墨可以繪製出一種黑色色調，由於相當深，只有黑色的粉彩筆（由顏料製成，而非石墨）可以比擬。這種類型的炭筆，可以與傳統炭筆用相同的方式使用，不過由於它的性質較濃密，畫出來後不容易調色或消去。

炭筆可以單獨使用，或和炭棒一起使用。

壓縮的炭棒是由炭粉所製成。它們已經調勻、成形，並且與黏土混合。它製造出非常濃密並且光滑的線條。

起 源

炭就是燒過的植物物質，它們的起源尚且可追溯到遠古的藝術之中。岩畫便是用粉末狀的植物炭（也許混合了一些鼠尾草），作為主要的繪畫媒材，它們流傳至今，代表著炭這種媒材的延續性，和它不變的本質。因此，不管是在素描或是完稿的作品中，炭都是一種相當普及的繪畫媒材。

材料與工具

粉彩和類似的媒材

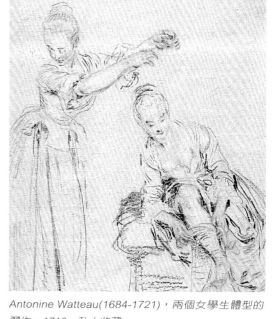

粉彩以及它相關的衍生材料，都是繪畫的方法，和繪畫媒材。它們都用同樣的方法來達到效果：將成形的粉彩筆在紙上摩擦，製造出線條和色彩斑塊。它們可以調色和混合到某個程度。如同炭筆一樣，它們同時是可以直接使用的單純媒材，不需要留下乾燥的時間，可以用許多的方式來進行色彩的重疊和調和混色。同時，與炭筆一樣，最後的效果，大多會取決於藝術家所選取的紙張表面其粗細的程度。

Antonine Watteau(1684-1721)，兩個女學生體型的習作。1716，私人收藏。

一種繪畫的媒材，粉彩

有關粉彩到底是一種圖畫媒材（drawing medium），還是繪圖技術(painting-technique)，目前還是一個沒有明確答案的討論，這兩種論點的立意都相當好，不過，目前仍沒有辦法達成結論。

從背景歷史上來說，粉彩一直被當作是一種圖畫(pictorail)的媒材。在文藝復興時期，藝術家便使用粉彩筆，卓越的宮廷畫像家，來加強那些從未被公開展示為畫作的素描。直到十七世紀末，粉彩開始鞏固自己作為一種圖畫媒材（pictorial medium）的地位，當時是仰賴以及許多從那時開始，把粉彩和別的繪畫媒材視為具有相同基礎，而加以使用的藝術家。藝術家現在已經會使用各種的粉彩，來豐富他們的畫作，譬如用很多的線條，或是使用在色調上較自然的色塊，來保持他們畫作的關鍵品質。本書不可能包含粉彩技巧，所有有關圖畫(pictorial)的潛力，不過，也不能忽視它作為畫作（drawing）或繪畫(painting)媒材的潛力。本書的目的不是要為藝術家設限，而是要端視每一個個別藝術家的能力，來決定它們對媒材的使用態度，看他們何時要開始藝術家這個角色，何時要結束製圖者的身份。

粉彩是在製圖和繪畫都具潛力的媒材。各式各樣的粉彩和粉彩筆，可適用於所有繪畫型態。

組成成分

　　粉彩的組成，是以水溶性阿拉伯膠幫助結合成形的顏料。粉彩色筆的硬度，取決於成分中水溶性阿拉伯膠的數量多少。頂級的粉彩筆，水溶性阿拉伯膠很少，這也表示粉彩筆可以輕易的被弄碎。這也使得廠商可以販賣不同硬度的粉彩筆。低品質的內含某些石膏，這會使顏色較不透明、較不濃密。粉筆有類似的成分，但是較硬，因為粉筆內含類似石膏的物質。

　　軟的粉彩內含較多顏料，這意謂它們的品質較高，是以圓柱的形狀被製造出來的，可以在紙上輕易塗抹，留下透明、濃密的色彩。顏料的成分越多，是大有幫助的，可以直接用手指塗抹在紙上。製造商如知名的法國公司Senne-lier，有525種取自高品質顏料，不同顏色的粉彩。使用粉彩時，並不建議調和混色，因此廠商才要提供這麼多的顏色。這個品牌和

Schmin-cke（德國），或Talens（荷蘭），生產單原色的軟粉彩筆，並從這些色調中產生出來許多和白色顏料混合、無數中間層級的色調。因此藝術家不需要另外使用白色來加亮色調。

特 性

　　在所有繪畫媒材中，除了直接使用顏料之外，粉彩是最接近原色的媒材。因此它可以製造出比其他繪圖媒材更深、滲透力更強的顏色。它的色彩富有濃密、光滑的特質，上色完成之後，表面需要層的覆蓋物，使其色彩持久。

　　作為一種繪圖媒材，軟質的粉彩太脆，不適合畫需要一致性的線條，藝術家多會選較硬的粉彩筆、棒狀，或條狀的粉彩，來從事大部分的作品。

當粉彩筆顏料的粒子擦抹，滲透進紙張的細粒時，會變的透明，完全的覆蓋住底層。

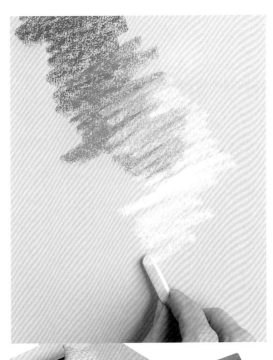

起 源

　　粉筆原本是一種白色或灰色，軟質的石灰石有機物。十五世紀在義大利，藝術家便開始使用粉末狀的粉，模塑成條狀，他們在彩色紙上使用時，可以在炭筆和黏土暗灰藍色的畫中，加上增亮的白色。假使在白色粉筆當中，混合進不同的氧化鐵，就可以製造出紅磚色（又稱血紅色）、深褐色、或赭色的粉筆。

　　最早的粉彩顏色出現在十六世紀初，他們是從已經塑型完成，但非棒狀的顏料中取得，比粉筆棒柔軟。不過在今天，粉筆和硬粉彩之間，已沒有差別。

粉彩可以用來調和色調，在某程度上，混合顏色。粉彩具有範圍寬廣、種類繁多的光澤，因此不需要多色彩混合的手續。

粉彩筆在深色彩色紙上，表現的最好。

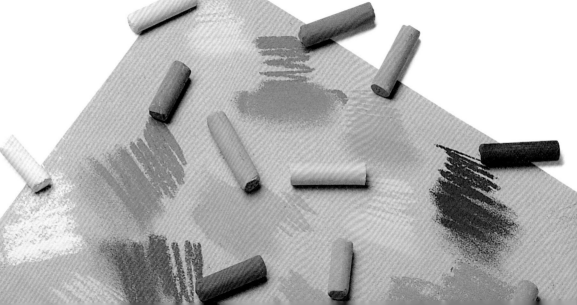

變化和表現

每一家公司都販售所有種類的盒裝和系列商品。有些公司販賣同色的軟、硬粉彩筆，像Tale-ns的Rembrandt、Van Gogh系列，分別是軟和硬。硬粉彩部分值得注意的是，Faber-Castell公司非圓柱狀的方形系列。

粉彩鉛筆

如同名稱，粉彩鉛筆是鉛筆型式，把粉彩棒鑲進杉木條裡，如一般鉛筆。它們對慣用鉛筆的藝術家來說非常實用，這些硬粉彩筆的握法和完整筆形，很像使用石墨或色鉛筆。缺點是比色鉛筆軟，不容易削尖。它們有十二色的盒裝，亦可散裝購買。

水彩粉彩

水彩粉彩，如同有些彩色鉛筆的變化，可以在刷子的幫助下，溶解於水中，來製造出介於粉彩和水彩之間的效果。它們通常具有媒材的品質，並且以較小的範圍販售，同時會有棒狀和鉛筆狀的形式。它們可以被當作是粉彩的一種補充媒材，在畫作特別的區域裡，創造出色彩的調和混色。

Talens的硬粉彩筆系列。硬粉彩筆較適合drawing style。

Faber-Castell公司的盒裝粉彩鉛筆。

盒裝的類型

高品質、大系列的粉彩筆，通常會採木盒裝。這些包裝會附有一個或更多托盤，方便使用、保存以及攜帶。有很多小型、經濟的系列，採硬紙盒裝，附有橡膠泡棉避免刮傷。有些廠商則提供專為人像、風景、以及海景畫的特殊系列，內含的顏色特別配合這些主題。這些盒子和箱子，即使在色筆已經用過，或替換成不同樣式後，仍然是十分實用。

比起棒狀粉彩，粉彩鉛筆可畫出更細、精準的線條，可單獨使用，也可和棒狀粉彩共同使用。

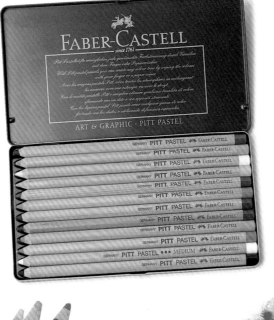

水性粉彩棒更拓展了傳統粉彩的可能領域。

Conte公司不同成次的灰色炭筆，特別設計為單色陰影畫使用。

特殊的組合系列

Conte和Faber-Castell公司，都有販售特別為製圖者設計的系列，這些系列是金屬裝，內有小間隔，裡面有四、五種不同硬度的石墨鉛筆；灰色的粉筆；彩色棒筆；粉筆鉛筆；木炭鉛筆；壓縮炭棒；以及天然炭筆。這些盒子表現了繪畫的傳統，而非專業工匠的需要：它們的確是一系列傳統繪畫媒材，大部分藝術家會依照自己的經驗，個別購買。

灰色和藍色調（適合如海景的主題）系列的粉彩組合。由德國廠商Schminde出品。

炭 筆

炭筆呈現相對較硬的棒狀，適合從事以線條為主並稍微混色調和的工作。炭筆也容易與大量多樣的粉彩筆產生混淆。事實上，大部分製造商，會把炭筆包含在硬粉彩筆的類型當中。

嚴格來說，炭筆的顏色僅限於白色、黑色、深褐色以及血紅色（氧化鐵）。這四種顏色具有極佳的色彩平衡，使它們特別適合所有單色的畫作以及溫和的變化。法國廠商ＣＯＮＴＥ與

傳統的炭筆有棒狀和鉛筆的形式。

Faber-Castell和Koh-I-Noor，販售盒裝的棒筆和鉛筆，有時附有黃褐色和一系列中性灰色，如同工業製圖用的鉛筆。

血紅色

炭筆中，血紅色十分突出，深具它自身的特性。這是一種磚紅色類型的炭筆，深受許多藝術家喜愛。這種色調的溫暖，以及使用在色紙上的美麗效果，使它成為獨特的繪畫媒材。血紅色炭筆可以用於線條畫，以及所有的調色。它提供比一般炭筆更為細緻的風格，且提供較優美非立體的效果。傳統的血紅炭筆可以和血紅鉛筆互補使用更容易畫線條和陰影。許多藝術家使用擦筆或調色鉛筆，來獲得所有血紅色特殊的柔軟度。

Conte蠟筆

這種類型的蠟筆，已被全世界的藝術家使用超過200年，值得特別一提。Conte首先將石墨介紹到歐洲大陸，並且與黏土混合來強化色調。Conte蠟筆製造一種無法混淆的標誌：細密鋒利、清晰

粉彩筆的範圍大，提供藝術家選擇最適合主題的協調色調。

的黑色線條，結合石墨鉛筆的優點，炭筆適合大版本畫作的潛力，以及粉筆的色調力道。假使需要輕柔的打光，它們也可以結合以上的媒材。

Conte蠟筆目前有四種不同硬度，提供工業繪圖使用的筆心。這是Conte公司在市場上大量仿冒品環伺下，仍最受藝術家喜愛的原因。

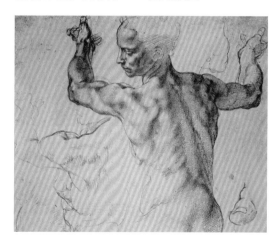

Minchalamgelo（1475-1564），一個男人形體的研究，紐約大都會博物館，一幅血紅色的傑作。

材料與工具

墨 汁

墨汁是最古老的繪畫媒材之一，約早在2500年前，它就已經被中國藝術家使用。墨汁是現存面貌最多樣的繪畫媒材，同時適合作細緻的描繪，以及用刷子作線條或色塊的素描。它可單獨使用或與其他技術並用，有無可匹敵的品質和延展力，可溶於水，來創造最具變化的繪畫效果。

Rembrandt Van Rijn(1606-1669),樹旁風景，1614，Dresden美術館。

組成成分

常用的印度墨汁（也稱為中國墨汁）不論黑白，都是從溶解在水溶劑中的顏料，以及一種稱為shellac的特殊黏著劑所製成。幾乎對各種紙張，它的附著力都極佳，乾了便不溶於水。現代我們用來繪畫和製圖的彩色墨水，和印度墨水的成分相同，只不過它們內含的是染色劑，而非顏料。其他的彩色墨水，則使用阿拉伯膠做黏著劑，使它乾了可溶解。彩色墨水顏色並不持久，所以需要覆蓋，即便如此，仍不建議讓作品直接暴露在光下照射太久，如此將會使顏色消退。

蘆葦可以製造色調豐富的自然作品，是一種極佳的繪畫工具。

傳統的墨汁工具包括一根刷子，硯台、水，和磨墨的石塊。

蘆 葦

蘆葦是一種非常純樸的工具，不過因為它在不需要精準度的素描或作品當中，會展現出原始的效果，許多藝術家喜歡使用。蘆葦有不同類型出售，不過藝術家可以自行從乾燥竹桿削製，一邊削成尖斜，有一條從另一斜角頂點開始的裂縫。線條的粗細端視尖頭（尖或平）的形狀。

版狀墨水（硯台）

買硯台來製造墨水。這是遠東地區原始製造墨汁的方法。在硯台上磨特殊的硬石塊，直到適當的濃度，墨汁就會溶解在滲出的水中。這種傳統程序所需要的工具是刷子。

不管是用筆、蘆葦或是刷子，水墨畫總是很吸引人。

起源

在西半球，墨汁的使用可追溯到中世紀。雖然不穩定，直到被稱為「印度」（因為是在遠東地區使用）的墨水經阿拉伯文化傳入歐洲，當時的手稿起頭字，便以gall-nut墨水書寫，十分濃密亮眼。這種不可調的墨汁，取自燒過樹枝的黑色顏料，然後再混合動物膠和樟腦（camphor）。

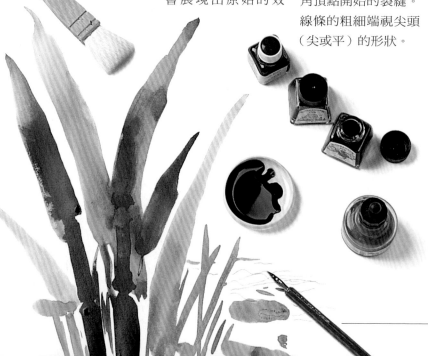

彩色墨水

相較其他廠商，Talens廠商製造色調豐富的瓶裝彩色墨水。這些墨汁大部分以一種「苯胺」染劑為基礎，十分濃稠、不透明。彩色墨汁的設計上是與噴槍一起使用，若使用尖頭鋼筆或刷子來畫，也可製造很好的效果。它們無法和其他媒材共用，因為即使完全乾了，苯胺仍會沾染畫面上所有的東西。

水洗的淡墨水

Parker公司製的自來水筆，有藍色和黑色，提供可用刷子水洗刷淡的有趣畫法。這些墨汁的色調接近溶解於水，給予墨汁豐富的色澤。這種墨汁可以用尖頭鋼筆和刷子，甚至是與其他媒材一起使用。

Talens彩色墨水的樣式。這家公司市面上共有10種顏色。

筆 和 尖 管

直到18世紀，金屬製成的尖頭鋼筆才出現。在此之前，藝術家使用鵝毛筆作畫。經典的金屬鋼筆頭，裝在塑膠或木頭筆身中，單獨販售。市面上筆頭種類繁多：平的或彎的、平頭或圓頭、製圖用的特殊筆尖等等。Grapho販售將近70種不同樣式。使用筆頭畫畫，藝術家需要常常裝填墨水，控制筆心當中的墨水儲量。許多現代藝術家使用有墨水儲槽的筆或自來水筆來避免這個缺點。

現代的自來水筆有特殊的筆頭，源源不絕提供墨水、粗細一致的線條，也被許多藝術家使用。

傳統的尖頭鋼筆，可被自來水筆，或特殊的繪圖筆取代，如同圖中Rortings公司的產品。

書寫工具

筆（圓珠、及細、平頭等等）及其他書寫工具，也可作為有趣的繪圖器材，常帶給藝術家專業繪圖器具之外的驚喜。它們適合做記號、素描和小型的線條工作。

特 性

墨汁的特性各廠商不同。所有的墨汁都不透明，各產品各有它們的優異之處，都可溶於水。唯有磨出的墨水，需要相當的水，來稀釋成較淡色調的墨汁，因為水中的雜質會破壞黑色色調。特殊的彩色墨水，或知名的「bistre」是這種樣式的傳統變化。書寫的墨水性質相同，不過通常較淡，不透明較低，有些極具潛力供藝術家使用。

Talens公司Ecoline系列的彩色墨水樣式。這些墨水從苯胺中製出，苯胺是很濃稠的染劑，稍抗光。

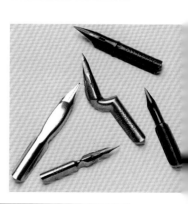

有各式各樣的筆頭，可畫出不同的線條。

其他媒材

本關注繪畫(drawing)技術的書，照理不包括其他的繪圖(pictorial)媒材。不過許多繪畫(pictorial)媒材也用作是繪圖(drawing)媒材。混合媒材給許多藝術家創造的可能性也值得一提。所有這些技術被分為兩大群：以水為基礎的媒材，和以油為基礎的媒材。本書皆下來的解釋，將會配合介紹最新穎的繪圖工具，像是簽字筆。

David Sanmiguel（1962）Nou Celler,1996(細部)。私人收藏。使用混合技法作品，結合乾與濕的媒材。

混合技法

結合幾種不同媒材，無法以一般技法來分類的被稱為混合技法。使用混合技法結合了每種材料的優點，更加豐富作品。質感的對比和不同的完畫效果，是這種形式最重要的特色。混合技法的限制，在於某些媒材的不相容性。舉例來說，水性的媒材，不能混合於油彩基礎媒材。光滑面的紙張，也不能使用類似炭筆或粉彩的媒材。通常混合技法可以保持暫時的穩定，時間久了品質才會下降。避免這個問題，最佳方法是熟知各項媒材與其他合併的效應。藝術家對混合技法的既有知識，仍應多多實驗。

只要可相容，不同媒材的結合，可提供原創具創造力的結果。

圖畫與繪畫

所有的繪畫媒材（picto-rial），都可以用在圖畫（drawing）上使用。線條可以用各種型態的媒材畫出，而混合的技巧更使得繪圖超越了它常有的侷限，而相當程度的進入到繪畫的範疇裡面，使些許單色的作品，具有畫家風格的品質。在這些狀況下，繪圖與繪畫之間，絕對尖銳的分工和差異，變的不是那麼必要，因為即使是單純色彩的畫作，當我們使用的方式有所變化時，它們都可能成為是繪圖的媒材。

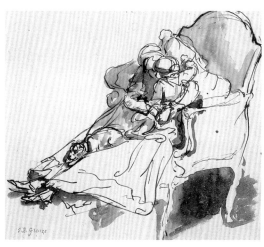

Jean Baptiste Greze(1725-1806)，沙發椅上的的女人、小孩與狗，1762。私人收藏。這個鋼筆畫包含一種深黑色的淡水彩。

水性媒材

水性的媒材可溶於水。最常見的是水彩，不過這名詞通常包括水彩畫，某程度上也包括acrylic畫作。它們是基本的繪畫（pitorial）媒材且快乾，可用在許多不同地方。作為繪圖媒材，很適合作背景的準備工作，著色創造質感，並直接用刷子作畫。

水彩和水粉彩畫

水彩是透明和有光澤的，因此可以鋪在畫上打光，是一層透明的色澤，給予作品特殊的質感深度。水彩畫色彩無光澤、稍微土氣而且不透明。當被覆蓋時，底色會完全被新的色澤給覆蓋。由磨細的顏料加上阿拉伯膠和甘油製成的水彩，以管狀或條狀販售。就專業程度來說，兩種方式品質相同。高品質的製造商包括Winsor&Newton、德國Schmincke品牌、荷蘭Talens品牌和西班牙品牌Titans。不論管狀或條狀都可零售，不過所有廠商都販售整盒的水彩。這些盒子很實用，可作調色盤又方便攜帶。水粉彩有管裝或以桶裝販售；它是黏稠的且有各種色調，是最常被繪圖者使用的媒材。

酸畫，用的是丙烯酸聚合物。

另一個共通點是，它們都快乾，並都具塑膠的、有彈性的外表。丙烯酸顏料很像畫，都不需有機溶劑，又具快乾的特點。這些優點使它們深受當代當代藝術家歡迎。丙烯酸顏料有管裝和錫罐裝，如同油彩色調豐富。

TalensSchmincke、美國Liquitex品牌和Golden品牌以及西班牙品牌Vallejo和Titan，都製造專業品質的丙烯酸顏料。

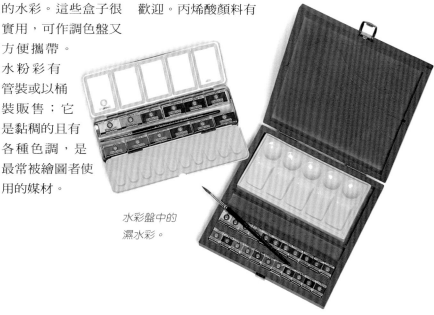

水彩盤中的濕水彩。

乳膠和丙烯酸畫

這兩種都是相對新近的媒材（首次製造大約在1940年代），都使用某種相同的黏著劑聚合物，一種懸浮的分子鍊，乾的時候是有彈性的薄膜，不溶於水。在丙烯酸畫，丙烯酸聚合物是聚乙烯化合物的醋硝纖維，在丙烯

丙烯酸顏料很適合用刷子的尖端，來快速註記和素描。

水性的油彩

最近Talens發表了一系列可溶於水的油彩顏料。即使名詞上有所矛盾，這些顏料包含某些樹脂，使其可溶於有機溶劑和水。由於是新媒材，尚無法精準評估。需要許多不同藝術家的試用和體驗。

水為基礎的媒材是以水作溶劑，乾了之後不溶於水，只有水彩和丙烯酸顏料例外。

材料與工具

油 性 媒 材

油性媒材是以油或蠟為底，溶解於有機溶劑中（松節油、石油等等）。最常見的油性媒材是油畫，不過這個範疇也包括蠟筆和油彩的固體型態。在繪畫的書中，我們不能忽視那些在 paintin 中為重要角色的媒材，它們在繪畫裡的極大潛力。

蠟和油是油性媒材中基本的黏結劑，色彩直接使用於紙張或其他表面上，用擦的或用刷子和調色刀。想要更液體化，可以使用松節油當溶劑。它們乾的慢，通常要數小時，假使是厚重塗料畫法；而十分液態的狀況，可能要花上幾天或幾星期才能乾燥。所有這些顏料都不透明，可以用某些不同溶劑溶解使它變的透明。

油 蠟 筆

油彩棒筆也稱為油蠟筆，是一種相對新近的發展，使用方法很有趣。這些蠟筆可以直接使用，不需刷子或調色刀。它們可以用調色刀來推散，或用沾溶劑的刷子混合。它們製造厚重、十分不透明的筆觸，可以和傳統油彩並用。

蠟筆通常被視為學校用的繪圖媒材，不過有品質的蠟筆可製造極佳的效果。

可調整和重疊是蠟筆的特色。

油彩筆用來塗抹在表面，如同粉彩筆。

油性媒材包括蠟或油彩需要有機溶劑一起使用。

因為是油性的，蠟可溶於松節油。

Tintoretto(1514-1594)，Taro 的戰役，1579，那不勒斯 Museum di Capodimonte。一幅炭筆素描，附有油彩觸感，為達到泛紅灰色的明暗度。

蠟 筆

蠟筆通常被當作學校用的繪畫媒材，不過它們許多的特質，以及眾多顏色，也十分適合專業水準的工作。它們的用法和油彩棒很像：只要用力在紙上擦塗，也很容易混合或覆蓋。由於是以油彩為底的媒材，可以用溶劑調成液態。

溶 劑 和 材 料

最適合油畫的溶劑是松節油。它也適用於蠟筆，使它液化，讓顏料塗抹更順暢。材料 medium 是設計來加速乾燥時間的各種物質，來獲得更佳的完稿狀況或可以重畫的底色。

特 質

普遍的油性媒材和特別的油彩都有十分濃稠的不透明度，可以用在許多方面：從單純、單一的顏色，到用有色糊糊（paste）製造出帶縐褶、凹凸的完稿質感。傳統上，油彩是最被尊崇的繪畫媒材，許多現代藝術家視它為最佳繪畫媒材，油畫的確相較許多其他方式更為卓越。色彩可以任意混合，創造出豐富而細緻的光彩變化。油彩可以多次重畫、碰觸或重製，而慢乾的特性，使它的色調能完美地調和。油彩以三種大小的管狀販售，有零售也有套裝。專業使用者多從各廠商的色表中個別購買。英國廠牌 Winsor & Newton，荷蘭 Talens 德國 Schmincke，法國 Lefranc Bourois 或 Blockx，以及西班牙廠牌 Titan 都出產具品質的油彩。

簽字筆

簽字筆是最現代的繪畫技術，特別適用於製圖和宣傳，及相片或照相工藝產品等，需要清晰筆觸、俐落外觀的作品。這不表示簽字筆不能用於具創造性、藝術性的作品。簽字筆在市場上無窮的潛力，在於它具有各種可用於繪畫的樣式、方法。簽字筆包含一個原本是毛氈製的筆頭，不過現多為聚酯材質，內有極小的開口，顏料可以從裡面流到筆頭。裝顏料的筆心，是一根浸滿墨水的毛氈，寫或畫時墨水會流到筆尖。

變化和表現

幾乎所有的廠牌都製造細頭筆（適合書寫和畫線），以及寬頭筆（特別適合繪畫）。顏色視各廠商定而：AD Marker是

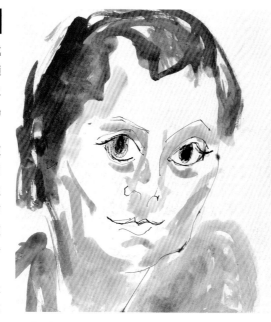

一家美國廠牌，提供200種顏色；丹麥廠牌Edding有80種；英國廠牌Magic Marker有123種；法國廠牌Mecanorama有166種顏色；美國廠牌Pantone，有500種顏色，以及丹麥的Stabilo有50種。另外在學校用的類型，廠商通常不賣這些色彩的組合，而是由藝術家個別購買。幾乎以上所有廠牌，都同顏色都有兩種類型：即細頭和寬頭；

Pantone在同一隻筆裡包含兩種類型，一邊是粗頭，一邊是細頭。

由於很難混色，專業繪者通常使用非常多種顏色，避免混色的問題。通常描繪圖畫本身就決定了使用的顏色。必須注意的是色表提供的通常是與實際近似的色澤，建議使用者購買每枝筆前，必須實際試用在白紙上確定色調。

Montserrat Mangot的作品，以水性的簽筆繪製。

顏色，當與凝固、不透明的單一色塊合用時，可以製造出極佳的效果。

酒精性

酒精性的筆深受大多藝術家使用與喜愛。墨水通常迅速揮發，使它快乾。乾了之後，顏色會很牢固，可以被其他顏色覆蓋而不混色或消退。假使藝術家希望結合兩種顏色，假使藝術家希望結合兩種顏色，必須在色彩乾掉前十分迅速的調合。它的色澤通常有些透明，所以簽字筆在白色表面上表現最佳，不會被底色蓋過。

Edding公司的24色簽字筆組合。

水 性

水性筆通常設計為學校使用。線條乾的較慢，有些在覆蓋其他線條時，顏色會改變。有些廠商販售的簽字筆，內裝有類似水粉彩的顏料，會製造出完全不透明的

Edding公司48色的水性和水彩顏色。

Caran d'Ache公司，30色的水彩筆。

特 質

簽字筆可以比其他媒材，更快的畫出彩色素描。墨水很快乾，讓藝術家容易控制線條，並在需要大面積統一色彩時，獲得清晰、統一的色澤。這種筆本身內含墨水儲藏管，不再需要其他材料。其他顏色幾可立刻覆蓋，同時使用，並不會隨時間改變色調或消散。呈色的變化，視各類型的墨水而定，不過通常不透明或半不透明，並且有著幾乎完美的平均色澤，呈現光澤質感。

畫 筆

除了乾畫的技術（鉛筆、炭筆、粉彩畫等等），畫筆是大多繪畫中最重要的技術。但並非所有筆刷都一式通用，許多有特殊用途，並且各具特質，內涵不同的藝術潛力。

畫筆的簡介

高品質的畫筆，具備天然或合成的筆毛（決定畫筆的品質），綁在一起黏在一個琺瑯頭上。此外有金屬套圈，保護和固定這些刷毛。

畫筆以大小排序，通常從1號到8號，這些筆毛的形狀決定了畫筆的品質線條。通常來說，每種型態有三種筆毛：圓頭、平頭、和榛樹。

貂毛筆

貂毛筆品質最高也最昂貴。貂毛筆平而有延展力，遠比其他筆毛優越。延展力指它的彈性，以及它使用後回復原來形狀的能力，是所有類型畫筆的重要特色。除此之外，貂毛筆保持完美的尖頭，讓藝術家控制線條的細緻，並可吸收大量的顏料來畫大範圍的色彩。

這種畫筆的高價位，表示它只有小型和中型，貂毛筆也常與其他品質較低的毛混合來降低價格。它們適用於所有類型的濕式技術，例如墨水畫以及某些油畫技術。

LeangK'ai(八世紀中)，吟詩的李白。東京文化資產保護委員會。

畫筆是經典的繪圖工具，不過也可在繪圖中產生極大的效果。

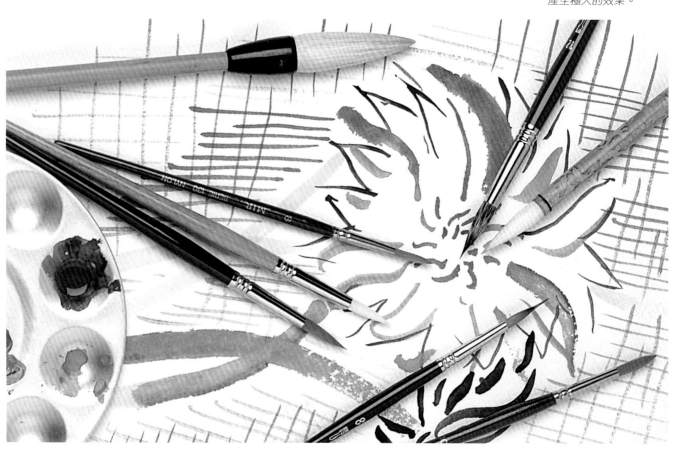

一系列的中國毛筆，掛在特別設計的傳統筆架上。

其他的天然筆毛

貂毛筆是濕畫的最佳工具，不過大多藝術家使用較低等級的畫筆，來作他們作品的大部分工作，特別是需要吸收或使用大量顏料時。牛毛很容易清洗，適合水彩、水粉彩和墨汁。它能夠吸收較多的顏料且相當地飽滿，筆頭也具有好品質。牛毛筆通常是圓的，大小有中型和大型。其他較為經濟的畫筆，像鼬毛、適合作畫大版本的圓筆，用平滑的刷法可作許多色塊。

東方筆刷深具繪畫潛能，特別是所謂的「日本水洗」，它的形狀特別適用這種繪畫主題。

Escoda的精緻盒子，內有六隻高級的貂毛刷。

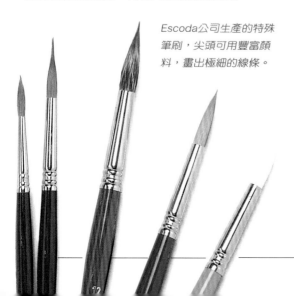

Escoda公司生產的特殊筆刷，尖頭可用豐富顏料，畫出極細的線條。

豬毛

最佳的豬毛筆來自中國。它呈大理石色，硬度和彈性使它是縝密、濃稠顏料的最佳選擇，適合從事油性畫作。用過幾次後，刷毛會分開，變的更加好用。由於它表現的是粗略的線條，故不適合用於水性媒材（雖然在某些例子裡效果卓越）。它適用於立體的作品，例如帆布或木材。

一系列適用濕畫技術的畫筆：平筆、人造筆、大圓牛毛筆，以及小型的貂毛筆。

人造畫筆

近來市場上出現許多規格化，大型、平坦，適合各種類型的人造畫筆，效果優良。人造畫筆吸收力不如柔軟、天然的畫筆，對濃稠顏料的吸收和質感也不如天然畫筆。不過平頭的筆刷，十分適合畫線，也是覆蓋大面積的完美選擇。它是畫丙烯酸的絕佳工具。圓頭或尖頭的人造畫筆表現較差，它們太容易分岔且無法吸收大量顏料。

日本畫筆

Fude這種日本畫筆，特別適合某種用途：在墨汁中刷洗。它的握柄是用竹子製造，筆毛較軟，通常來自鹿毛、羊毛或豬毛。

日本畫筆有許多大小和樣式，有些毛量稀少，僅有10英吋（25公分）寬。它們也可用於其他技巧，並適用於高度水溶性的顏料。

畫 紙

紙張是繪畫的通用表面，照理說，你可以畫在任何形式的紙張上。不過所有的繪畫技術都在某類紙張上，表現最佳。所以必需對各種畫紙有所認識，使用的畫紙是滑順或粗糙、輕或重，最後的結果都會大為不同，如同下筆時的力道，在完稿時對於畫作品質的影響。瞭解這些特性，我們才可能選擇正確的紙張。

最具聲譽的廠商製造種類眾多的繪圖紙，以不同大小，成冊販售。

使用鉛筆和炭筆作畫

以木漿製成具媒材品質的紙張，和這些機器或模鑄，以及高品質的紙張，兩者的差異必須區分開來。媒材品質的紙張，內含大量的碎布經過精心製造。高品質的紙張非常昂貴，所有製造商都製造具媒材品質的紙張。高品質紙張可從紙面上的廠商名稱標示，來辨認，不管是浮雕印，或者是傳統的貿易印記，把紙張放在光源下都可看見。在專業用繪畫紙張中，你可以選擇的範圍從光滑的紙張、有細紋理的紙張、中等紋理的紙張到粗糙面的紙張，後面這三種紙張類型，也可用炭筆來繪圖。

滑順紙張在受熱時，便被壓製滑順，表面幾乎看不見紋理。它製造出大範圍的灰色色調，以及用石墨鉛筆或色鉛筆來作畫時，用手指或擦筆調色的極佳效果。Miium-grain紙因為覆有粒子，特別適合炭筆畫。粗紋路紙張最常用在炭筆畫這種類型。特殊的紋路符合正確的「吃色」程度，讓藝術家得以流暢的描繪，並獲得最佳的灰色色調。

使用簽字筆畫

簽字筆畫的紙張選擇，依照使用的簽字筆為水性或酒精，而有所變化。酒精的簽字筆必須可以在紙張上滑動，因此紙張必須非常滑順，不能有任何粗糙的痕跡。墨水必須滲透紙張，而同時不變乾保持新鮮，與其他使用的色彩混合，所以紙張必須具吸收力。墨水必須很快乾，不過不能太快。再者，許多作品中，前置的素描必須在底部保持可見，所以不能完全不透明。這種類型的紙張（特別販售為畫線或製圖使用）有個別或成簿販售。這些紙通常為廣告界的專業人士使用。不過平常使用水性或酒精筆，在具光澤的白色紙（色彩使它們持續保持光亮度）上也合適，不過絕不可用cuche類型，因為它覆蓋在表面上的不滲水層，很難作畫，絕不可能使用水性的簽字筆。

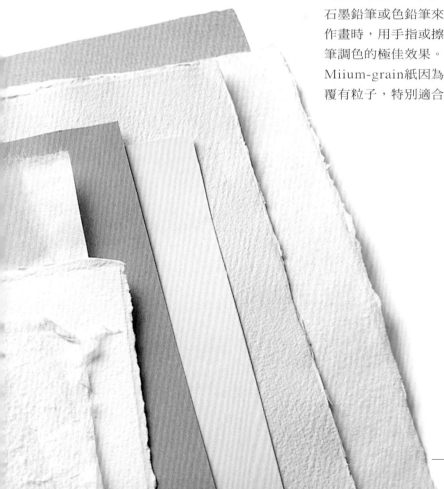

適用不同繪圖技術的紙張種類。藝術家應該選擇知名品牌，具品質保障的紙張。

使用墨水作畫

以筆和墨水使用的紙張，不能太粗糙，將無法畫草圖的線條；它們不能柔順或輕軟，則無法吸收過多的墨水和筆畫痕跡。最適合這個技巧的紙張是光亮的系列。粗糙的紙張可適用於蘆葦筆，因為這種筆會稍微摩擦紙張表面，而非滑順的通過紙張表面。

宣紙

宣紙是一種日本製的紙張，通常用於墨水的淡水洗畫。製造宣紙時並沒有經過相當的裁切，並且極具吸收力。要移除任何紙張上多餘的濕氣，畫者應該在紙下放毛氈布。宣紙有成捲或單張出售。

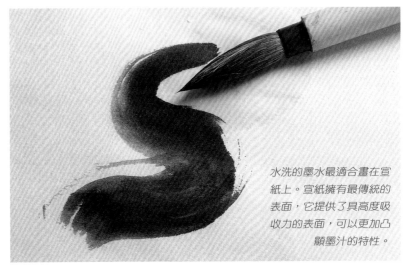

水洗的墨水最適合畫在宣紙上。宣紙擁有最傳統的表面，它提供了具高度吸收力的表面，可以更加凸顯墨汁的特性。

畫墊

不同大小、品質的畫墊，對任何希望捕捉概念的畫者來說，是不可或缺的工具，可幫助他集中畫作。大部分的畫墊都適合乾或濕式的畫作。

使用粉彩作畫

任何表面質感能附著粉彩顏料的，都是適合的紙張。最適合粉彩筆的紙張是媒材和粗糙紙張的變化系列。細緻材質的紙張可以很輕易、快速地覆蓋，因為軟粉彩較容易塗抹，不過它很難重複的多層次上色，因為紙張的顆粒幾乎已經立刻被完全覆蓋了。粗糙的紙張較難完全覆蓋上色彩，因此它比較容易使用多層次的上色。

最常被使用於粉彩繪圖的紙張是Canson Mi-Teintes的類型，它是一種高品質且內含百分之65的棉，以及在兩側複合有許多不同的材質。它在製造的時候，便擁有多樣不同的色彩，整個系列從最細緻、灰色的色調到飽和的紅色、黃色以及藍色。這種紙張有兩種大小販售，同時也有一個漸層的小冊這種模式（黃褐色、赭色、灰色等等）。

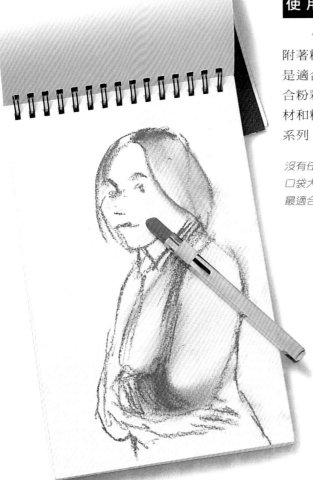

沒有任何東西可以替代口袋大小的繪圖本，它最適合速寫和素描。

Mi-Teintes的系列，由Canson公司的品牌所製造，提供深具品質的各色紙張，非常適合使用粉彩來繪圖。

適用於濕技法的紙張

最常使用水作為溶劑的紙張為水彩紙。這種紙有粗糙的冷壓縮（cold-pressed）或媒材（medium）質感，和滑順的熱壓縮質感，製造時加入大量棉布，即高品質的材料。專業的水彩紙，以個別單張販賣，四邊有毛邊，證明這些紙是一張一張分別製造的。

水彩紙粗糙的表面可以吸收大量水分；好的水彩紙，具適當的水分吸收量。表面越滑順，吸收的水越少。熱壓縮生產的滑順紙張，可以製造出具光澤感的完圖以及細緻度；而粗糙表面的紙張，會吸收大區塊的水分和滲入的色塊。

製造高品質水彩紙廠商，有法國公司Arches和Canson、英國品牌Winsor & Newton、美國品牌Grumbacher、德國品牌 Scholler、義大利品牌Fabriano M以及西班牙品牌Guarro。這些品牌都出售不同厚度和質感的紙張，不過紋路的形式各家自成風格。

手工製紙張

有些廠商限量販售這種紙張。它具不規則的纖維分佈，較粗糙，比一般紙更具吸收力。每一廠商有它特殊的類型，有些印有植物的花紋纖維裝飾。手工製紙張多用於水性的媒材，不過建議在使用前，要先測試一下個別紙張的特殊性質。

用蘆葦筆作畫，可以採用比一般鋼筆，更為粗糙的紙張。

棕色包裝紙是一種便宜的輔助材料，十分適合畫素描，通常以單張或成卷販售。

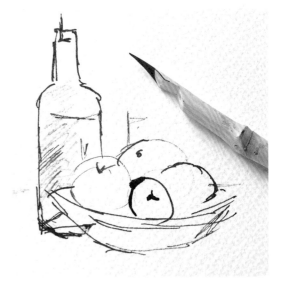

粉彩畫的效果，視紙張的紋路而決定，創造不同的力道或細緻度。

Guarro公司製造，130公克Basik紙張畫出的效果。這是乾式技術通用的輔助材料。

Canson Mi-Teintes公司的160克紙張，非常適合粉彩畫。

Canson公司的20公克素描紙。這種紙相當細緻，適合鉛筆畫和素描。

水彩紙（240g）。適合炭筆或粉彩筆這種乾性媒材，這是一種強韌的輔助材料，提供具力道的完畫效果。

Ingres紙的質感，適合炭筆畫。

Canson公司，180公克"C a' grain"紙的質感。它適用於所有的炭筆和粉彩筆畫作。

Talens製造的水彩紙（200g）。它的質感提供許多技法眾多可能性。

其 他 紙 張

　　素描、手指畫以及預備畫作，可以畫在任何紙張上。這些畫不需要高品質的紙張，以多種不同深淺色調販售的棕色包裝紙便很適合。它的質感輕，適合以鉛筆、炭筆、以及粉彩筆作畫。

　　德國Schmincke製造一種名為Sansfix的紙，這種紙特別適合粉彩，由於質感很像砂紙，使色調滲透的十分深入。普通的砂紙也適用於粉彩，只要它具細緻的紋路，不過要注意的是它的表面顏色通常很深。而再生紙較便宜，也是鉛筆畫另類的選擇。

Scholler公司適用於墨水畫，紙張的乾標籤浮雕。

圖為藝術廠商Aquari製造的手工紙上面的浮水印。

Canson Mi-Teintes的浮水印，浮水印保證紙張的品質。

Ingres類型的紙張，和它特有的粗糙質感，由不同廠商販售。圖中的範例，是Fabriano公司的浮水印。

只要把紙放在光照下，就可看見浮水印，圖為Fontenay公司製造的紙張。

Arches公司製造高品質的繪畫和水彩紙。

Guarro公司的浮水印，他們製造所有適用於乾與濕技法的高品質紙張。

其他輔助物

雖然在可供藝術家使用的材料中，紙張是最多功能的輔助物。有些技術則需要不同的輔物來簡化使用。這種輔助物主要為帆布，它的表面通常用於油畫和丙烯酸畫。這種輔助物不僅適用於特殊的技術，也提供其他技法更多的可能性。

帆 布

品質最好的帆布是尼龍材質。它身具韌性，在不同濕度和溫度下都保持穩定。帆布的質感有各種程度，從極為細緻的織紋到粗糙質地。最佳的尼龍不含糾結塊且織法緊密。這種帆布十分昂貴。比較經濟的選擇是棉製帆布，較粗也容易隨濕度變化。這些帆布，有出售未上塗料漆的，也有一種是上了某種適合油畫或丙烯酸畫的特殊塗料後才出售。這種塗料通常是白色，雖然某些是灰色或黃褐色。帆布必須上塗料後才能畫。由於上塗料需要許多練習，最好的方式是買準備好的帆布。最常用的塗料漆是共通的，適合油畫和丙烯酸畫。某種特性的帆布，在上了許多顏料後仍可繼續上色。這同時確保畫作不會變化，持續更久。

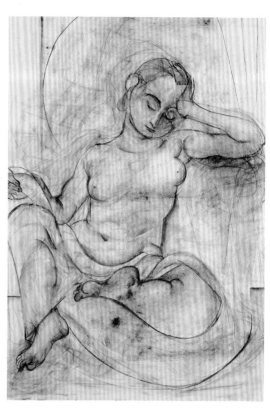

David Sanmiguel（1692）讀梵文，1997，私人收藏。一幅在上了丙烯酸漆上的帆布畫。

初級的丙烯酸，可以塗抹於所有凹凸不平表面，作為準備階段的材料。同時相對的也可用於表面太過平滑的狀況。

帆布、厚紙板和木材都是藝術繪畫的輔助物。它們大多在出售時就已上塗料、準備好，可共繪畫使用。

帆布可以成卷購買或固定在橫木上。這些橫木尺寸是固定的，範圍從8英吋到60英吋（21公分到152.4公分）。

即使傳統上帆布類適用於油畫或丙烯酸畫，用粉彩或炭筆的效果也佳。

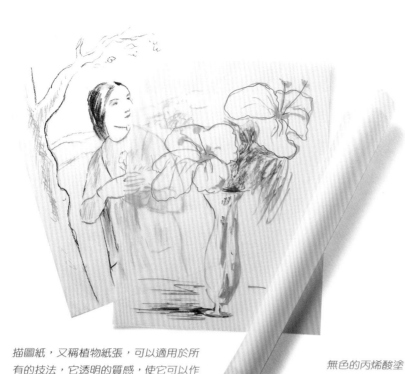

描圖紙，又稱植物紙張，可以適用於所有的技法，它透明的質感，使它可以作為背景色彩上面的試畫樣本。

無色的丙烯酸塗料，適合炭筆和粉彩這些乾式技術。

厚紙板

一個品質合理的厚紙板，會是水粉彩的絕佳輔助物，它同時也適合畫炭筆和粉彩。厚紙板的優點之一是比紙張堅硬，而且當我們在紙板上結合多種技法時，效果仍然很好。許多主要的紙張廠商，都特別生產附有不同覆蓋物、紋路的厚紙板，這些都是傳統繪畫紙張的特性，也都使厚紙板適合用來當作繪畫的工具。

準備工作

市面上已經販售有各種紙張的塗料，可以供藝術家來選擇，看哪一種最適合作為繪畫的表面。不同的表面塗料，可以用來密封木頭、紙板上的孔隙，讓這些材質適合作為油墨，或是乾式畫、濕式畫等等技術的背景。此外，也有某些塗料為這些輔助器材製造出特殊的粗糙質感。它們大多是專門設計來適用於油畫或丙烯酸畫，不過當中還是有一些變化。例如，當塗料覆蓋在表面的層數不同時，就會創造出特別適合炭筆或粉彩的表面質感。這些塗料是透明的，不過仍然可以接受丙烯酸的色彩。

描圖紙

我們常說的描圖紙也就是植物製的紙張。它是半透明、透亮且具有韌度。描圖紙通常用於專業的製圖計畫使用，不過它也可以作為鋼筆墨水畫極佳的畫布，甚至壓縮炭筆也可以在描圖紙上作畫。描圖紙的光澤特性特別吸引對實驗性或綜合媒材有興趣的藝術家。

木材

油彩、丙烯酸以及粉彩都可以使用在木材上面。繪畫使用的木材必須品質好，並且鋪上了覆蓋縫細的塗料。木材的塗料漆有很多種，有些很複雜，不過有種通用的塗料為石膏底（gesso），它是種白色的丙烯酸石膏具有緊密的多孔性，正好適合於各種繪畫技術。

不同塗料媒材。有些內含不同附加物，讓表面可以呈現出不同程度的粗糙質感。

其他補充材料

每一種技術都需要一系列的特殊配件，假使藝術家需要使用更細膩的技巧時，便可以延伸使用。此頁面中，將詳細列出各種工具，這些大部分是藝術家作畫必要的器材。大部分專業藝術家的工作室中，都具備這些器具。

不同的擦除器。使用的顏料越鬆散，擦除器便要越軟。

擦 除 器

擦除器不僅是一種訂正錯誤的工具，在專業藝術家的手中，它們更會變成真正的繪畫工具，它們可以用來獲得深淺，和清晰的色調，並且創造出光線與陰影。

最適合用於炭筆畫的擦除器是橡膠製的軟橡皮。這些擦除器適用於炭筆粉彩，通常會使用延展性極佳的擦除器。在這些技術中，唯一不適用的是太硬的擦除器，因為它們會損傷紙張的表面。在墨水畫中，雖然砂紙類的擦除器，可以擦去紙張的表層，但仍不建議在作畫的過程中使用擦除器。

削鉛筆器是石墨鉛筆和色鉛筆畫的基本要件。

削 鉛 筆 器

最常見的削鉛筆器是金屬或塑膠製成的。用色鉛筆時，可以用一個附有把手和刮刀的，架在桌上的削鉛筆機。作畫時，除了這些小型的機器，小的細砂紙也很適用，有些類型，便是特別出售為削鉛筆用，它們大多附在小木板上，方便繪畫的時候可以用手拿取。

在繪畫媒材本身之外，藝術家也需要大量的輔助材料來完成工作。

固定劑

為了要保護炭筆畫，必須在表面使用一種固定炭粉粒子的物質。這些物質通常是氣霧狀的阿拉伯膠溶劑，或是罐裝噴霧罐中。這些固定劑也可固定粉彩，特別在多種媒材共用的過程中，若最後才加以固定，有些顏色會在過程中變化。使用噴霧劑時應該多用幾層，站在離紙張約8到12英吋的距離（20到30公分），手握噴霧劑立式地噴在紙張上。

剪刀和多用途的美工刀

剪刀和多用途美工刀不管用什麼紙張都十分重要。剪刀應該要長且方便使用，才能剪出直線條。多用途美工刀應該在柔軟墊上切割，而表面是以塑膠覆蓋的橡膠，桌墊形式出售。

炭筆和粉彩畫應該要加以固定，避免時間一久，顏料從表面散落。

適用於粉彩和炭筆畫，不同大小的擦筆。

擦筆

擦筆是由成捲的輕棉紙、羽毛或毛氈製成，雙邊是尖頭的。它們被用在鉛筆、炭筆或粉彩筆畫，調整或擦塗色調。通常會使用兩到三種不同粗細、顏色的擦筆。這種工具很容易弄髒和染色，所以必須用很細的砂紙磨乾淨。

夾子和圖釘

夾子和圖釘是用來把紙張固定在畫版上，保持畫作表面的穩定。圖釘的體積很小但會留下孔洞。另方面，夾子並不損傷紙張表面，不過卻會干擾作畫。端視畫者如何選擇。

畫版

在畫大型紙張的畫作時，畫版是很重要的。它們應該要光滑，完全平坦，比使用的紙張稍大，所以有很幾個不同大小的畫版是不錯的。

棉布織品

一塊柔軟的棉布，是所有繪畫技法不可缺少的。擦拭炭筆畫時，棉布非常好用；即使它的效果不如專業擦除器，但可擦掉多餘的炭粉而不損傷畫作。它也可確保手和粉彩棒不被弄

棉布

棉布和棉紗布用來調和炭筆和粉彩的色調，製造出輕柔以及比擦筆更細緻的效果。它們也可用於清潔粉彩筆，擦不同顏色的粉末。

髒。在濕式技術中，棉布可以吸收畫筆過多的水分，所以建議在作畫和清潔時，手上多拿幾張棉布。

紙張可以用圖釘、膠帶或夾子固定在畫版上，視藝術家的需要來選擇。

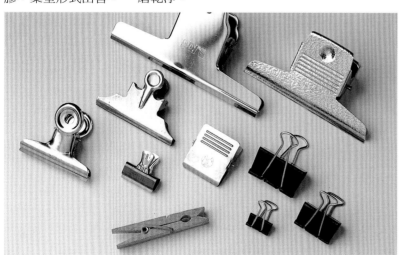

夾子是將紙張固定在畫版，或紙夾上的輔助器具。

紙巾

成卷出售的紙巾，在畫水彩或任何水性技術時，可用來除去刷子的多餘水分。另外，它也很適用於清潔器具和雙手。

黏膠

時常需要黏紙張或紙塊。最適合的是快乾類型，容易使用。固體的黏膠棒（通常是杏仁膠）很容易使用但不夠堅硬；而較強韌的是橡膠為基底的黏膠，即使時間久了，紙張仍可輕易取下。不過橡膠基底的黏膠通常較大型、笨重。它的現代版本是噴膠，使用方便，不過通常在多次使用後會出現在表面上。液態膠水(它們是水性的，因為會使紙張變皺)比較不方便使用而且乾的較慢。

金屬尺規

使用具品質的美工刀時，要配合用金屬的尺，避免紙張裂開。它不能太短，一碼或一公尺是理想的長度。90度直角的三角板是畫直角時必備的工具，不過不必要是金屬製品。

盛水器

盛水器在水性的技術裡是裝水的基本要件。它們應該要有很大的容量以及廣的開口，即使大刷子也可沾的到水。有機溶劑應該裝在玻璃或厚大的塑膠的盛水器裡。大致來說，同時有好幾個盛水器來替換利用，是個不錯的方式。

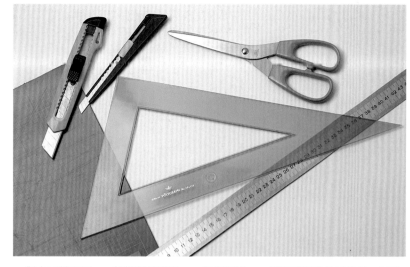

一對大型美工刀，一把機能性剪刀，一把金屬尺，一個良好的直角三角板，以及一塊切割版，確保桌子完好。這些都是切割紙張時的必要工具。

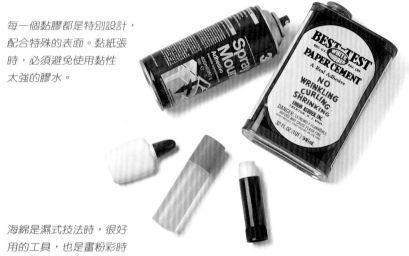

每一個黏膠都是特別設計，配合特殊的表面。黏紙張時，必須避免使用黏性太強的膠水。

海綿是濕式技法時，很好用的工具，也是畫粉彩時保持手部乾淨的器材。

酒精與溶劑

尺規、工作台和其他藝術家使用的工具，工作時都很容易弄髒。為了方便清除這些油污，酒精是不錯的選擇，它是很有效的溶劑，幾乎可以清除所有的污漬。有些污漬對酒精具抵抗力（油、丙烯酸、乾橡膠等等），此時就需要使用有機溶劑，像松節油或丙酮。

海綿

當使用濕式技法時，海綿是很好的工具。畫水彩時，海綿（最好是天然海綿）用來上色和從紙張表面抹去顏色，也用來在作畫前把張沾濕。在其他濕式技術裡，海綿用來清除所有在繪畫過程中意外髒污的表面。

畫盤

設計來混合水彩與粉彩，或墨水顏色的調色盤，以不同大小分開販售。也有成組的金屬或塑膠盤組清潔容易。

調色盤

粉彩或水彩使用的調色盤，最好是金屬或塑膠製品（平常的餐盤也可以），有些附有小分隔。油畫使用的調色盤應該要光滑木製，不過塑膠和可拋棄的紙盤也可以使用。丙烯酸的調色盤要堅硬、完全不滲水，因為丙烯酸顏料只能用刀子刮除，玻璃製表面是很好的解決方法。

調色刀

調色刀用在粉彩和油彩畫，或丙烯酸畫。他們用來塗抹顏料，使色塊和質感平均，也可除去表面的顏料，或清潔調色盤。調色刀有各種不同硬度，外型有泥刀或小刀的樣式。小刀的外型在塗抹大量顏料時最為適合也最具彈性，泥刀較為堅硬，可以用來製造質感或除去多於顏料。

紙夾

紙張應該被放在紙夾中，不能捲曲。可以同時有好幾個不同大小的紙夾，避免過多紙張混合在一個紙夾中。另外在畫單張紙稿時，紙夾也可以作為畫版的替代品。

其他材料

畫檯對於桌上工作十分有用。這些畫架可幫助藝術家舒適的從事小型畫作。藝術家們都應該有一個裝自己工具的畫箱，內裝鉛筆、炭筆、粉筆、鋼筆、削鉛筆器、擦除器等等。另外也該準備棉布等常用清潔用具。

用於濕技術的盤子和調色盤：彩色墨水、水彩或粉彩。

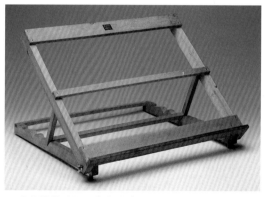

可用來畫畫或展示畫作的畫台。

可攜帶的繪畫工具盒子。所有的藝術家都有類似的子，內裝最常使用的工具。

不管你是使用濕式或油彩技法，調色刀都是很好用的工具。可用來清潔調色盤，和均勻塗抹顏色。

紙夾可用來存放完稿和放置不同大小的紙張，是很基本的工具，也可以作為單張繪畫的輔助器材。

石墨技巧

得。握筆、削筆或擦除的方式,都視你在繪畫時的操作模式而定。這個篇章介紹使用鉛筆時的這些技巧和其他要素。

由於石墨最立即可用,相對的也很簡單。不過好的繪畫效果,仍必須經過特殊程序才可

用石墨作畫　　如何握筆

畫細節和線條時,最好的方式就是像寫字時靠著筆頭的握法。不過不要在整個過程中都用這種握法,將會失去整體畫的方向。以手掌支撐鉛筆,可

以掌握鉛筆畫出較大的筆觸,這是開始作畫最好的方法。用軟筆心獲得陰影的範圍,用平的角度在紙上畫時,要握住最靠近筆尖的地方。

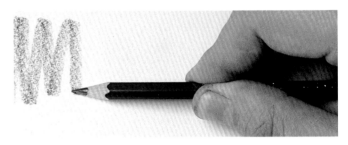

畫者應該握住鉛筆中段,讓筆幾乎與紙平行,製造出長而中等色調的筆觸。

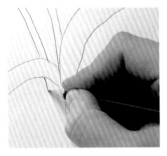

畫外型輪廓和添加細節時,應該要像寫字時握鉛筆的方式。

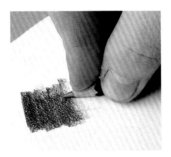

加深或綿密的色調,可以把筆尖壓到平貼紙張的狀況。

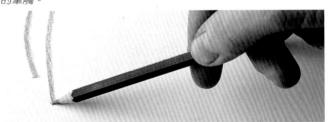

畫長線條時,為保持平衡,要握住筆的中段,讓筆尾端緊靠住手掌。

用石墨作畫　　調子

提供綿密色調的軟性素描筆,可以用擦筆調整色調來獲得大筆灰色範圍和光線,而不需要畫線條。再者,許多畫者喜歡使用手指來調色,易控制結果。另一可能方式,是削部分石墨粉末到紙上再用手指塗抹這些小粉末。這樣就可獲得深黑的色澤而不留下指痕。

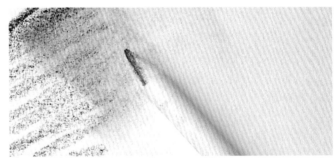

可以用擦筆來調整石墨色調,但不建議過度使用,因為會使畫作缺乏立體感。

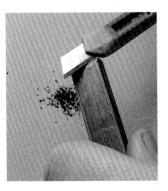

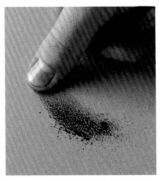

畫者可以在石墨棒上,用刀子削部分粉末到紙上,再用手指塗抹。這可以製造部分細緻的陰影。

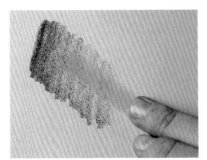

用手指持續的調色,可以加深陰影區域和線條。

用石墨作畫　擦

擦除石墨很容易用塑膠或橡皮擦擦除，擦除器必須如同筆心一樣柔軟。髒污的擦除器會弄髒畫紙，只要先在另張紙上擦去髒污即可。若要擦去細節，最好削剪橡皮擦來擦邊角地方。在完成度極高處，可用一張紙蓋住其他部分以免擦到周圍區域。

橡皮擦的碎屑，必須要用軟刷子或平刷清除。

在完稿的畫作上，必須確定碎屑都已被清除，因為它們會持續吸收和擦除畫作使線條消去。

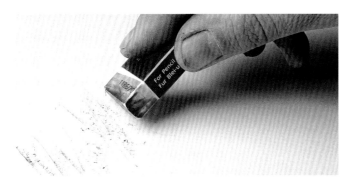

使用前，要在另張紙上清除橡擦表面的髒污。

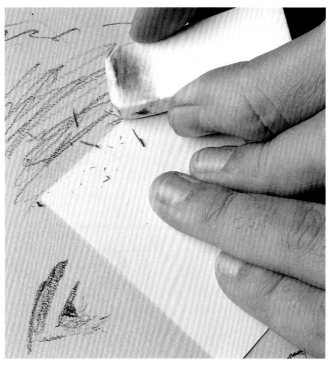

用軟刷子或類似器材清除畫作上的橡皮擦碎屑。

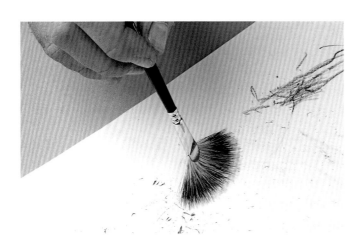

放一張紙在要擦去部分旁，避免擦到周圍。

用石墨作畫　保持清潔

假如你預定要大量使用手指來調色，必須要常洗手，因為汗與石墨混合，會使畫紙髒污。常用的方法是墊張紙在手掌下，避免手與紙張接觸，並製造髒污。

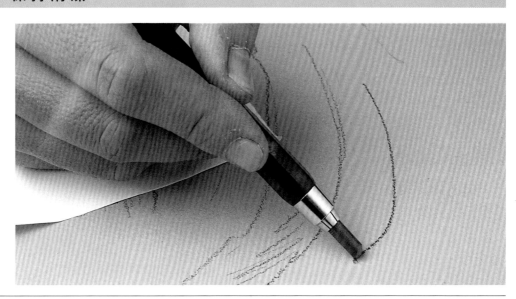

為保持畫作清潔，應該放一張紙墊在手與畫紙之間，避免碰觸到畫紙和弄髒。

石墨技巧

除了畫線和製造陰影畫塊這些基本用途，石墨也提供一連串的素描效果，加強特殊的質感和品質。這些技巧，適用於需要特殊氛圍的畫作，或者主題的寫實表現，較不如平常要素重要，或者大膽的說，在較創意性的構圖中。

質感和調和的色調，是所有素描的基本效果，也是所有技巧的基礎。

石墨技巧 　灰色背景

你可用一隻純色的石墨棒，畫出統一的灰色調。會突出畫在上面的鉛筆線條，並且融洽的融入背景中，而不需使用以紙白的部分作為對比，這種慣常程序。這種背景的質感視紙張粗細而定，粗細密度則仰賴於紙張的調性。通常最適用這種效果的是medium grain類型的紙，因為它提供必要的質感，不再需易過多的主題效果。

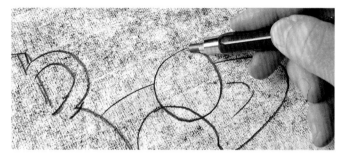

紙張上的陰影提供線條畫作的絕佳背景。

石墨技巧 　質感背景

你可以在粗糙表面的紙張上擦抹石墨，獲得具質感的底色或背景。表面的粗細和質感決定紙張和背景會展現的質感樣式。

可以畫出所有的樣式：線條（在瓦楞紙板上）、波浪狀（畫在極乾的木材上）、小顆粒狀（在牆上）。以及其他類型。在這裡的例子中，藝術家使用一個墊子來製造如同湖面或河上波浪的效果。

把紙張放在具質感的表面上，在紙面上塗抹石墨，製造出特殊的背景。

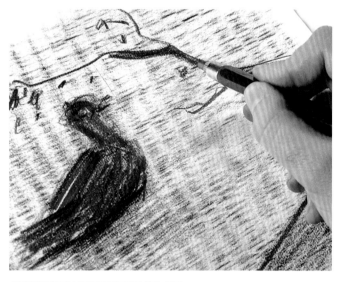

這種背景可以用在許多不同的主題上。

素描技巧 　直接調色

你可以在已處理過的背景上，用手調整、創造出各種形狀、光線和陰影，即使在尚未製造陰影的背景上亦可。由於灰色調調和所有的光線和深暗色調，效果會十分細緻。使用這種技巧，藝術家必須先計畫希望獲得的效果。換句話說，必須先畫草圖來設計圖案。

將石墨塗抹在紙上，就可以開始畫草圖，調整陰影區塊。這種程序，藝術家必須先行計算效果，否則過份用力或是擴散都會破壞畫作。

石墨技巧　在水彩紙上製造陰影

畫者可以在粗糙質感的水彩紙上，用大幅的色塊（以純石墨棒）營造出作品的調和氣氛。在這個範例中，畫者不畫輪廓，直接加強石墨筆的力道，創造出不同程度的陰影來畫這隻魚。而紙張的質感，調和了光線和陰影。

在粗糙質感紙張（例如水彩紙）上的石墨畫，使畫作產生出很有趣的質感。

石墨技巧　混合

要使陰影區塊融合，獲得細緻的效果，而不在白紙上露出線條，畫者要用石墨在紙上畫幾小點，再擦抹均勻。這個方法並不適用於畫作精細的部分，不過可用在更大的區塊，例如天空或水域，這些需要特別細緻處理的地方。

要獲得柔細和最融合的陰影，棉花比擦筆合適。

沾有石墨的棉花可以用來畫灰色塊，製造調和的效果來塑造形狀或創造色調。下面這個範例，是完全用混合方法來畫出的仙人掌球。

在已有陰影色塊的紙張上，混合色調，必須十分細緻，來獲得細膩的成稿。

石墨技巧　松節油

由於石墨是滑順的，可被松節油分解。惟石墨缺乏其他繪畫媒材的濃稠度，只要使用少量的松節油，最後的效果可能會變的髒污。只要在布料上沾幾滴溶劑，輕柔塗抹在畫作上，就可畫出加深的色塊，賦予作品印象派的效果。

松節油可以用在畫作的某些區域，只要用布料沾幾滴松節油。完畫的效果是連續的深黑色塊，凸顯陰影區域。

石墨技巧　以水溶解

水彩石墨可溶解於水，製造出近似水洗的效果。大力推薦的程序，首先畫連串的色團，然後用沾濕的刷子，畫在這些包含特殊光線和陰影效果的區域上。假使你預定在許多地方使用刷子，建議使用比平常鉛筆畫較薄的紙張。

水彩石墨鉛筆，可以用沾濕的刷子塗抹，混合線條。

明暗度和外型

篇章，將會展示基礎概念，使你在後續的篇章中，可以指出明暗度和外型。這個介紹前言的練習都是基本形狀，將明暗度和外型的概念介紹給讀者。

不管使用什麼方法和程序，明暗度和外型這兩種概念，都是構造外型的基礎。本書的這個

明暗度的概念

明暗度的概念，是用單一色調在一個已經繪出外型和陰影的物體上打亮和加深。在石墨畫的例子裡，顏色是灰色，所以明暗度會是較淺或較深的灰色調。明暗度最極端的程度是白色（紙張的顏色）和黑色（使用繪媒材可創造的最深色調）。畫者是透過陰影區域，正確分配組成物體的不同色調來創造圖畫的形狀。

外型的概念

假如畫者很正確的執行了明暗度的基調，外型便已可正確的形塑出來，包含所有的體積和輪廓。換句話說，畫者形塑物件的外型，是參照兩個面向，而雕塑是參照三個面向：給予主題臨場感和實體感。

光線和陰影

提到光線和陰影便是提到明暗度和外型。一幅畫的打亮和陰影就是它的明暗度。最亮的明暗度就是打亮的部分，最暗的就是陰影。從光亮到陰影的轉變—從一種明暗度到另一種—就是形構的結果。已上陰影的畫作，它的外型輪廓決定了光亮和陰暗，兩種色澤間的對比範圍，而不需互相轉換。

簡單外形

示範明暗度、取樣和陰影最好的方法，就是以簡單造型：圓桶狀、球體、角柱體來練習。在某個程度上，自然界所有的物體都是由這些簡單形狀或變化所組成。使用這些形狀，我們可以用炭筆的陰影範圍，練習明暗度和取樣的實作。

明暗度和外型　球體

這個白色球體的陰影，在每個方向都很彎曲。這需要畫者專心的捕捉正確的陰影色調，並順暢的畫出它的表面。畫草圖時，外型的線條可以不斷修整，直到物體表面的陰影逐漸成形。

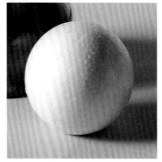

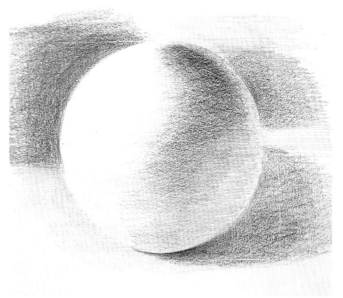

畫圓周時，圓規是很好用的工具。標出中心點，並在每個邊上提供參照點來畫輪廓的草圖。

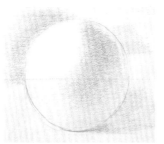

前置的陰影必須十分地淺淡，內部的陰影很重要，它們使較淡的部分突顯出來（就是紙張的最白部分），來表現直照光線的不同區域。

陰影的完成，應該要逐漸自各小部分慢慢加深，直到獲得所有的明暗度和可信的外型輪廓。外型的輪廓是由內部的陰影構成，輪跨是由紙張最白、光亮的部分所構成。

明暗度和外型　圓柱體

圓柱體可以用一個瘦長的長方體,加上一個彎曲的基底和橢圓的頂部。

你可以使用這個構圖,研究這個外型,畫出在物體表面,從最亮到最深的光線和陰影明暗度。

1 從畫出正確的輪廓分佈開始,你也可以畫幾條淡線來標出最亮與最暗的面。

2 陰影應該要逐漸、細緻的畫出,從最深的明暗開始,再繼續到最亮處。開始時,不要在鉛筆上施力過多,才能在後續再加深顏色。

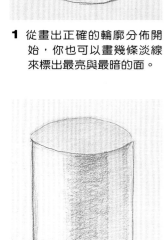

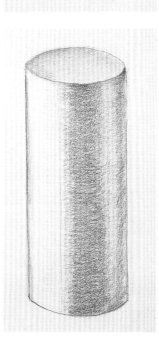

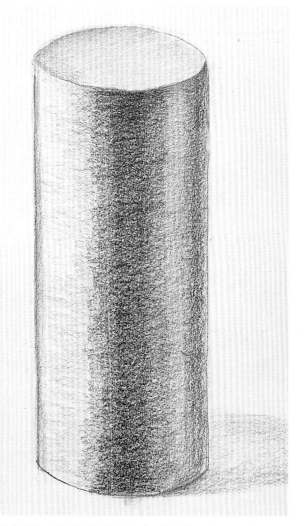

3 中央部分的陰影最深,而最亮白,直接受光的部分,則落在左方。在右手邊緣,受反射光影響,明暗度也變的較亮。

4 我們已透過正確地處理色調上的關係,巧妙地深色調轉換到淺色調,來表現此圓柱體。剩下的便是陰影的加強。

5 由於我們處理的是深色的圓柱體,輪廓的明暗必須較深。最後是要達到深色表面上,彎曲弧度的光澤。

明暗度和外型　陶罐

　　這個物體的外型更為複雜。不過，實際操作上不如理論繁複，因為它在外型上，比後續例子來的不規則，也提供更多輪廓上的參照點。陶罐表面上的光澤是形塑輪廓和明暗度的另一個要件：在暗色調中的亮光是反射或打光的結果，而非誤差或意外。這些細微的打光，可以用確實的光線與陰影分佈來畫出，如同之前畫作中的使用的技巧一樣。

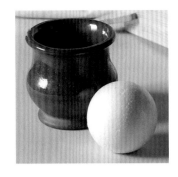
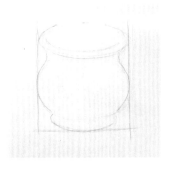

1 陶罐的外型可以包在一個正方形中，然後將物件與正方形交接的地方標出，你會發現很容易就畫出物體的外型。在成功畫出陶罐之前，先暫時忽略外型的問題，然後再擦去隱藏的區域。

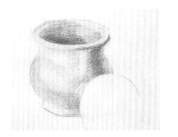

2 不管部分陰影有多黑，不要嘗試呈現他們外部的真實密度。加深的工作必須顧及各部分，包括最淺與最深的區塊。只有照著這個程序，才有可能達到獲得的輪廓和確切的光亮程度。

3 只要過程中是逐漸加深陰影，完全沒有著色的部分，就會成為亮光處。另外，接合處的反射可以透過光澤色彩清楚的表現出來。

明暗度和外型　布料

　　布料所指的是布匹縐折和折痕。描繪這些布料，是所有藝術學校的傳統練習。布匹和折痕，比起我們目前做過的練習畫起來較複雜，不過仍可用同樣的方式克服。縐折的彎曲形狀，除了比較不規則外，可如同簡單形式一樣地加上陰影。

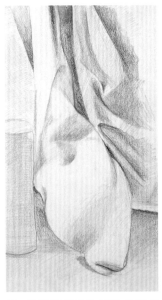

1 陶罐的外型可以包在一個矩形中，然後將物件與矩形交接的地方標出，你會發現很容易就畫出物體的外型。在成功畫出陶罐之前，先暫時忽略外型的問題，然後再擦去隱藏的區域。

2 加上新的陰影部分，加深明暗度，也使亮處加亮。目前布料被賦予更多的細節。

3 必須很輕巧的描繪桌子表面的陰影，畫中加亮的部分，也必須正確的表現出色澤，布料才能的展現出它實際的擺放樣式。

明暗度和外型　整體

在為這個系列練習下結論前，我們將用一幅包含前面所有主題的畫，作為這階段的練習。將它們包含在一幅大型的畫作中，它們彼此的明暗度就會成組，因此藝術家必須考慮所有明暗度的彼此關係。程序是相同的：預先的草圖，漸次的將相關區域加上陰影，然後加深所有陰影部分，直到獲得正確的輪廓。

1 前置的草圖，只需要線條，決定各物體的位置。不要試圖畫出整體的精準位置。

2 逐漸加上陰影的過程，應該極度地簡化。在此時的繪畫，結合最密集的打亮和陰影工作。

註 記

畫作完成的過程中，硬鉛筆可以和軟鉛筆並用。前者可用來加強細部變化，和色調的細微差異。

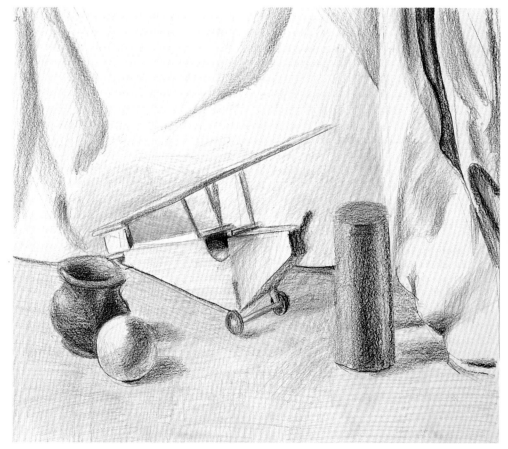

3 將主題整體繪出，便可獲得統一的效果。個別的部分有陰影與打光，並在整體也形成協調感，將所有部分整合。

透視法

本 書並不涵蓋透視法的所有層面，不過，瞭解透視法的基礎來呈現深度是十分重要的，也是所有繪畫中必要的特色。這個章節關注於基礎部分，在後續部分也會出現，不論其主題如何。必須謹記兩個重要的概念，平行透視法（parallel perspectie）和直覺透視法（intuitive perspective）。

透視法

我們可以歸納透視法理論的各層面，不過會是所有版本十分簡化的歸納。為了畫一張透視圖，必須縮減物體的大小，來獲得從觀察者看來一致的距離。透視法中所有物體的正確大小，透過縮減地「消失」線來獲得。舉例來說，我們可以透過在透視圖中，會合最高處平行的兩點位置獲得「消失」線。假使在這一列前面，有另一與之平行的物體（類似火車的軌道），「消失線」便會透過會合這第二位置，在水平線上產生一個「消失點」來獲得。如同所有平行物體其他線

直線透視

條，可以此方式指出（天花板、鐵軌上的火車等等）。有許多此基本原則之外的例外，不過它可通用於大部分的畫。接下來的練習將展現這個理論。

棕櫚樹的走道線條是一個很好的例子。走道、樹葉的高點以及右方的建築，是水平線上涵蓋所有物體的同一點。事實上水平線的位置在此場景中看不到而是透過消失點指出。這些元素讓藝術家可以重現「真實」的透視，而不影響所有目前畫作的自然感：道路界線的一點已經被刻意改變，不再會合於消失點。不過，這個

效果並不破壞畫面的可信度。而表現出畫者可以用較些微的透視理論來自由地打破規則，這就是一個很好的例子。

1 這是此畫的透視草圖：包含水平線以及一系列對角線，表現棕櫚樹的走道和建築。理論上來說，所有的線條都交會於消失點，不過有一條線被刻意的改變了，以表現為獲得可信的透視圖，並不需要全然遵照透視理論。

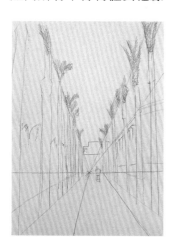

2 為獲得預期的效果，考量個別樹的距離，所有位置的透視關係，來提高棕櫚樹叢在消失點的位置。

3 現在主要的元素都被安置好，藝術家再加上細節和陰影。

4 陰影和許多細節幫助隱藏透視的界線，並賦予場景自然的感覺。

明暗度和外型　　直覺透視法

比起理論的規則，這個透視法的基礎完全建立在視覺和經驗上。藝術家不需要透視的知識來展現空間中區分大部分物體組成的距離。藝術家可以用自己的直覺來理解、繪出透視圖：大型物體靠近，小型物體較遠。為了介紹幾個有用的例子，我們要展示一個不透過消失點展現的透視法練習，而是透過立體感、陰影和比例。換句話說，是直接與藝術家技巧相關的面向。這兩個公共的雕塑是大型紀念碑的一部份，順著階梯延伸到頂端。順著階梯上下，藝術家可以發現多個有趣的觀察點，提供更多不尋常的透視點。消失點不能解決這兩個雕塑間的空間。在此範例，兩個雕塑必須用不同方法個別畫出，光線和陰影之間的關係必須小心處理。

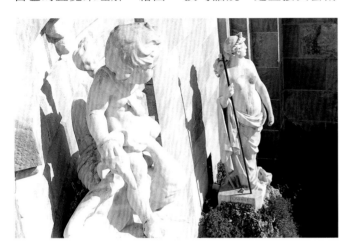

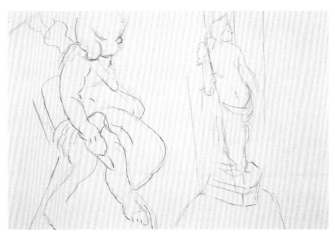

1 一開始必須利用密集的線條及更多的細節，對前景多加描繪。

2 距離雕塑較近處色調必須較深，看來較為靠近觀察者，讓另一雕塑的深色調降低些。

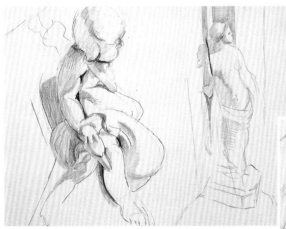

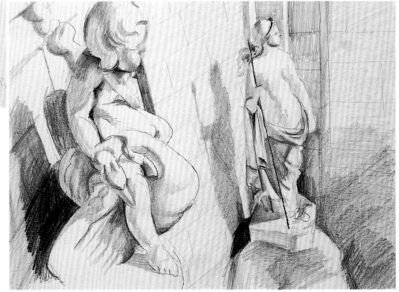

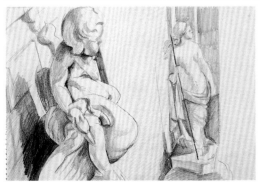

3 背景中雕塑的形狀，是由更普遍的陰影構成的：前景中的形體需要多樣的打亮和陰影來加強細節部分。

4 前景的陰影和立體感的密度比後方雕塑強，這個作用會使前方的東西看來較接近觀看者。

線條的明暗度

在 鉛筆畫中線條的質感，使石墨作為表現媒材上扮演很重要的角色。線條的功能隨著藝術家的目的有所變化：它可能用來表現陰影造成對象物的立體感獲得明暗度，或僅僅增加描繪或裝飾性的元素。這個章節展現鉛筆線條的各種可能性，端視藝術家希望達到的地步。

線條的明暗度　用筆畫創造陰影

在鉛筆畫裡，最亮的部分是由紙張的白色直接表現（假使紙張不是彩色的）。因此，為了獲得光線和陰影的質感，藝術家必須調和部分區域，加深陰影。要正確的用線條加深陰影，線條從同一方向畫，才能表現出光線照過物體表面的方向。

葉片之間，光線和陰影複雜的交錯，可以按著葉片的起伏，透過線條和不同方向的陰影區域來解決。

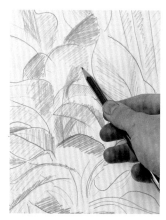

1 前置工作必須先畫出物體型態、小草圖以及植物葉片的分佈草圖，若過於密集反而會破壞了在光線和陰影區域間的轉換。

2 用手掌內側握住鉛筆的末端，較容易控制筆畫的方向。在前置草圖中，線條的方向必須符合外型和葉片傾斜的方向。

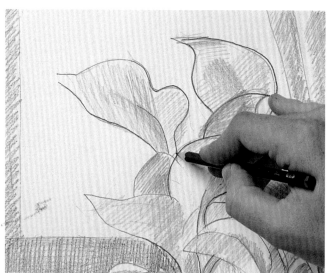

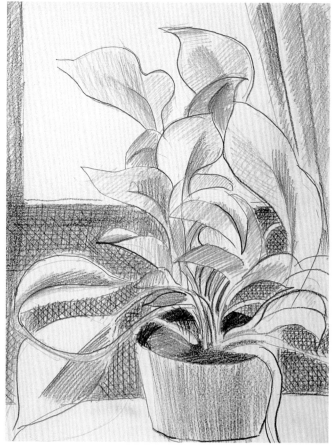

3 一旦畫出明暗度和陰影，應該要繼續用連續的線條，以書寫時鉛筆的拿法，描繪最顯著葉片的外型。

4 即使我們沒有包含主題所有的細節，完成的結果仍會是一個極佳的例子，顯示筆觸如何表現光線和陰影間豐富的轉換。

線條的明暗度　立體感

以線條表現的主題，並不需要光線和陰影間極大的對比主要是對於外型的描繪，利用明暗對照法的技巧，對精準度和細節要求較多。要如何使畫紙上留白處，看來與陰影位在同表面的樣子是個問題。在這個範例中，描繪主題的外型，我們必須確保在彎曲線條和許多密集度間的正確分佈。

這張的主題是Jean Baptise Greuze（1725-1806）畫作「年輕女孩頭部」的局部。它以鉛筆畫出了立體感的細緻畫作，表現出臉部明暗度的最佳精準度。

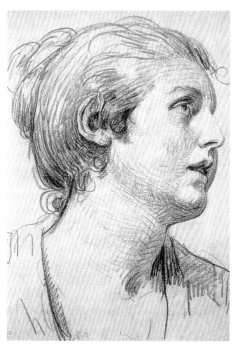

1 以鉛筆畫出草圖來獲得密度統一的線條。臉部的工作本身可以用裝有粗石墨筆心的自動筆來畫，由於要獲得細緻交互線條的效果，色調比線條重要。線條可以自由的畫在臉頰下方，標出相對於脖子的頭部平面。

2 藝術家必須特別注意線條的方向，表現頸部的圓弧度。在這個範例中，對角線和彎曲的交錯斜線，很輕微的畫在頸部自然彎曲的陰影下方。

註記

需要充足色調對比的畫作，必須以裝載細筆心的自動鉛筆來畫，可以創造出大範圍的密度。它會創造出細緻的陰影，如圖的深色部分。

3 最密集的對比，畫在頸背部分，以及手臂的最高處。這兩個區域需要深色的色調，由於頭髮的部分已經透過彎曲的筆劃畫出，肩膀的部分則以一連串同方向的線條加上。

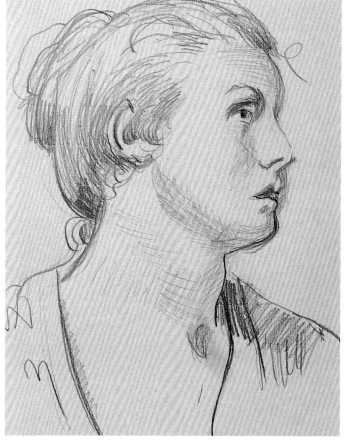

4 所有加上陰影的部分，已獲得同樣的結果：頭部、頸部以及臉部的體積，都已經表現出來，筆觸上避免使用明暗對照法，並遵照整體的型態。

速描

技術上來說，一張速描是陰影、形塑外型、以及獲得明暗度，所有這些技巧的簡化，體現了鉛筆畫的所有特性。一張速描的目標，是捕捉消逝的瞬間，一個自發性且不能重來的動作，而促使畫者必須使用最簡單的工具。

素描 ｜ 線條技巧

要捕捉一個物件運動中的消逝情景，最快和好的辦法就是線條素描。曲

斜而俐落的線條是這種素描的特色，擁有快速執行的立體感。當畫者須專心

捕捉同一時間發生的動作時，幾乎沒有多餘時間增加陰影。

這個範例重新描繪藝術家Charles Nicolas Cobin (1715-1790) 的素描，名為 男人的習作。這個作品很有可能是自然創作的，大概被視為是畫作。當然，這個參照練習的過程，不如真實畫作完成的速度。

1 第一個部份，要完成最重要的輪廓，也就是包含主題的大略動作。通常沒時間再做其他部分，不過基本輪廓就足夠，往後再加上其他表現的元素。

2 透過直接觀察，以及使用現場動作中的細節，我們可以包含重要的元素，例如衣服或製造出的皺折。

註 記

由於素描本身就是要畫出輪廓，並不需要事先畫草圖。不過通常建議先在腦中預估主題的大小和分配。

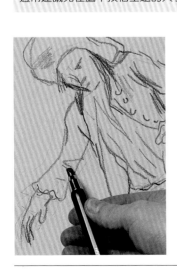

3 幾條淡線條就可以表現出臉部的細節、頭髮、以及上衣的皺折。完全不需要畫出這些部分的細節，因為這些在主角的輪廓就已經顯現出了。

4 有經驗的藝術家，他的手會悄悄的從一個步驟進入下一個，不需多加思考，唯有在這個步驟解說的過程，我們才可看出這個素描畫的技術和過程。

素 描　　　素 描 明 暗 度

素描的目的有很多種,我們已經瀏覽了直線條如何捕捉所有的動作、姿勢以及當下那一刻。不過藝術家可能對捕捉主體的形體更感興趣,勝過當下的故事。此時他可以採取的素描,以筆劃為主來創造明暗度的輪廓、線條、色塊。

奧地利藝術家Oskar Kokoschka(1886-1980)所畫的素描,名為轉過背的模特兒,這是學習精準姿勢畫出前,便決定外型的明暗度這類型素描的畫法。

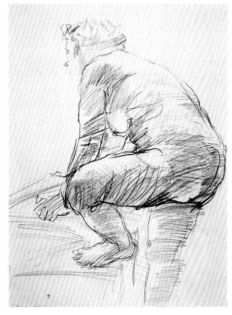

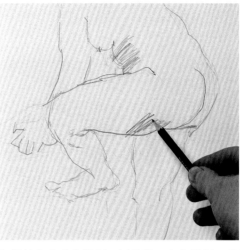

1 模特兒大略的外型,以及第一步的陰影,應該是同時進行。建議在畫大略輪廓的時候,陰影和明暗度就在這個階段決定;這些部份不用看著模特兒,就可推論出來。

2 大略的陰影線條是表現明暗度的形式,也是基礎陰影,能加深最重要部份的陰影。明暗度幾乎是透過直覺式素描來獲得的,端視在鉛筆上用力的大小。

3 大略的外型會在線條加上後漸漸消失,使得我們必須加強有皺折或非常陰暗的地方。

4 結果是一個在開放區域中的人物,線條並沒有完全收緊。這種技巧使混雜的力量加強,而不用畫出整體的全部。

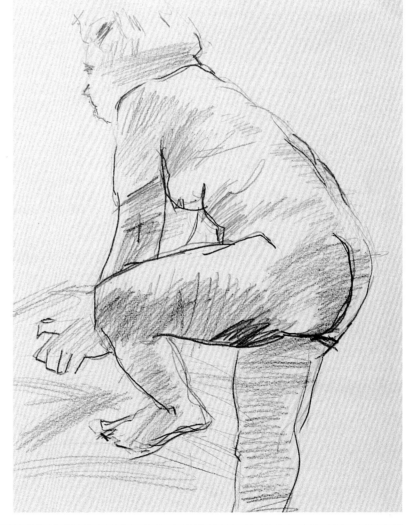

使用灰色顏料做畫

灰色色調的優點，在於可以用不同硬度的鉛筆來打亮，也可以在後續使用炭筆。這些繪畫工具是用來製造大範圍的灰色色塊，快速而不留下線條。結合這兩種工具，我們可以獲得如同純線條畫，或單獨用線加強的陰影區域，那麼鮮明的灰色調明暗度，最終豐富畫作的完稿。

繪畫(pictorial)的效果

雖然我們處理的是炭筆畫，在這個練習，我們要示範如何展現灰色色調的氣氛來獲得繪畫(pictorial)的效果。這個形式不是緊閉的，而是與其他特殊區域相關聯、調和，創造出整體和統一的色調觀感。單色畫也可以用同種色調，不同明暗度，以及它們之間的關係創造出類似色彩的感覺。一個正確以灰色色層執行的作品，這些明暗度都如彩色交錯，便可製造出類似彩色的繪畫效果。

示範的範例中，將會使用以下的鉛筆：一支HB，和6B，以及細的B筆心和另一支粗筆心的5B硬度，裝在自動筆中，以及一支全石墨鉛筆和石墨棒（也可以用六角形棒替代）。你會需要一支刀子來削尖細筆心以及一個軟的橡皮擦。

Miguel Baly(1866-1936)的雕像群，名為El Frio，是這個練習的完美對象。光線從一個方向照來，帶出豐富的灰色調與半色調，可以透過石墨棒的線條陰影，以及灰色色塊來解決。明暗對照法以及外型輪廓，是決定此作品的技巧要素。

1 用HB筆所畫的前置作業，目的是提供藝術家方向。外型已經坐落在他們正確的配置，暫定的外型已就位。

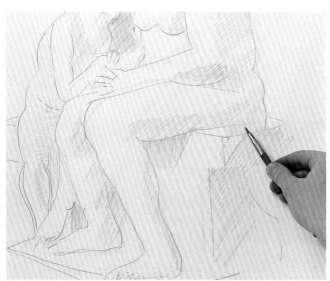

2 用裝有硬筆心的自動鉛筆，我們可做出前置的陰影，所有的灰色力道相當，加在最重要的黑色區域確保起伏的部份看來適當。

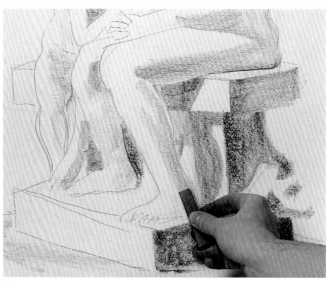

3 使用炭筆的邊緣加深陰影，會在長者腳的部份（板凳和雕像），創造出俐落的外型以及部份陰影。

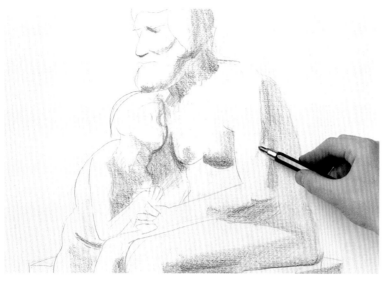

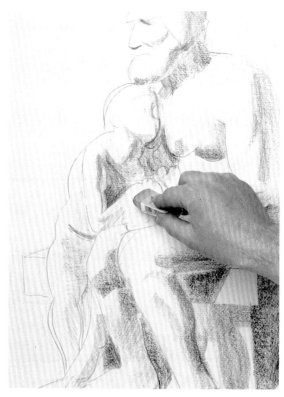

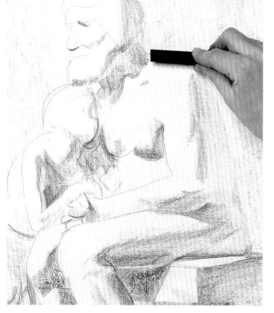

4 較細且裝有軟石墨筆心的筆可以加深最突出的肌肉部份與內部的陰影。

5 前置畫中過度的陰影可以用橡皮擦擦去，來畫出光亮處，使陰影表現更佳。太完整的前置畫，通常會掩蓋陰影。

6 用新的石墨棒來慢慢加深背景。要掌握人物較深或較淺的陰影，明暗度是關鍵的參考。由於人物是逐漸加深的，背景也要相應加深。

7 用軟鉛筆畫過白色以及雕像的邊緣，提供這些稜角部份對比。

8 大理石直接受光的白色部份，只能用很深的色調形成對比來產生亮度。在不受光的部份需要相當加強暗度。

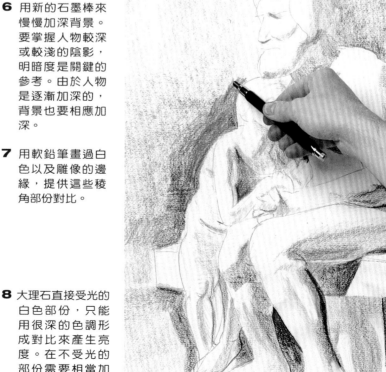

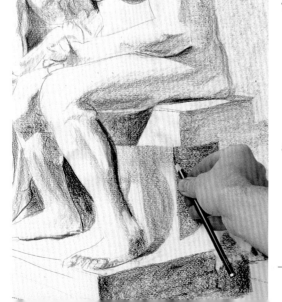

圖中

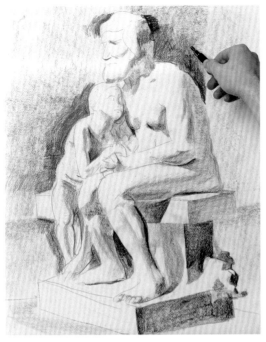

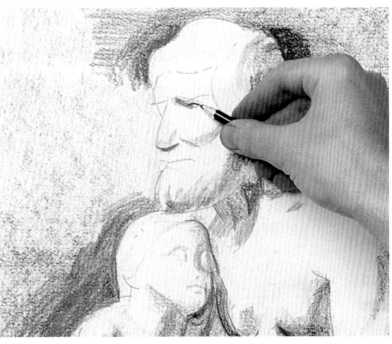

9 在背景上加陰影，人物就可以更加精準的畫出。必須謹記，人物是透過光線和陰影的交互作用，而非線條畫出。

10 最後的臉部細節，也必須透過細緻陰影的對比畫出。眼睛和鼻子細緻的明暗度，必須如此呈現，而非畫出的樣子。

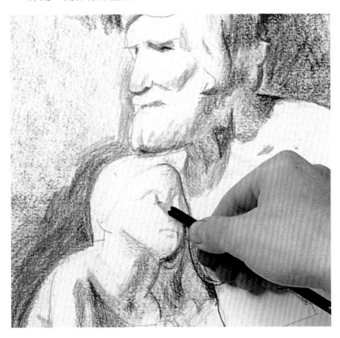

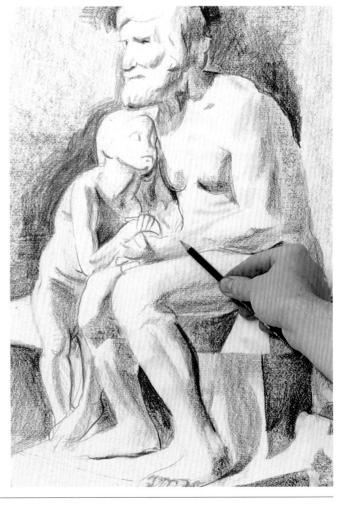

11 小孩的臉部表情，必須相當柔和且較呈圓弧。盡量不要過修飾，留待最後階段和畫作整體感覺配合，再作修飾。

註 記

細節應該留待最淡的部份。陰影會扭曲細節，因此在這些地方加上細節，會過度加強畫作。

12 這是最困難的區域之一，因為陰影很淡，但形式有些複雜（雙手交疊，而手指緊握等等）。這時就需要簡化、配合整體，簡單的描繪輪廓，僅就重點部份特別加強。

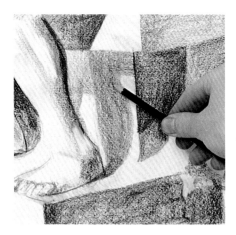

13 不同類型的陰影，有些比其他的淡，可組合或重疊在白色區域。這個工作必需小心處理，使陰影的交錯不會像是凸起物，或大理石上的塊狀，而要讓陰影像是在平坦表面上。

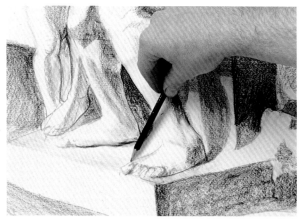

14 最後的工作，要處像腳指頭這些細節部分，並在某些區域，非常輕巧的結束陰影，來打亮相對未處理的部份，例如腳所座落的臺座部份。

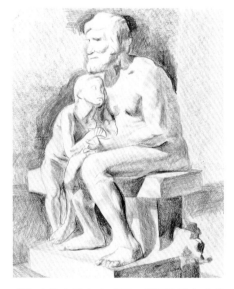

15 人物大致上完成了，剩下的是完成背景的色調。

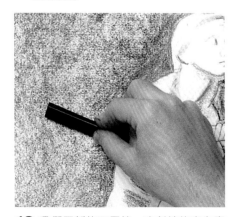

16 我們用新的石墨棒，右斜線的方向畫背景，來分散灰色，圍繞人物周圍。

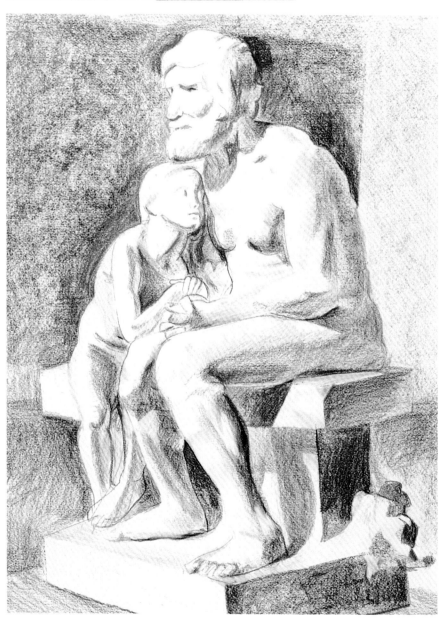

17 最後完稿的結果，顯示出石墨可以創造出豐富的色調。這幅畫作中，藝術家獲得正確明暗度，盡力描繪外型，並調和所有的樣式。

彩色鉛筆技巧

相較所有其他繪畫媒材,彩色鉛筆應用的範圍較小。比起大型版本,畫小型畫作時它們的效果最佳,並不能像炭筆、粉彩或墨水擁有極大的創造力。但也是它的侷限使色鉛筆變的有趣,使畫者必須更小心、細膩而敏銳的作畫。接下來的技巧指導,將解說這個媒材的特性。

用色鉛筆作畫 ▌線條和色彩

用色鉛筆作畫同時是彩色的。色彩的表現仰賴使用的線條樣式。細緻的顏色透過影線(hatch)或交叉的影線。不管你用什麼技巧,不要覆蓋整個紙張表面。線條的重疊可以很豐富、重複或在交疊的對角影線(適合單一質感的類型)上預先計劃。即使這種媒材的顏色不會十分滲透,仍可能在紙張上用筆心平塗某區塊。

較輕而不緊連的筆觸會製造出柔和的色調。

在石墨的例子中,加在筆心的壓力決定筆觸的密度。

色彩的混合可能是垂直的形式,也就是線條的交疊,從一個距離漸漸與另一混合。

用色鉛筆作畫 ▌混合色彩

由於這種媒材,在物理的混合上不完全,與其說混合,我們應該說是重疊色調。重疊色調得來的顏色,遵照色彩理論:結合時,基本色黃、藍,以及紅色,製造出第二級的橘色(黃色和紅色的混合)、綠色(黃色和藍色混合)和紫色(紅色和藍色混合)。藝術家通常使用的顏色範圍更大(避免太多的混色),包含基本色和第二級色彩。有些畫作不需要交疊顏色,來創造出第三種顏色。這種畫作必須在特殊的順序下進行:淡顏色必須被深顏色蓋過,由於淡色的覆蓋力較弱使得底色仍可見得,變成必須獲得混合色彩。舉例來說,假如我們在黃色上畫紅色,結果仍是紅色帶點橘色調。假使黃色蓋過紅色,橘色調就會很明顯。

在混合過程,較淡的顏色缺乏足夠的密度來影響深色。

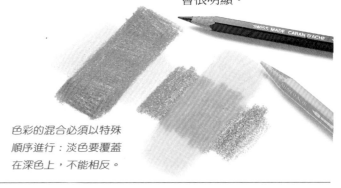

色彩的混合必須以特殊順序進行:淡色要覆蓋在深色上,不能相反。

用色鉛筆作畫　調和灰色或白色

　　色鉛筆有一種基於組成成分的特性。我們指的是可以用淡灰色或白色混在其他顏色的筆畫上調和。稍微蠟的筆心，以及較弱的白色和灰色能使得筆觸得以混合，而幾乎看不出灰色或白色。混合灰色時，有些顏色不只調和還會加深。這個技法對任何色彩的工作都非常方便。

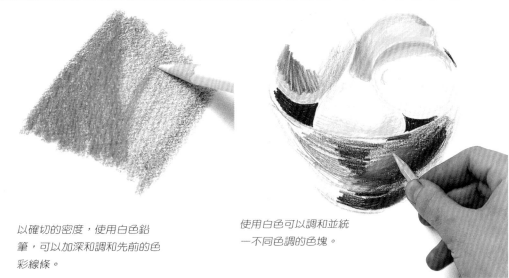

以確切的密度，使用白色鉛筆，可以加深和調和先前的色彩線條。

使用白色可以調和並統一不同色調的色塊。

用色鉛筆作畫　預留顏色

　　畫者可以用較深的色調大略畫出輪廓，如同水彩畫的方式保留顏色。這個步驟需要藝術家預先計劃結果，知道底色必須很淡以保持色調的豐富性。不管這些我們可能會使用的淡色調，在深色背景上畫出輪廓，對原來色調不會有太大影響。保留色彩

確保有光澤的完稿狀況，不會過分使用新的色彩交疊線條。

假使我們用深色蓋在單色上，可以以保留區域的方式，創造背景，並在其上交疊另外的顏色。

用色鉛筆作畫　混和水彩色鉛筆

　　即使用水彩色鉛筆作畫，幾乎瀕臨所有繪畫媒材的分界，在這裡仍然很值得一提。水彩色鉛筆未專門繪畫技法，提供一種新的面向，色調可以不斷的覆蓋。這個方式，結合了在水中分解的顏料。水彩色鉛筆不是在調色盤中混合，而是直接畫在紙上。畫上顏色後，畫者加水調和筆觸，並獲得希望的染色效果。不管你何時

使水彩色鉛筆，特別是希望獲得類似水彩效果時，應該選擇比平常畫畫時更厚的紙張，因為吸收了水分後，紙張易破。Fine-grain的水彩紙是理想的輔助工具。

水彩色鉛筆可以使用刷子和水，獲得類似水彩畫的效果。

色調

色鉛筆最有趣的一個部份，就是每 色調豐富的密度，比色彩本身的亮度和種類還有趣。畫者透過柔和或緊密的筆觸，畫出輪廓形狀，而非重疊顏色。在這階段，色鉛筆是一個圖畫(drawing)而非繪畫 (painting)的媒材。在圖畫中，最大的亮度是紙張本身的白色，而陰影是透過加陰影獲得。在範例中，陰影是用同一顏色獲得。

色調　　橘色調

單一顏色的變化，可以輕柔或用力使用鉛筆而獲得，或者使用兩支以上不同顏色的鉛筆製造出前置的色彩。這個橘色的蕃茄，無法用單一色彩來畫。它需要紅色和黃色鉛筆，這兩個顏色可以用來畫所有需要的光澤，可用來描繪蕃茄的明暗度。

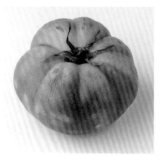

使用黃色和紅色鉛筆，這個蕃茄的外型和它的顏色可以同時進行。

1 前置的草圖，從紅色外型開始。它的輪廓大略是確定的，不過在畫的過程中可以改變。

2 我們從尚未或幾乎沒混合的黃色區域開始。每次畫時，都必須從亮到暗部，使橘色調紅色重疊在黃色上，而非相反的方向。

3 呈現蕃茄表面的前置橘色調，從紅色塊陰影蓋在黃色塊中漸漸出現。加深紅色的筆觸，可以獲得明暗度和蕃茄稜角的凸面。

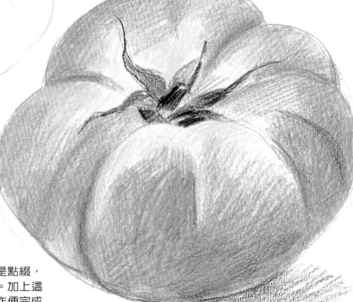

4 整個蕃茄的表面都塗滿了，除了蒂頭，以及小葉子的部份。將更多黃色加在紅色上，以減輕緊密度，並統一整體主題圓形的輪廓。

5 加進綠色純粹是點綴，並僅限於蒂頭。加上這最後細節，畫作便完成了。

色 調　　紅 色 調

在這幅畫中我們只會使用紅色鉛筆---洋紅、品紅、朱紅色。這幾支紅色會結合和重疊起蔬菜的複雜外型，利用紙張本身的白色來打亮。程序和我們已經示範過的畫法相同，唯一的差別是鉛筆的使用不需特別順序。

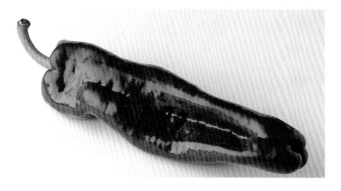

這個辣椒的紅色包含不同光澤和深度，可以用同種顏色的不同程度來解決。

註 記

顏色使用時，必須從淺到深。不可能透過單一的顏色產生新的色調或光澤，因此工作的第一階段必須使用輕微的筆觸。

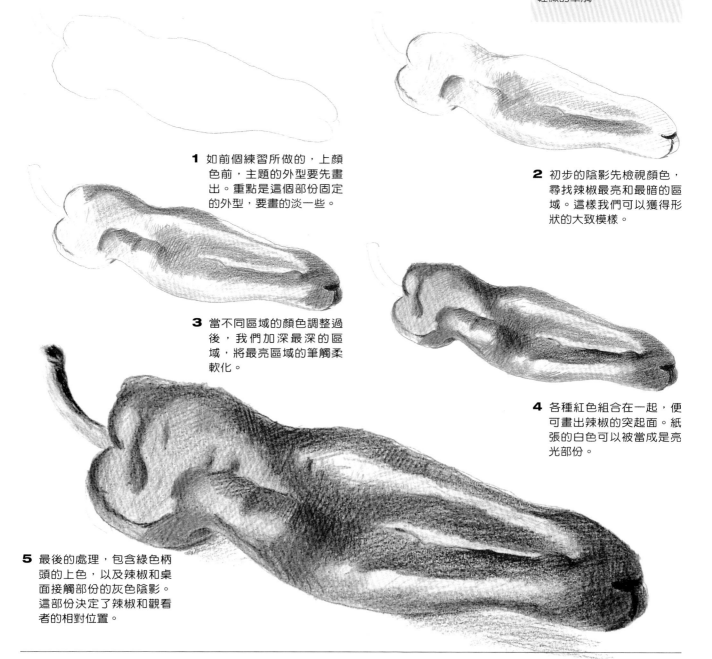

1 如前個練習所做的，上顏色前，主題的外型要先畫出。重點是這個部份固定的外型，要畫的淡一些。

2 初步的陰影先檢視顏色，尋找辣椒最亮和最暗的區域。這樣我們可以獲得形狀的大致模樣。

3 當不同區域的顏色調整過後，我們加深最深的區域，將最亮區域的筆觸柔軟化。

4 各種紅色組合在一起，便可畫出辣椒的突起面。紙張的白色可以被當成是亮光部份。

5 最後的處理，包含綠色柄頭的上色，以及辣椒和桌面接觸部份的灰色陰影。這部份決定了辣椒和觀看者的相對位置。

單一色調

有些繪畫動機的興趣在於色彩而非外型。色鉛筆在單一色彩上的效果，不如油彩、丙烯酸或甚至是水彩，不過要用線條式的陰影和相對密度較大的色調來作較小區域的單一色彩，或覆蓋紙張，是有可能的。下面這個練習包含了以色調對比的方式，製造單一色彩的步驟。

單 一 色 調	水 果

我們選擇這個盆子中的水果作為主題，因為當中包含了生動的對比色彩，有黃色的檸檬、橘色的橘子以及深藍色和幾乎是紫色的盆子。紫藍色是黃色的互補色，強化整體協調色層的對比。這個尖銳的對比，可以彌補色鉛筆有限的覆蓋力，色彩的視覺印象也更為震撼和單一。

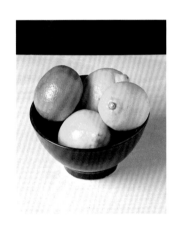

我們要使用的主題，盆子中的三個檸檬和一個橘子，來示範色鉛筆如何製造密集和單一的色彩。

1 用灰色描繪這個主題的外型，不包含任何陰影。藝術家必須專心確保盆子的彎曲線條，以及水果的形狀是正確的。

2 底部的陰影，用來協調整體色調，並測試各元素的對比狀況。

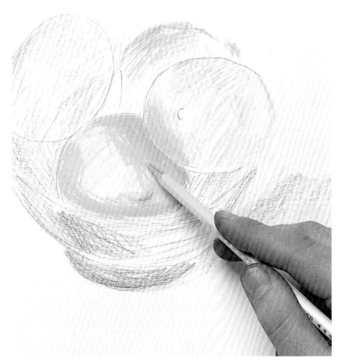

3 我們開始用兩種黃色描繪檸檬的外型：較淺的部份用在中心，檸檬受光較多處；較深的黃色，則用於其他陰影部份。這個組合已經開始製造對比度的效果。

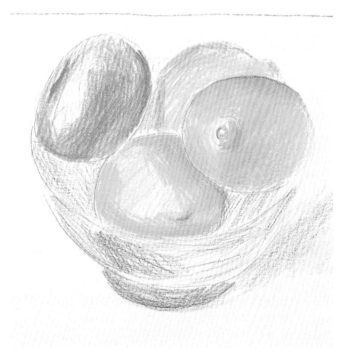

4 黃色製造出較為衝擊性的顏色，將被其他元素更加對比出來。

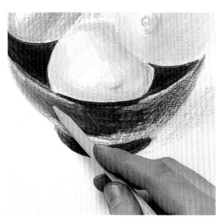

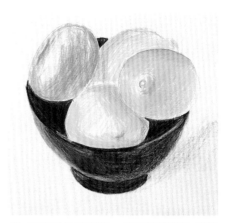

5 碗的顏色透過重疊兩種藍色和紫色畫出，左邊沒上色的部份是打光效果。

6 使用一支灰色鉛筆，可以調節部份藍色筆劃，獲得一種持續的色彩表面，完美的表現出盆子的光澤。

7 由於藍色的密度，檸檬獲得更為單純的質感，外型看來更圓。

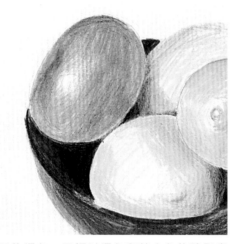

8 橘子的橘色，已經以橘色和黃土色的陰影畫出。後續的顏色已用於水果最深的部份。

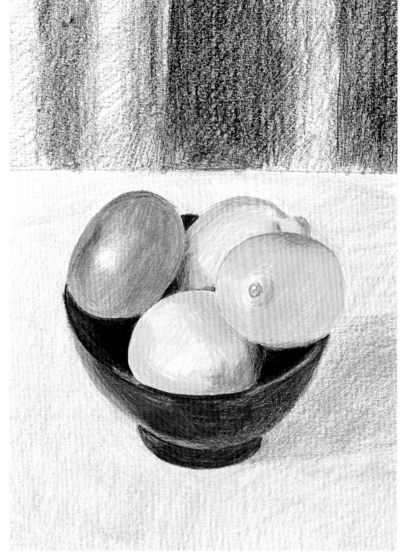

9 桌巾以斜線的筆觸畫出陰影，直到獲得統一性的色彩區域。

10 最後的部份是桌子的表面，加上灰色的對比度，以藍灰色的陰影，和藍色與黑色組合而成的背景，兩相對比來畫出。最後的結果將會顯示出水果和盆子完全的對比，製造出我們希望達到的單一色彩結果。

筆劃的色彩

色 鉛筆可以用一群組的短筆劃,很精準地提供了用色彩畫形狀的可能性,轉換相對於白色紙張的不同顏色以及線條的密度。這使藝術家得以獲得非常出色的效果,可用於主題的特性上。這個技巧最適合這種媒材,不過有些主題較不適合做這種處理。這個有鴨子的湖景,提供展示這個技巧極佳的範例。

羽毛和水

有動物的場景最適合做這個練習。鳥的羽毛只能用這些動物特殊的顏色,在不同方向細小的筆觸和色調的立即改變來獲得。色鉛筆提供高度寫實的效果,另一附加的優點是可透過紙張顏色以及密集的筆觸,作出細緻的打

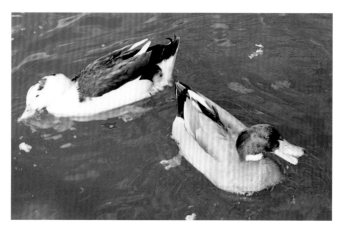

亮色調。在整個步驟中,紙張的白色部份必須納入考量,在某部份加陰影,並在筆觸之間留下其他可見的部分。

鳥的羽毛以及水的波紋,都提供這個色鉛筆技巧,絕佳的練習主題:用一組的線條來畫和加陰影。

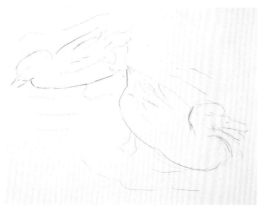

1 第一條線必須定義外型,並點出羽毛最突出的特點,不需深入細節。

2 羽毛最暗的部份,可以畫入,因為這個部份不會被其他的顏色重疊,也不會被擦去。

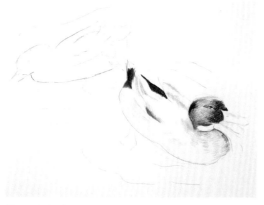

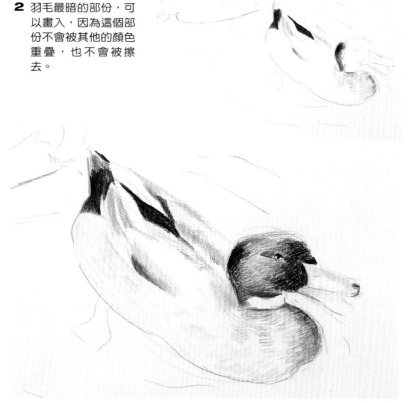

3 頭部的綠色調出現在黑色陰影之間。結合這兩種顏色,我們獲得鴨子這部份羽毛特有的光彩效果。

4 鴨子的身體以一連串非常短的灰色和黃褐色並行的筆觸,非常柔和的畫出外型。這個方法需要非常尖的鉛筆,來畫十分精準的線條。

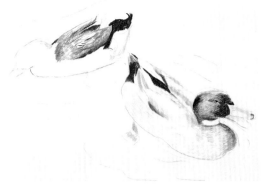

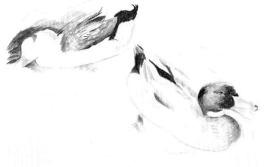
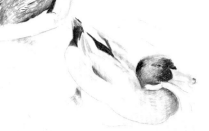

註 記

　　當你在上色過程中，想要添加小細節時，一定要隨時確保你的鉛筆，保持在削尖的狀態。假使鉛筆的筆頭圓又鈍，便無法順利的上色，也無法畫出精準的輪廓。

5 透過棕色、灰色、黃和色和黑色，我們畫出最上方鴨子的羽毛。以斜線畫出羽毛的外型，使它看起來十分真實並可信。

6 鴨子白色的部份不能上色，增加顏色的最原始觸感。透過畫水面周邊的區域，鴨子獲得外型和對比度。

7 水面的工作必須有方法地逐漸畫出，由最淡的筆劃開始，逐漸加深較密集的顏色。筆劃的方向十分重要，因為它表現出鴨子浮在水面上。

8 水面兩側的顏色，表現出重要的漂浮效果。另一個必須考慮的部份，是由於水波紋造成腳掌彎曲的形狀。

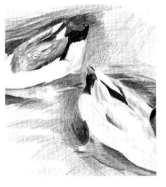

9 水的顏色必須從腳外面開始畫，重疊灰色和藍色的色調，調和綠色，並調節水面的色調，特別注意，要製造自然的水面波紋。

10 水面密集的色彩效應，透過羽毛的白色打亮，如同非常清楚的反射。由於我們採用十分有方法的繪畫步驟，包含線條和黑色色塊，你可以看到色鉛筆使用色彩時，提供的可能性。

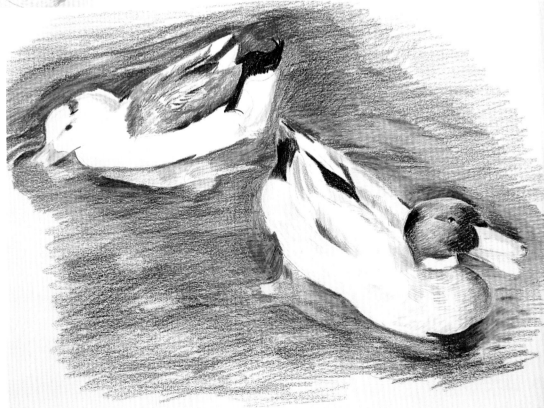

色彩畫

必須記得色鉛筆被當作圖畫(drawing)媒材,而非繪畫(painting)媒材時,可以提供最佳的效果。假使一幅畫中最多的表現形式是線條,受色鉛筆影響的畫作,其豐富性仰賴色彩線條的交互作用。要列出最適合這個技巧的主題並不容易,如同所有的物體,在現實上,他們是三次方的、雜亂而非由線條組成。不過要找到完全以線條處理的主題是可能的,透過例子的練習,你會發現在一個合適的主題時,色鉛筆的特殊魅力。

植物園

這個練習選用的主題,包含一個植物園裡的一些棕櫚樹,有幾乎從樹幹長出的茂盛長葉。這些葉子可以被視為是個別的。這是一個彩色畫的完美對象,透過彩色鉛筆線條的工具可以完成。

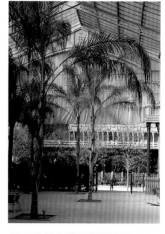

即使這個主題看來很複雜,它不會構成太多困難。畫者必須花較多時間在下垂的葉子上,

2 樹枝畫在淡色的大型帳棚背景上。顏色上,必從開始就用偏白的粉紅色和灰色,來表現最高處部分的縐折。

1 在前置的草稿畫中,我們只標示出主題的線條方向:屋頂的對角線,樹幹的垂直線條,以及棕櫚樹葉形成的彎弧。

3 屋頂的細節必須簡化。鉛筆必須很輕巧的在紙上畫,細節才會巧妙的顯現。畫者必須很小心,不要混淆背景與樹枝的線條和顏色。

4 最分開的葉子可個別畫出,先確定它們的方向落在哪個位置的樹枝。這並不意謂複製每片葉子,而是綜合的繪出,配合類似方向的線條。建議開始繪製前先將這些部分研究清楚。

5 最靠近的棕櫚葉看起來就像如此,現在所有的樹枝都已畫出。這些樹葉的方向受樹枝的位置和彎曲而決定,面對我們的樹枝,並不能看到個別的樹葉所以他們要用更多的色塊而非線條來畫。

6 棕櫚樹剩下的部分必須更大略的畫出,以製造一種距離感。

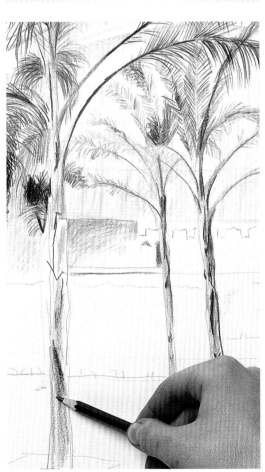

7 樹幹用咖啡色的陰影畫出,帶出介於樹幹和更深顏色間的空間。當我們畫出遠方的棕櫚葉,最遠處的樹幹必須省略細節大略的畫出。

8 植物園背景中的建築和植被必須更輕柔的上色,才會看來距離棕櫚樹所在的地方較遠。黑色的樹叢製造出與背景和前景的區隔。最後的工作是加深地面完成全畫。

繪畫與色彩幅度

使用色鉛筆作的最後一項繪畫,將會展現一系列有限、協調的灰色、藍灰色、咖啡色、以及綠色層次,描繪主題外型的可能性。使用一系列少數色調組成的顏色,來用對比性顏色畫出外型是非常簡單的。畫出外型的基礎是透過色調對比度、打亮和深色區域來畫出主題的形狀,而非透過單純的色彩。這個主題建議下面的處理方式。

一株橄欖樹

當進行大對比度描繪外型時,色鉛筆有它的侷限:畫者在紙上填滿細緻的筆劃,結果顯得粗糙而稚氣。此橄欖樹窄長的身軀是練習目前這個技巧的絕佳例子。它的頂峰不能一葉葉畫出,必須細膩地,以光暗區域的色彩對比並以同色調畫出。

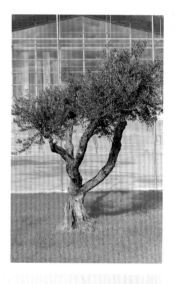

這棵樹的外型,很清楚的從清晰的背景上突顯出來,而陰影是樹自身構成的。形狀的研究必須優先於其他的繪畫元素。

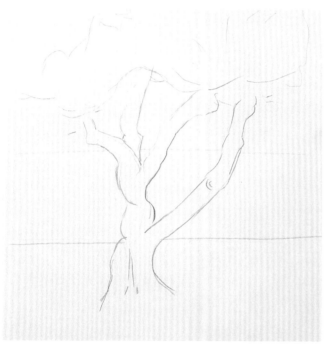

1 樹幹的輪廓以灰色畫出。不要封閉這個輪廓,決定性的外型會透過色塊來製造。

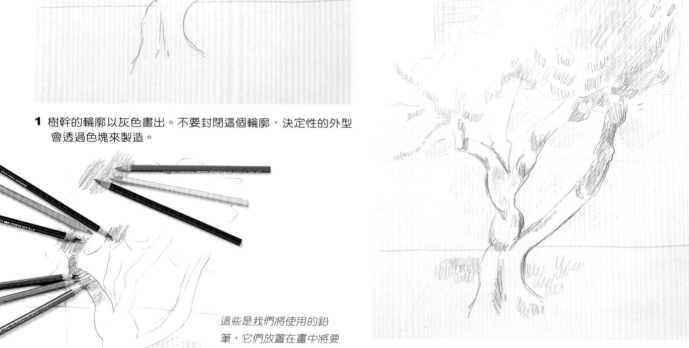

這些是我們將使用的鉛筆,它們放置在畫中將要使用的地方,許多將用於描繪畫中的細節之處。

2 首先畫陰影的區域,將對樹幹和樹葉的明暗度,產生決定性的作用。

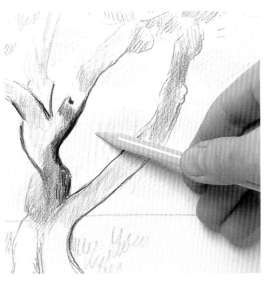

3 在橄欖樹後方的草地上，以偏白的紅色畫出，在下一個階段，這裡將以其他顏色加強。

4 草地必須按步驟進行。首先，用黃色和粉綠色畫在更深綠色的筆劃上。

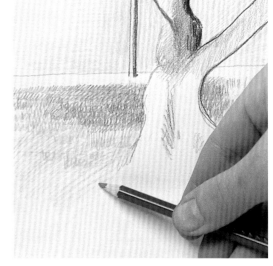

註 解
使用色鉛筆繪製照片時，在使用確定顏色，使不同主題色調加入前，建議先從一個淡色系列來畫陰影開始。

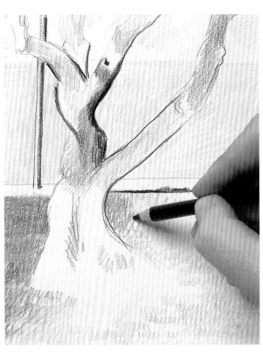

5 下一階段為草上色，包括使用更細的筆觸，來加深色調提供這區域更大的密度和顏色。

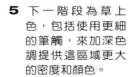

玻璃的質感，可以透過交疊色彩，以及一連串細緻的筆觸來畫出，它們也引出了小型樹葉的部分。

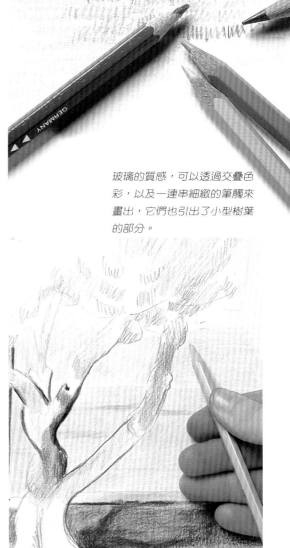

6 在草地部分的最後階段，加深樹木影子的陰影，小心不要描繪太多。影子的邊緣必須保持輕柔，看來是蓋過草地而非平坦的表面。

7 背景透過藍灰色的柔細筆劃構成，這些筆劃突顯出樹木的外型，留下稍後將要畫的部分。

彩色鉛筆

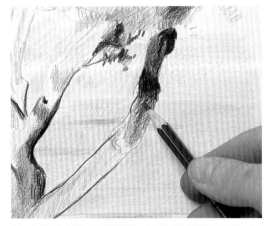

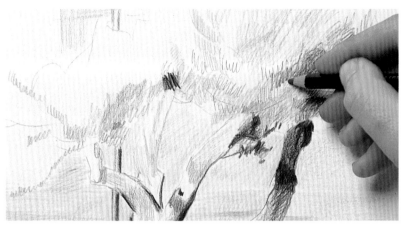

8 右邊的樹枝陰影最深，這不能被畫出外型，因為它涵蓋樹枝的直徑，幾乎沒有任何色調可以道出明暗度。

9 樹葉以很密的色塊畫出，用連續光與暗的對比，灰色或深綠色，逐漸建立樹叢。

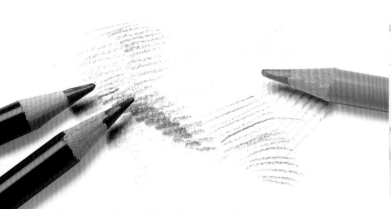

這些是用來畫橄欖樹叢的綠色：大地綠，結合咖啡色和灰色。

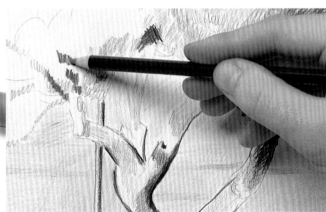

10 橄欖樹木的細樹枝，可以用類似先前中央區域使用的色塊來畫出，雖然較細且較長並向前彎曲。

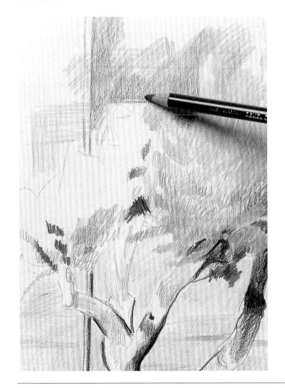

11 將我們的注意力轉回背景將其完成。以玻璃牆壁的垂直線條，和水平筆觸，與橄欖樹不規則的彎曲線條作對比。

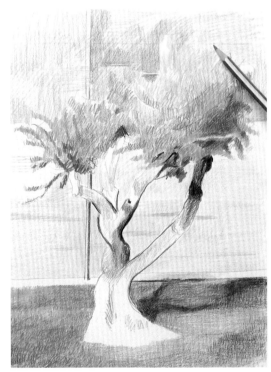

12 樹叢的對比度，是在內部連續使用綠色，在複雜的簇葉中畫出細節。輪廓外部的部分，透過周圍灰色的背景來劃定。

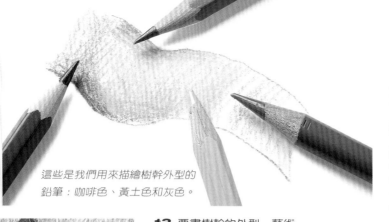

這些是我們用來描繪樹幹外型的鉛筆：咖啡色、黃土色和灰色。

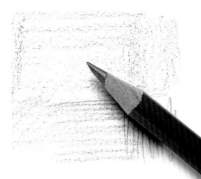

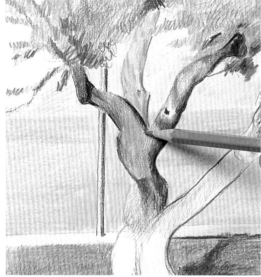

13 要畫樹幹的外型，藝術家必須加深邊緣來帶出明暗度，特別是起伏的樹枝部分。

背景中，垂直和水平的線條，除了製造出樹木往所有方向發散的對比外，還提供出真切的玻璃光彩。

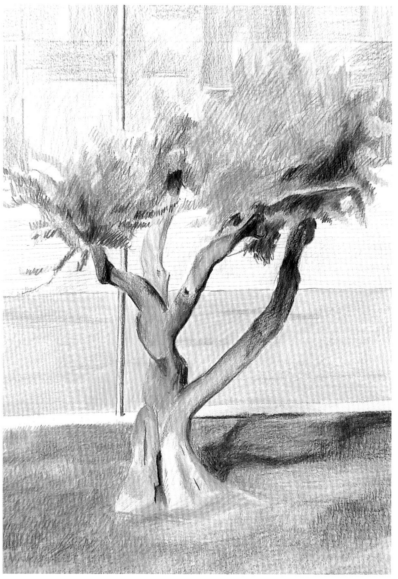

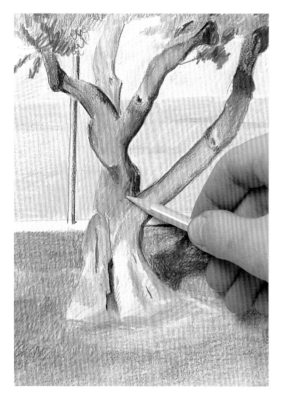

14 使用粉灰色可以調和部分樹幹的色調，使顏色連續不產生中斷。

15 最後的結果，我們可以欣賞透過描繪外型步驟，達到的真實性效果，如同自動鉛筆用於細簇葉的狀況。

以炭筆作畫

因為炭筆媒材，比鉛筆擁有較佳的覆蓋力，比後者更具創造力，同時保有畫細膩細節的可能性。炭筆的一個重要特性，是它寬廣的色調層次（從最淡的灰色到黑色）。炭筆可以被擦抹、調色以手指調配。毫無疑問，它是一種「髒」的媒材，因此。必須用於比鉛筆較大的版本，並且拿炭筆時也要更小心。

本書的這部分包含使用炭筆媒材，種種技巧有趣的部分。

以炭筆作畫　調色

炭筆可以用擦筆或手指調色的特點，提供極廣的可能性。當藝術家摩擦炭筆，它的色調就會變淡。幾乎是獲得光線的唯一方法，因為當用較輕或較重的力量使用炭筆，結果幾乎沒有任何可見的差別。使用天然炭棒、炭筆或壓縮炭筆時，擦筆是比較好的選擇。

刷子也是一個調色很好的補充工具，它比較軟，並且也打亮的更好。

不管你用手指或擦筆，逐漸的變化，使繪畫媒材的炭筆擁有更多可能性。

色調的光彩可以透過調節色層，從天然炭筆的完全黑色，到紙張的顏色。假使你使用白色紙張，你可以使用白色粉筆來使白色逐漸變濃。

以炭筆作畫　擦拭

炭筆有限的附著力使它可以很輕易的擦拭。可揉捏的軟擦是不可缺少的工具，它不僅適合擦拭，也開放白色色塊區域，和色彩逐漸變化的可能性，換句話說，用來轉換已經畫上的顏色。也可以用這種橡皮泥來作畫：色調可以變淡，外型亮的部分也可變的更具光澤。

使用橡皮泥這種繪畫零件，將它在畫上沿線摩擦，可以用來定義完全亮白的界線。

可揉捏的軟擦，也是一種繪畫輔助工具：它不只可用去除錯誤，也可打亮，甚至畫白色線條，使它成為描繪外型不可或缺的器具。

橡皮泥可以如一個橡皮擦使用，將它塑型，持續用於密度大的炭筆畫上，可以創造出一種質感。

以炭筆作畫　用紙張覆蓋

表現自然感與非常清晰的效果時，畫者可以在紙張上剪下希望的部份，將它當作一個面模。在形狀的內部著色和調色，畫者可以獲得完全一致的色調，以及非常精準的輪廓，是不能以其他方式獲得的。

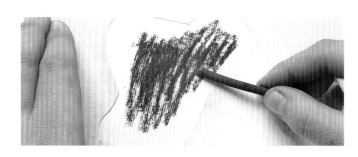

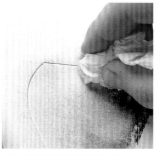

2 將炭筆色塊從兩邊往中心擦抹，使炭筆不溢出面模的範圍。

1 首先我們剪下欲保留的形狀，也就是我們留下不畫的部分。然後將紙張放在支撐物上，以炭筆填滿。

3 最後的結果，是以其他方式無法獲得的，一個色調統一，完整的上色形狀，有著完美的範圍的型狀。

以炭筆作畫　質感

除了紙張本身的質感，我們可以使用疊在畫紙下方的紙獲得有質感的基底。與紙張平行地握住一隻炭棒摩擦，下方紙張的紋路、線條和角度會印在上方紙上製造出質感。

同樣的方式，我們可以用粗糙的表面取代下方紙張。

假如你在一張細緻的紙上作畫，你可以在下面放置一張紙，與紙張平行的拿著炭棒來獲得線條和角度，製造出有趣的背景質感。

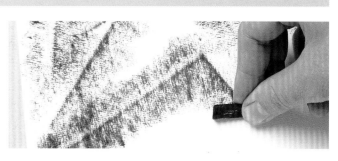

以炭筆作畫　固定炭筆畫

畫作完成後，炭筆必須加以固定。細小的炭粒子不具附著力，會逐漸從紙上掉落。一個古老的辦法是在炭棒上灑亞麻子油，再來作畫。乾的時候，油會永久地附著在炭粒子所在的位置。這個方法唯有當炭還未調色前使用方才可行。

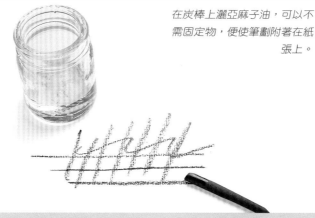

在炭棒上灑亞麻子油，可以不需固定物，便使筆劃附著在紙張上。

噴霧狀的固定劑預防炭粒子從紙上掉落，並保護作品。

以炭筆作畫　天然與壓縮炭筆

使用天然炭筆和壓縮炭筆，你可以結合不同密度的色塊和筆觸。天然炭棒較容易創造大片的色塊，也容易清除，而小型的壓縮炭棒，讓藝術家更容易控制線條。

調色過的區域和色塊，以天然炭棒最容易獲得，而壓縮炭筆較容易畫出更精準和密集的線條。

調色與筆劃

每一個主題都需要特殊的處理。在這一頁中，我們將在兩種截然不同的主題上示範兩種相反的技巧。具氣氛的場景，需要調和的筆觸和模糊的開放線條，需求樣式而非精準的輪廓。另一方面，人體的輪廓對畫者來說是一個需要相當精準度的主題：絕對的線條和線條組成的陰影，這兩種不同的主題和技巧，同時是炭筆畫的特有特色。

調色與筆劃　　風景畫

調色是創造氣氛絕佳的技巧，將色調混合在一起。在素描或風景畫中，場景比起精準的樹幹和石頭來得重要。在這些範例中，陰影的區域傾向連結不同的對比度，達成融貫的整體。

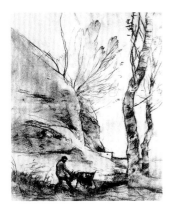

透過重畫Corot（1796-1875）畫作，我們可以檢視，持續繪製與混合陰影的技術。

1 這個場景最重要的元素，和那幾個賦予樹幹，和草叢形體的陰影，都以簡單的炭筆筆劃來繪出，也決定大小和配置。

2 為了獲得氣氛的效果，要平拿炭筆在紙上畫，獲得平均的陰影。

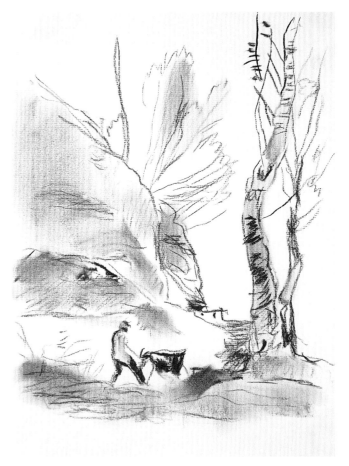

3 用手指塗抹先前的陰影區域，這些需要進一步畫出陰影的區域，不再需要炭棒繪製。

4 最後的效果，僅有最重點部分帶出，其餘區域僅被空氣般輕飄的氣氛圍繞著。

以炭筆作畫　人物

這個經典形體，給我們練習以線條畫陰影的機會。這個技巧通常使用炭鉛筆上，因為細小的炭棒製造出太細且不精準的線條。在彩色紙張上處理這個形體，要以白色粉筆配合作打亮。

這個按透視法縮短的形體（從不正常觀點畫出的）是 Francois Boucher（1703-1770）的畫作，男性形體的研究。透過重構此畫，我們可以理解不使用調色法畫出的陰影步驟。

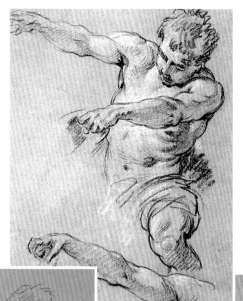

1 形體必須保持開放，不加入完整線條，留待陰影的加入，方完成外型的描繪。

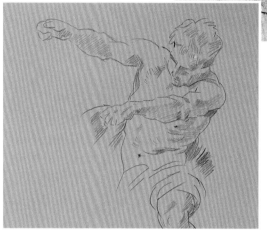

2 陰影用不同密度的短線條創造而出。最深的部分是一連串線條的集合。

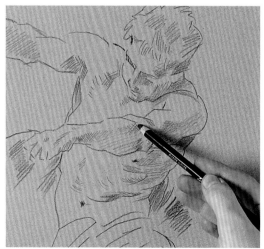

3 左邊的手臂用軟陰影畫出，主要安置在前手臂和手肘部。這個陰影必須以很短的筆觸用在這個區域。

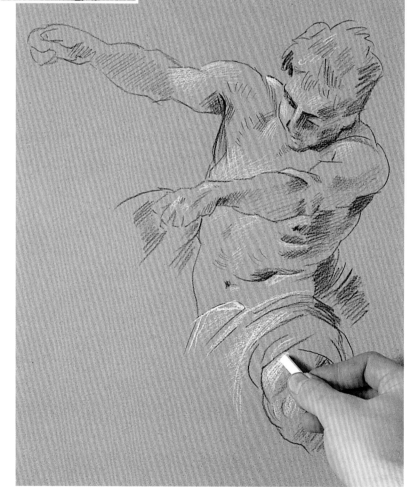

4 畫作以細的白色粉筆，在臉頰、手部以及膝蓋部分加入打亮線條作為結束。

描繪外型

炭筆在描繪外型上，是極為多樣的形式，特別對人體外型賦予對比度上，不僅使用於突出的表面，更用於多變的、移動的、以及改變中的外型。利用以下兩個畫作解釋，如何表現人體的浮凸和對比度，種種的其他技巧，首先使用擦拭器，接著逐漸調整色層的變化。

描繪外型　　軀幹

我們援引Titan（1511-1576）所繪的經典作品，來研究如何配合可捏塑的橡皮泥描繪外型。橡皮泥使畫者造出白色，打亮色調，並且建立樣式的對比度。結合這些陰影的技巧，可以展現組成人體的不同形式。

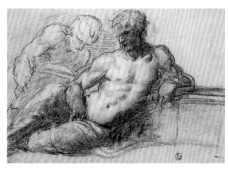

雖然畫者原本沒有使用橡皮泥，我們可以用橡皮泥，來重構這些漸層光彩。

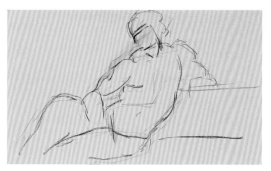

1 通常前置的草稿是用來定位，確定正確形式的位置、配置，並建立包含主要對比度的輪廓，

2 畫者所畫的畫線之後會被柔化和調色，來帶出軀幹的腰部。在粗略估算後，這些線條可以建立人體的比例。

3 之前的線條已經被手指調散，不用擔心腰部真實的對比度。對比度會透過橡皮擦和可捏塑的橡皮泥來界定。

4 用橡皮泥來擦出空白的區域。可捏的橡皮泥用來當作繪畫媒材。透過擦除陰影區域，我們移除炭粉創造正確的打亮效果、對比最暗的區域、描繪手指的外型對比度。

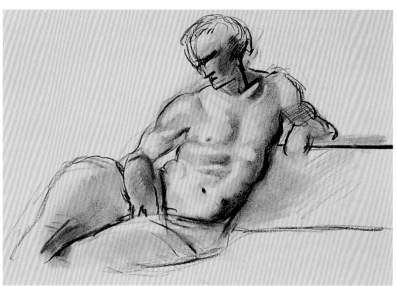

5 結果是柔軟而清晰、塑型的身體。當小炭筆不能製造出非常精準線條時，可由一個特別適合小版本的技術來完成。

描繪外型　頭部

這個年輕人頭部最重要的一個特點是他大量而雜亂的頭髮。他外型的一個重點之一,是深色的樣式決定了臉部的特徵以及自然的浮凸。而臉部是透過密集的斜筆觸和輕巧的陰影描繪出外型。

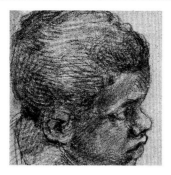

Paolo Veronse(1528-1588)所繪的,是按透視法而縮短的頭部。這這部分可以作為我們練習下一個技巧的基礎,接下來我們要透過加深線條和調色,來描繪外型。

1 草圖是這個畫作最重要的的部分,因為它描繪臉部特徵,並將它們配置在正確的比例,配合頭蓋骨的大型量體。

3 將調和的筆劃加入陰影中,使臉頰和其他臉部區域的型更為細膩。

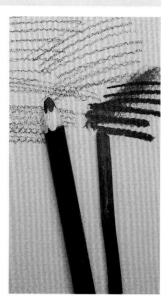

圖為這兩張畫所使用的兩種補充工具:藤蔓炭筆和炭筆鉛筆。

2 使用炭筆畫出的線條,必須照著頭部的特徵,確定方向畫出。

加深陰影的工作,透過交叉的線條表現出臉部的表情,並安置他們於頭蓋骨容量正確的比例中。

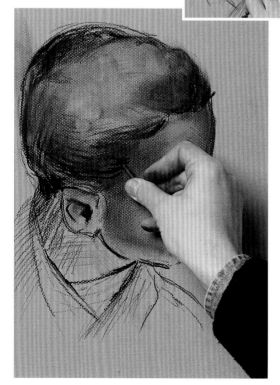

4 在先前調色柔化了的部分,加入新的交叉筆畫,來加強陰影的區域。

5 透過使用幾次輪廓的修正達到了完畫效果,修正陰影來調整量體。歸納來說,我們的畫作在黑色調下給出了有力的打光處理。

表面

在某些主題中，外型僅是物體的一個部分。單一部份不足以決定特性必須包含其他要素。最重要的是，物件通常表現出一定的體積形式。一個物件的表面可以是平滑的或顆粒的，黯淡的或光亮的，細緻或粗糙的等等。這些性質的表現是重要的輪廓和體積描繪。炭筆的多樣性可以包含這些主題。在下幾頁中，我們必選擇一系列的主題來作練習。

表面　　　一個光亮的表面

一個黑色的金屬燈是一個特別容易以炭筆練習畫作的主題。它的表面有稍鈍的光澤感，可以在一張彩色的紙張上透過白色粉筆的調色和筆觸來解決這個畫面。最重要的方面是它漸層的色調、三角形的外型照明，與燈罩圓錐形的外型互相一致。

這是一個很普通的檯燈，它簡單的幾何造型和吸引人的光亮黑色，使它成為這個練習完美的對象，來表現炭筆的表面。

1 開始部分是這類畫作的重點。像這樣看來簡單的形狀，應該要仔細研究過後再畫。因為許多不規則的筆觸會容易被看出。輪廓必須十分完美，不完美的地方要擦去重畫，直到完全正確。

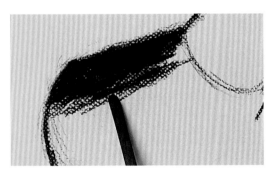

2 第一個炭筆色塊，用於最深的區塊，即使不企圖減少它們的大小。此時唯一的工作是聚集炭粉，之後會被擦塗和調混。

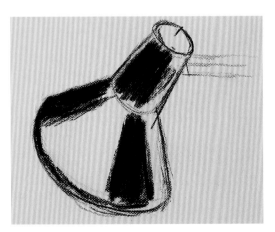

3 最深的陰影大約在這些位置。仍不需要開始描繪主題的外型，我們只關心覆蓋陰影的問題。

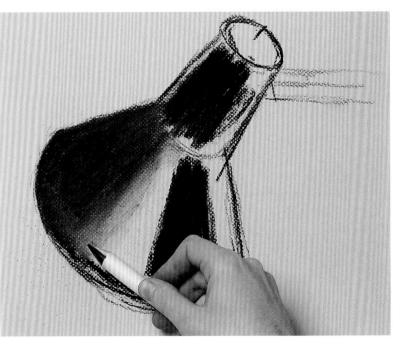

4 使用擦筆，我們開始調混顏色延伸色塊，從同方向往打亮部分擦塗。把擦筆往邊緣部分擦抹。

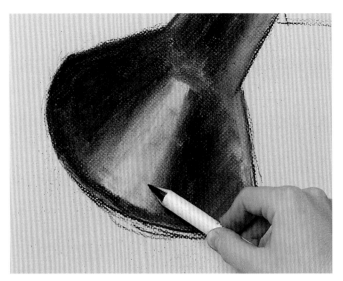

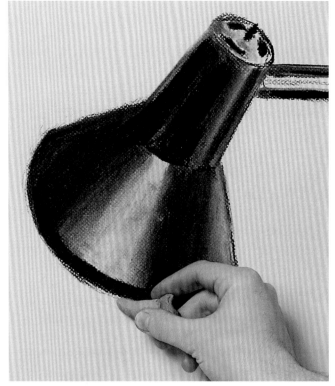

5 調混顏色畫陰影的第一步到此結束。我們試著將光線和陰影的對比度安置在燈表面所在的區域，正確的產生出這圓錐體的體感。

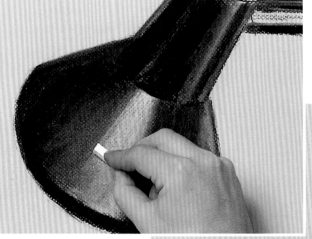

6 炭筆會超出物件的邊界，是很合理的事情。因此我們必須擦去任何超出的色塊，再次修整燈的外型。

7 當打亮部分與陰影的交互作用被確定了，我們在最寬的亮光部分，使用白色粉筆。

註 記
每次使用之前，要確保擦除器尖頭的潔淨。要清潔因為去除、擦拭時堆積在尖頭的這些污垢，最好的方法就是把污垢向中心捏聚，直到你重新獲得潔淨的尖頭。

8 最後將色塊擦抹和調混至炭筆的灰色調，假使你仔細研究三角形的亮光部分，則可以獲得可信度高的完畫效果。

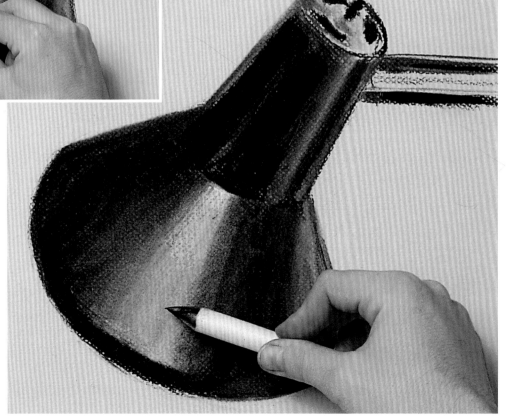

表 面　　　舊 金 屬

燒過的金屬有一種特殊的亮光和反射質感。這個Titian所繪的頭盔,是一個極佳的範例,要畫這種金屬時,可以使用炭筆。要注意研究打光和陰影部分的變化,它們是覆蓋頭盔外型和彎曲的要素。

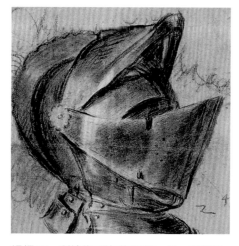

這幅Titian所繪的"頭盔的研究",是一個絕佳範例,學習如何用炭筆與白色粉筆的亮光觸感,來描繪燒過金屬技術。為了使光線可見產生效果,我們將畫在亮灰色紙張上,這種色調很協調的結合炭筆畫的色調。

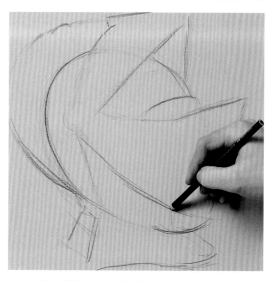

1 這幅畫應該建立在橢圓基底上,形成頭盔的主要要件。在橢圓旁邊,我們畫出與主要形狀協調的圓弧。我們使用炭筆鉛筆,因為它控制線條的能力較佳。

2 現在輪廓已經畫出,線條指出陰影在頭盔的區域,應該畫過並且加上陰影,特別是在面甲和面甲內部角落的陰影。

3 我們繼續加上陰影,這個區域必須使整個體型顯現出來。

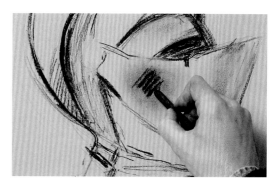

4 面甲的側面表現出一種輕微的擠壓感,可以在中央加上陰影。

5 必須花相當的注意力處理陰影。因為們處理的是燒灼過的表面,在表面有條理的面積上,光線漸層會個別開始和消失。

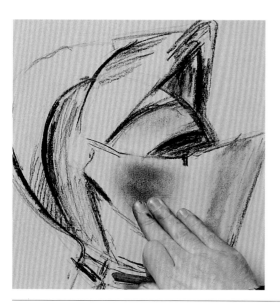

6 面甲必須有方法的加上陰影,才會看來真的像存在於空間中的立體構造。陰影不能是完全黑色,不過應該在底部稍微打亮。

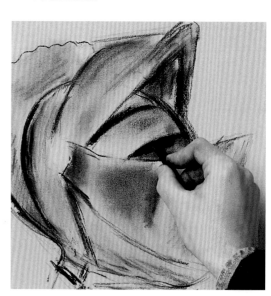

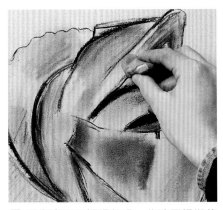

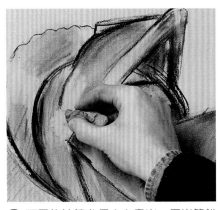

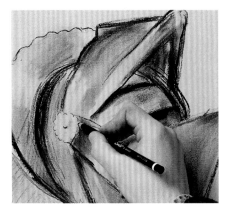

7 現在表面已經調色過，此時用捏塑的橡皮泥來帶出邊緣的亮光，以及焊接處。

8 面甲的絞鍊必須小心畫出，用炭筆鉛筆界定形狀（標出花形的輪廓），並用捏塑的橡皮泥製造出打亮效果。

9 絞鍊必須看來就像只從頭盔突出一點，這個效果可透過鉛筆打亮和擦除的筆觸來獲得。

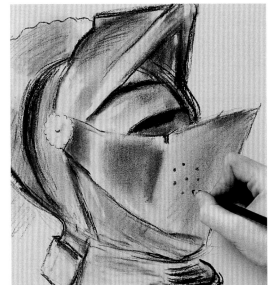

10 當面甲的亮光正確畫出後，我們可以加上細節部分，如前方成組的小洞，可以用炭筆畫出。

圖中為我們用來畫這幅畫的工具：一個小型炭棒，一個可捏塑的橡皮泥和一枝白色粉筆。

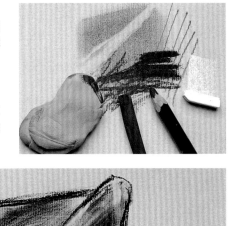

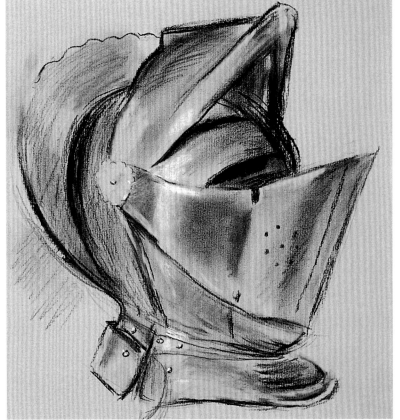

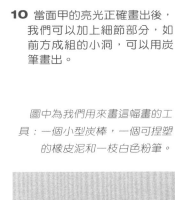

11 白色粉筆必須單獨使用，不過度強調打亮，只畫在直接受光的地方。

12 最後的結果，透過將僵硬的深色調，扭轉為柔和的調色，所有部分都以粉筆的清柔觸感調節。

表面　　　平面鉻製品表面

平面鉻金屬被認為是相當難畫的，不過使用炭筆，再用白色粉筆畫出最白的光亮處，則有可能獲得相當真實的效果。鉻黃色的對比非常醒目，光線到陰暗間沒有漸層的變化；一個暗面可能直接接到光亮刺眼的亮光。研究過這些區域的限制後，我們可以將這個鉻製茶壺的表面完美表現出來。

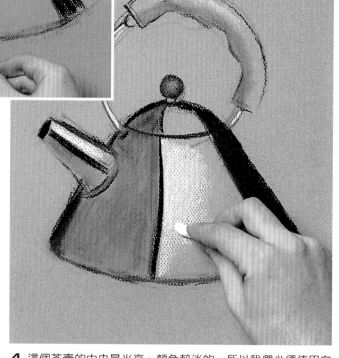

鉻製平面的茶壺，是下面這個練習的完美主題。由於它簡單並規律的外型，光亮和反射十分簡單的順序配置，可以研究畫出，配合著相關的擦除法。如同過往，畫簡單形狀時，前置的草稿必須小心畫出。

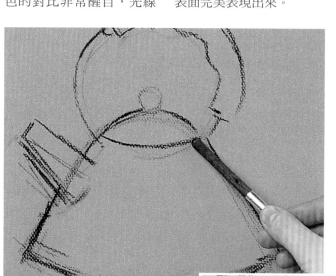

1 頭部縮短的圓錐體茶壺，有一個形成完美的把手。這兩個基本形狀的組合，必須以最佳的方位繪製出來。

2 最深的陰影部分，位在茶壺最右方。我們現在可以用直接的炭筆線條，開始加深這個區域。在它相對的位置，畫上粗略的陰影，留待之後調色。

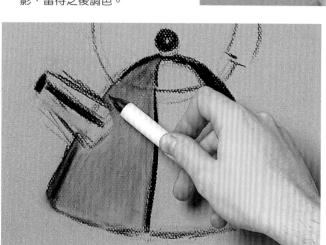

3 這個陰影的色調是中等的。我們調和最後一個步驟使用的炭粉，來作正確的調整。

4 這個茶壺的中央是光亮、顏色較淡的，所以我們必須使用白色粉筆來獲得最佳的亮度。

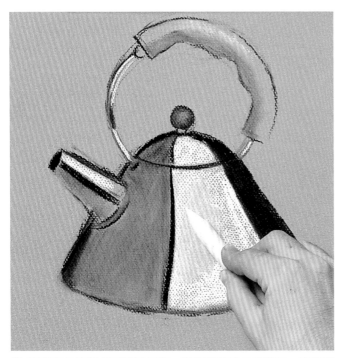

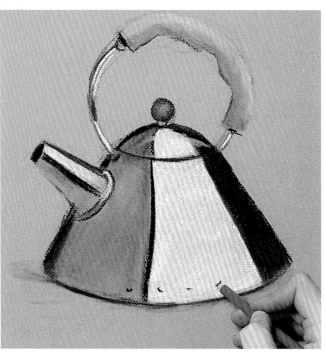

5 現在白色的部分已經被填滿，我們將整個色塊調色，來獲得一致的質感。

6 茶壺底部細小的螺絲釘產生的小陰影，可以用色鉛筆解決。

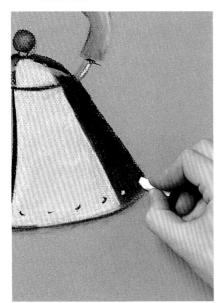

7 有些螺絲釘在陰影部分色調較亮，要讓它們突顯出來可以用白色粉筆畫些小點。

8 在鋁製茶壺表面，大片陰影和光亮的色塊間明顯的對比，使最後的效果很可信。

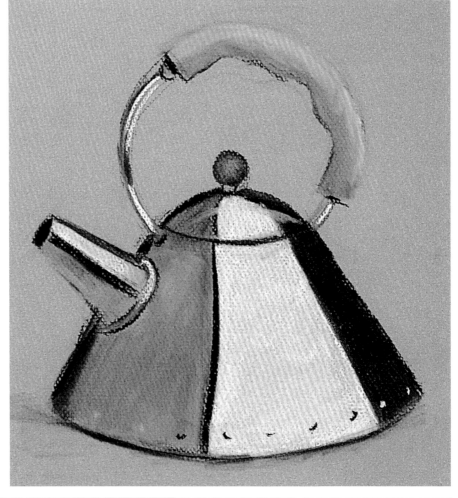

海景畫

炭筆提供了陸地景觀許多的可能性，在其他主題也一樣。更不用說，有些差異必須納入考慮。草原和山岳不可能做細緻的處理，只能大略畫出，利用光線和陰影的綜合，留下許多元素，暗示和簡化大量的細節。

在人造物（被建築圍繞的燈塔）旁，天然型式的結合（海洋和石頭）是這個景觀主要的吸引力。海景畫會依經典的炭筆畫技巧來畫出。

海與石頭

海洋的表面是可以用炭筆處理的主題，透過一系列加上陰影區域去掉唐突的色調變化。另一方面，石頭需要大量的筆劃，側面、細緻的邊緣等等。我們將要畫的海景畫需要兩種要素：模糊和清晰的形式。

這個部分處理的差異，構成一部分繪畫的基礎，不僅在海景的主題，也在任何陸地景觀的主題。

1 前置的草稿由簡單的素描線條構成，藝術家試圖調整海景上不同形狀間的大小，給予海和天空適當的比例。

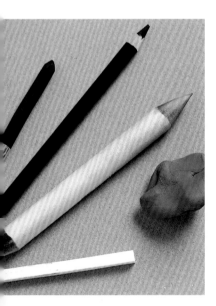

這個畫作會讓我們學習不同的現實效果，可以用擦筆來調色，用白色粉筆來打亮，用一個橡皮泥來移除炭粉細小的部分。

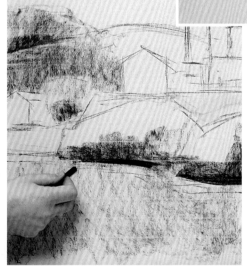

2 我們現在延伸炭筆的色塊，獲得初步的對比度。下方石頭的這些色塊特別黑，陰影也最為密集。

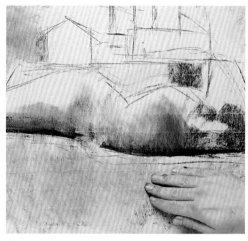

3 現在必須調和先前畫上的色塊，讓每個區域都採用與其他整體協調的色調。

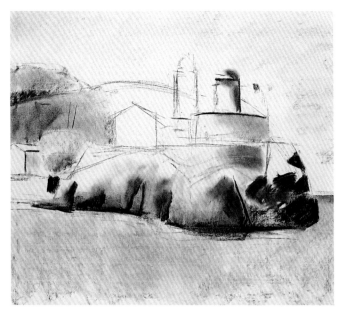

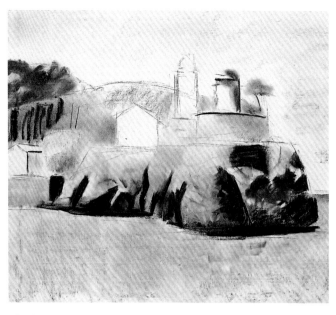

4 在初步調和之後，首先開始描繪最突出的景觀。我們繼續描繪這個區域的外型，直到現在這裡只剩下色塊。

5 繼續使用炭筆，配合它們色調的漸層變化，開始表現出石頭不同的色調，讓某些部分僅比其他稍稍突出。

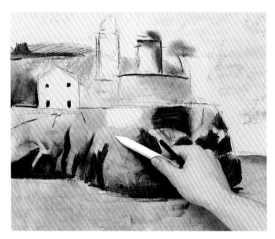

6 當我們聚集足夠的炭筆色塊，使用擦筆來繪出更大的精準度，帶出不同石頭的角落和縫。這個步驟必須從最普遍到最個別的部分。

從較深的區域，移動擦筆到顏色較淡的區域時，必須先清除髒污來確保紙張不被弄髒。

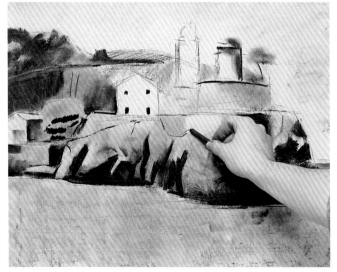

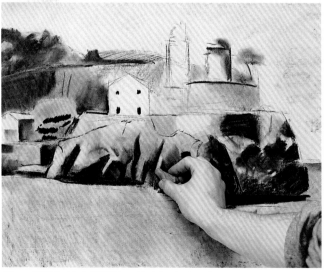

7 再一次，我們使用炭棒來畫出先前已經被擦筆模糊的輪廓，加上懸崖的細節。

8 石頭的細節也需要使用橡皮泥來移除部分的邊緣，顯現出下面紙張底色。

9 在細緻的陰影區域，以炭筆鉛筆在複雜的構造上加入細節。

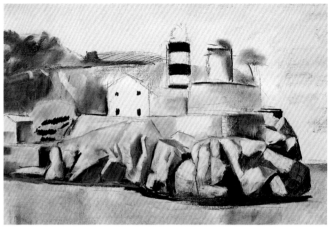

10 建築部分，已經出現和其他部分配合的完畫效果，並且和石頭部分很適切的結合。

削炭筆鉛筆時，
必須十分輕巧和
細緻，才可以使
它削尖。

11 燈塔上的條紋是很重要的細節，因為它賦予畫作視覺上的美感。懸崖頂端後方複雜的兩側，用炭筆鉛筆以短筆畫來界定。

12 再一次以炭筆鉛筆來加強描繪彎曲外表的細節，以及用交錯的線條描繪懸崖外部的區域。

13 現在可以用白色粉筆，在黑色區域中間以交錯的線條打亮燈塔的兩側。

粉筆可以用美
工刀削尖,削
成可畫出細線
條的尖筆頭。

14 粉筆也是非常方便的工
具,用來打亮最光亮的石
頭加強石頭的尖銳處。

15 當在建築與石頭加入相當的細節後,海洋只要以綜合的方
式覆蓋。調和石頭構成的陰影後,我們使用橡皮泥來製造波
浪的效果。

16 擦筆器讓我們獲得海面特殊的質感。這質感必須用擦筆調
節來達到希望的效果。

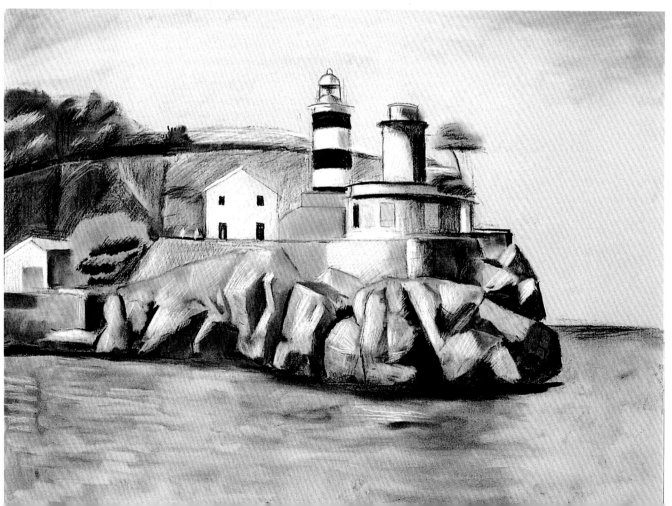

靜物畫

當炭筆用於帆布上時，灰色和黑色的色調，光澤和陰影都具有不同的表現。帆布的顆粒與紙張非常不同，它粗糙較不具吸收力的表面，給予較冷冽的色調。

這對某些主題有利，例如下面這個畫作：一群舊的金屬儲藏罐。帆布的融貫性，會幫助藝術家獲得不同金屬的質感。

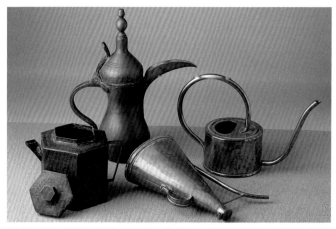

這個主題的準備，與它的執行一樣重要。畫者必須研究不同的擺放方式，在決定特定樣式前先尋找整體的協調感。

阿拉伯式圖案

這個主題的協調感，同時仰賴金屬的屬性，和器物輪廓豐富的彎弧。在光滑的圓表面，尖角和彎弧間的對比，以阿拉伯式的圖案統一並結合了每一個元素。阿拉伯式圖案就像一個韻律，如同連結每一個部分的裝飾性筆畫，如同構成他們彼此空間一般建立起物體的形狀。

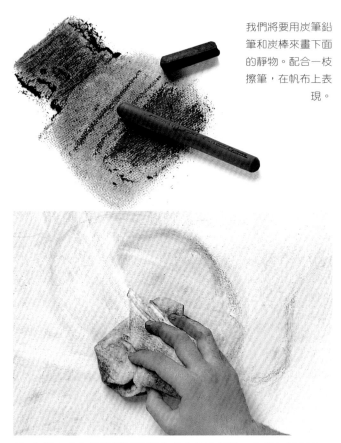

我們將要用炭筆鉛筆和炭棒來畫下面的靜物。配合一枝擦筆，在帆布上表現。

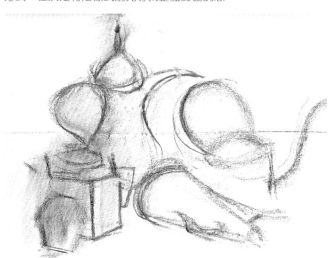

1 在前置草稿的階段，最重要的事情是空出物體間的空隙，讓它們呈現出和諧的擺放樣式。

2 在帆布上作畫意謂我們用布完全擦除炭粉。在這個範例中，我們按順序的擦除，賦予畫作更多細節，如同最初的筆劃，即使擦除了仍在帆布上留下標示，提供繼續作畫的指引。

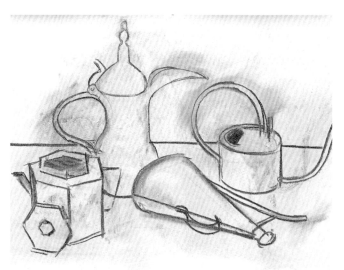

3 由於原先的線條，我們畫出每個形狀的輪廓，以及整體和諧的線條。

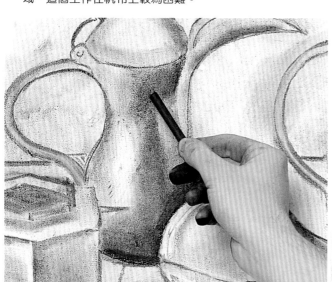

4 初步的陰影以炭筆上色，調和線條，用橡皮泥清除部分的區域，這個工作在帆布上較為困難。

6 在初步陰影之後，我們繼續描繪輪廓，並調節最深色區域，這些輪廓需要更密集的描繪。

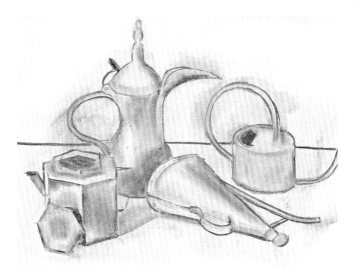

5 初步大致加陰影的工作，包括個別元素的基本體積。

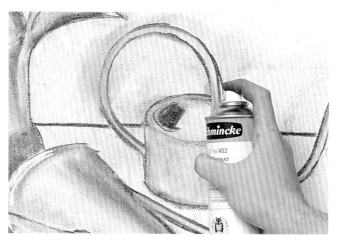

7 當我們完成最理想的外型描繪，畫作必須微固定，接下來的陰影工作才不會改變大致的對比度。

8 在固定了的色塊上繼續工作，我們可以不改變他們的位置，持續加深。這個工作以壓縮炭筆完成，它的顏色比炭筆更深。

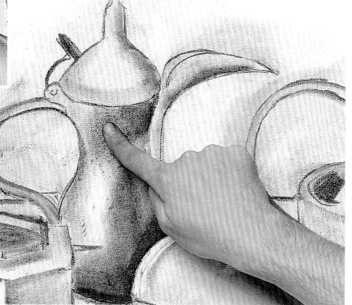

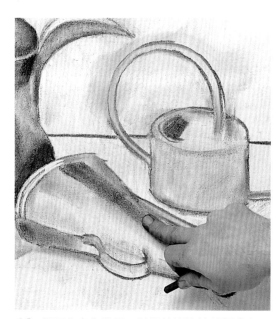

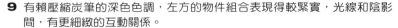

9 有賴壓縮炭筆的深色色調，左方的物件組合表現得較緊實，光線和陰影間，有更細緻的互動關係。

10 倒下水壺的陰影，以壓縮炭筆的筆觸畫出，然後從這平面交接的方向擦抹。

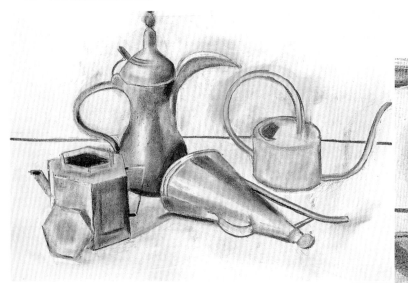

11 重要的是，個別物件融合的程度必須多少相同，才不使任何一個特別突兀，或者相反的，因過份加陰影而顏色過深。

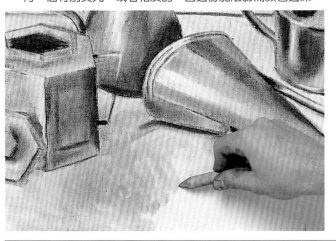

12 右方物件的打亮表現出一種金屬的表面，與其他不同。必須注意不要落入機械繪製的陷阱。每一個物體都必須協調的繪製出來。

13 要獲得平坦桌面的對比度，我們用一個炭棒加陰影，然後調混筆觸，小心地獲得協調的色調。

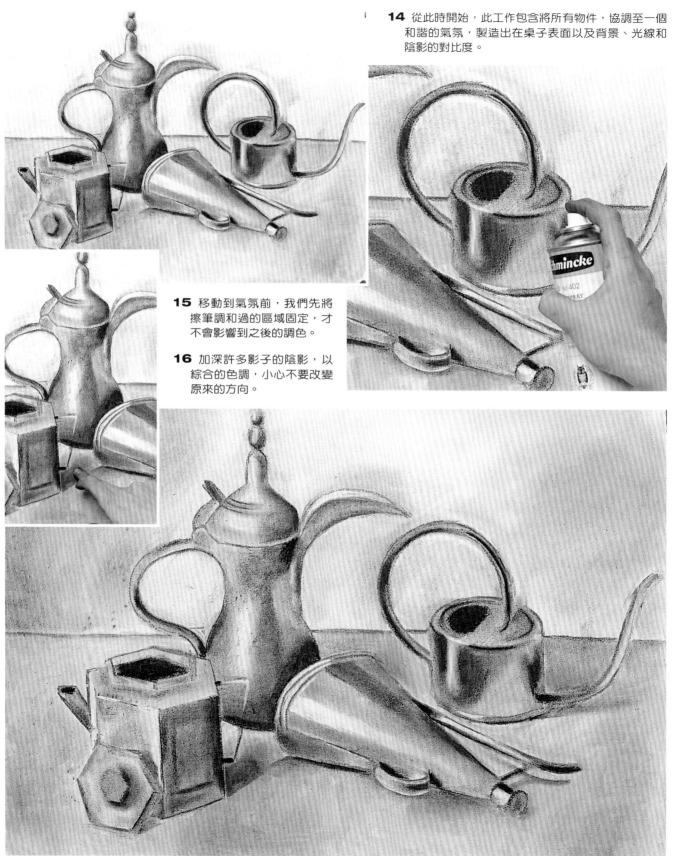

14 從此時開始,此工作包含將所有物件,協調至一個和諧的氣氛,製造出在桌子表面以及背景、光線和陰影的對比度。

15 移動到氣氛前,我們先將擦筆調和過的區域固定,才不會影響到之後的調色。

16 加深許多影子的陰影,以綜合的色調,小心不要改變原來的方向。

17 加深了桌子的表面,以及各物件的底座,整體的重量感和可信度都已達到。

使用粉彩筆作畫

粉彩媒材的使用，十分類似炭筆畫。這兩種媒材都應用線條或色塊，都可以調色混合，並且創造極廣的色調。區別粉彩和炭筆的面向，是顏色，即使兩者間還有其他特點必須瞭解，才可以正確的使用。接下來的頁數，將介紹這些特徵，並展示如何在實際操作時，發揮最大的成效。

使用粉彩筆作畫　　調色

粉彩經過調色後，色彩就會延伸，將所有細膩的粒子壓向紙張各端使線條消失。高品質的粉彩調色過的區域，原本的緊密度不會消失，不過的確會失去部分的質感，如同色層展出更柔順和更一致的表現。工具部分，粉彩與炭筆使用的完全相同。在色彩部分，由於油性較強，以及在紙張上的附著力，粉彩可以產生延續性更強的層次，甚至超越未調色的純色。這是粉彩與其他繪畫媒材區隔的要素，並非是光亮和陰影的問題，而是色彩的對比。

調色的效果，視你使用的是硬粉彩或軟粉彩而有很顯著的差別。無論如何，硬粉彩和粉筆不能作太多的調色；筆劃仍在原位（用手指、擦筆或棉布摩擦時，無法輕易的消去）。不過相對的，硬粉彩筆畫出的線條比粉筆精準。它們鋒利的形狀可以用來畫外型輪廓和素描的線條，將它們與常提到的繪畫媒材更緊密連結在一起。

軟粉彩提供滲透性更強的色彩，更具覆蓋力，不過因為容易折斷較不易畫出好線條。

調色時，色彩幾乎完全混合。不僅如此，最佳的結果要透過混合同種色層的色彩才能獲得。

粉彩可以用手指和棉布摩擦。當使用較大版本時，更建議使用後者。織布或布匹應該是棉製的，並且髒了就該替換。

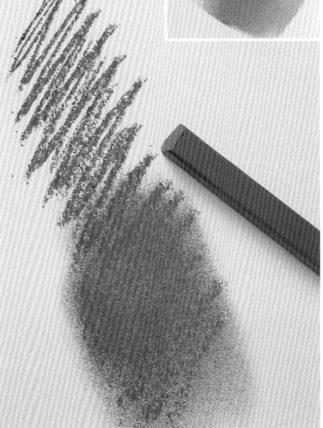

用粉彩和粉筆作畫可以結合線條和色塊。

用手指混色，可讓藝術家從線條創造出統一的色塊。硬粉彩和粉筆必須以手指更大範圍的調色，因為線條更為持久。

使用粉彩筆作畫　　用色彩工作

當粉彩顏料塗繪在紙張上後，它就可以用持續的白色或黑色工具加深或調淺。畫者接著可以畫在其上，在某種程度擦去它。任何的擦拭都要使用可捏的橡皮泥。不建議使用硬的橡皮擦，因為它們會傷害紙張，而且降低了吸收力，將會弄髒色調（特別是包含許多層次時）。

粉彩比粉筆要來的密集，

這是混色時的決定性要素。一塊滲透性的顏色色塊，較不容易用炭筆加深。色彩應該用厚重的色彩覆蓋上去。

粉彩顏色可以簡單的用同種層次塑型。色彩的選擇很寬廣，足以帶出不同密度，持續性的顏色漸層，從淺色調到深色調，不需要使用黑或白色來加深，而是要用同層次，較淺或較深的色調。

白色粉筆不易融合，並且在紙張上留下大量的顏料。它必須經過適當的摩擦，散落的顏料粒子才不會弄髒畫作。

白色可以用來打亮一個色調和完全地將其覆蓋。後者的效果只有在極淡的色彩上才可達到；而在白色底下深色仍可見得。

硬粉彩和軟粉彩或粉筆，與粉彩鉛筆的結合，開啟了繪畫和著色的極大可能性。棒狀極適合畫色塊，鉛筆可以在上面畫畫和加入細節。

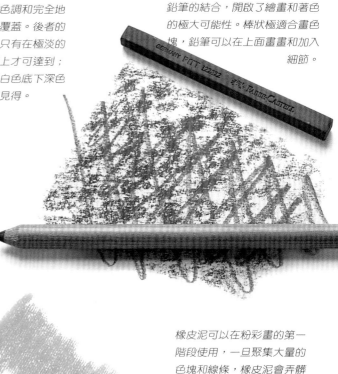

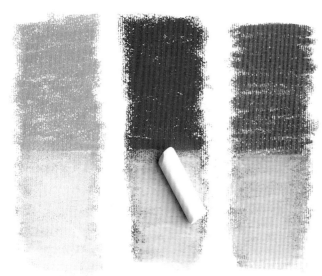

橡皮泥可以在粉彩畫的第一階段使用，一旦聚集大量的色塊和線條，橡皮泥會弄髒已畫好的畫作。

用粉彩塑型，藝術家可以執行延續的陰影面積。這個特性提供使用粉彩筆多樣的圖畫效果。

使用赭紅色作畫

赭紅色，通常被稱為磚紅，是個非常有趣的單一色彩。它的色調層次很寬，不過做為粉筆，它比炭筆軟也較具光彩。它是Conte蠟筆的標準顏色。用手指畫時，它的效果最好。在此，我們要重塑兩幅赭紅色畫作的局部和全部。兩種非常不同的風格，都在這種繪畫媒材中展現。

使用粉彩筆作畫　兩種人物形體

這個練習包含研究和重構一幅畫，由Gionvanni di Pordenone（1484-1593）所畫名為「殉道者彼得之死的研究」。即使這個類型的主題，在當代藝術家中並不常見，但使用的技巧十分有趣，並展現更多以赭紅色來畫人形體的可能性。

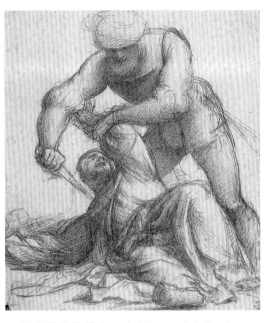

這幅文藝復興畫作，由 Gionvanni di Pordenone（1484-1593）所畫，是用橢圓形狀構成的，這樣的處理，構出了位置和人物肢臂的比例。這個計算的方式是很大略的，常用於素描類型，即人物畫的概念中。

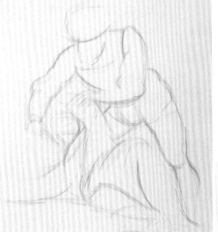

1 畫者從一系列橢圓的形狀開始，延伸出動作，提供人物基本的比例。

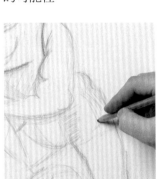

2 赭紅色鉛筆可以用來畫陰影。線條的集聚，加深陰影的區域。

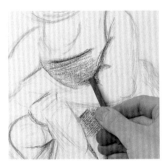

3 用赭紅色的粉筆，我們可以用筆劃加陰影，即使這樣會調和地較短。

4 將先前的線條調色混合，用來在光亮和陰影之間，獲得更高的清晰度，並使人物肢體表現得更結實。

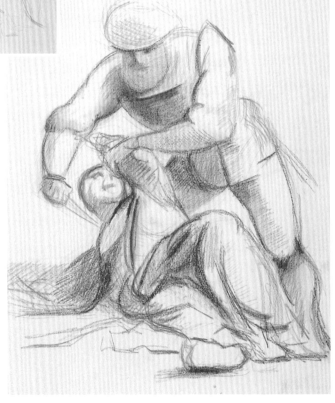

5 這個畫作最後的結果，是兩個看來在體積和動作上表現較多的人體。

用 赭 紅 色 作 畫　　結 合

赭紅色的Conte蠟筆或粉筆，可以和其他繪畫媒材結合。畫者通常使用炭筆或粉彩。這幅畫展現它如何可以與炭筆和白色粉筆結合，這是一個極佳的選擇，可以讓我們有順序地加陰影和打亮，創造出吸引人的色彩協調感。

我們選了一幅以赭紅色為主的混合技巧畫來研究。是由Edgar Degas(1834-1917)所繪，名為「擦乾身體的女人」。這個素描是許多相同主題中的一幅，是大師捕捉自然動作的作品。

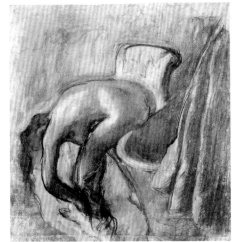

2 首先的赭紅色塊，以平拿的色棒畫出，尋求半色調，較不密集的陰影，以及部分前景的體積。

1 以炭筆畫出草圖，速度和未完成的外觀是它的特點。這幅畫主要的目的是在紙上安置人體的位置，並捕捉她大略的動作。不要忘記這個素描是捕捉自然畫出的，所以有相當的急速感。

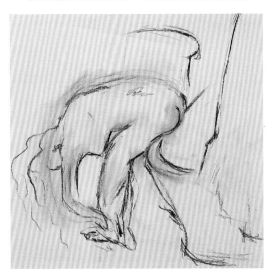

3 炭筆和赭紅色的結合，表現出十分豐富而深的顏色，適合在陰影中的區域。

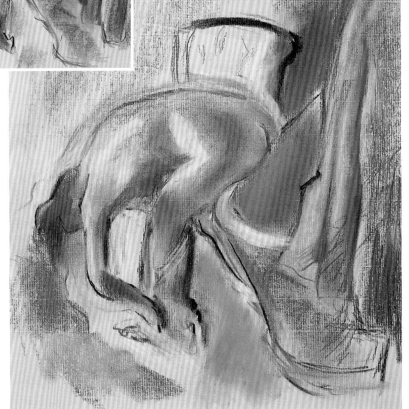

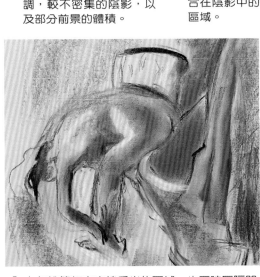

4 白色粉筆打亮直接受光的區域，也同時區隔開來部分被快速草圖混淆的輪廓。

5 裸體的輪廓，已經用白色的打亮光表現出來，幾乎沒有調色，交疊著Conte蠟筆和炭筆的光彩。

用粉筆作畫

粉筆被分類為硬粉彩，適合線條比顏色重要的畫作。即使如此，粉筆不應該被視為比軟粉彩差。它可以用擦筆加陰影、調色、交疊，並且可以如其他粉彩一樣覆蓋紙張。在這個章節，我們將要使用白色、赭紅色和黑色的粉筆來畫這些練習。這三種顏色，用於畫草圖和畫作已經很足夠，不再需要其他顏色。

用粉筆作畫　　雕像

畫這個雕像，我們只需要白色和黑色的粉筆。這個畫作會解釋如何用粉筆畫陰影和塑型、交疊色調、調混線條並用色塊建立形體。即便這是一個相當快速的畫作，它並不展示出高度有趣的技術解決方案。我們選用珍珠灰色的紙張來作畫，這個色調與主題的白色與冷色色調較為協調。

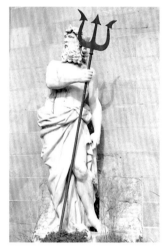

雕像和肖像一直是繪畫的好題材：他們是靜止的，大部分的又是單色的，形體巨大，這樣的主題，大多會展現出光線和陰影間有趣的互動。這個淡色雕像，Naptune最顯著的部分，是他的三齒魚叉，創造出一幅經典畫作的對比。

1 草圖包含使用黑色粉筆的筆來建立人物的姿勢，不加任何細節。線條必須輕柔地畫出，不要弄髒紙張，才可留待之後使用白色。

2 白色粉筆的首次筆觸，也要小心使用。不需太快便塗滿整張紙，要先在腦中考慮雕像光線和陰影的交互作用。粉筆線條打亮人物最亮的部分。

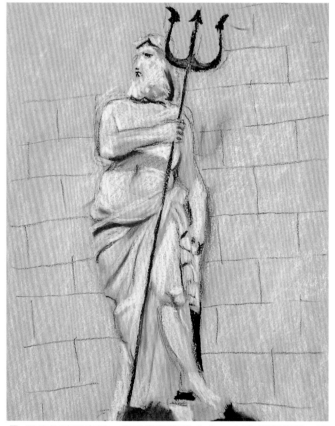

3 有些白色線條交疊在黑色上會變骯髒。在上陰影和描繪形體時，必須記得利用這個效果。

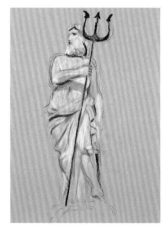

4 雕像現在已經很精準的描繪出來，由於仰賴黑色和白色粉筆描繪外型、袍子的細節、以及體型比例，已經可以清晰的畫出。

5 最後的結果會是一幅相當具繪圖（pictorial）密度的畫：黑色和白色的對比度，由於它們的密集度，引出單色的色調性。

用粉筆作畫　　一位樂師

粉筆適合畫快速草圖的特性，將會在下面這幅圖中表現：星期天上午，一位弦樂團中樂師的表演。這是個完美的主題：模特兒移動不多，大提琴擁有美麗的外型及非常足夠的色彩，適合粉筆作畫，而場景也有著美麗的空氣氛圍。這類的主題，最吸引喜歡表現真實人生

場景的藝術家。我們將要用深褐色的紙張作畫，用白色打亮並用赭紅色和烏賊墨色來協調。

大提琴流暢的外型，構成驚喜和具吸引力的成分，也使這個主題極具說服力。

2 大提琴的光線、陰影和打亮，可用磚紅色的Conte蠟筆和墨黑色的筆觸畫出。

1 畫作從一隻烏賊墨色的粉筆開始，這個顏色可以透過其他的粉筆調色，而不創造任何不協調的效果。這個速寫是很快完成的，畫出一個類似的輪廓。

註 解
用赭紅色作畫時，紙張的顏色會對最後完畫產生效果。它應該是中間性的色調，不要太黑，否則會掩蓋彩色筆觸的正確顏色。

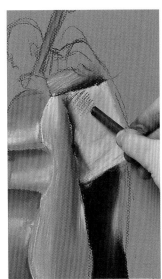

3 外套的灰色，先用黑色畫出形狀，再用白色覆蓋。一旦覆蓋完成，便可以混合原來的黑色線條來調色，表現出灰色。

4 為了調節部分灰色調的區域不要過亮，我們可以加上部分黑色的筆畫，之後可以調色混合。

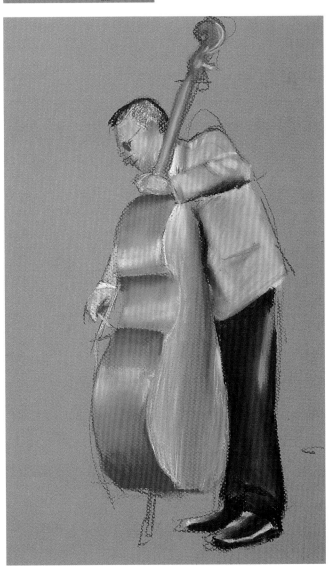

5 人物已經完成。重要的細節如手部和臉部，已經用赭紅色為背景，加上些許白色、黑色和粉筆的筆觸來達成。

粉彩與類似的媒材

靜 物

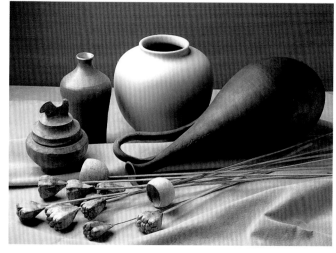

這幅靜物畫的元素經過挑選後，使它們呈現出和諧的整體色調。大致來說，相較於大範圍從光亮到黑暗的對比度，這裡的色調是減輕和柔和的。底色是灰色混合烏賊墨色和赭紅色，配合著藍色和奶油色的色調。這幅畫是所有顏色交互運作的練習。它需要藝術家將目前已經使用過的顏色全部表現出來，同時在某些重要之處更為加強。

物件的擺放，由右方兩個大體積的罐子主導，其他擺設中的物件相對小很多。不過，它們形狀類似，並有細微的陰影於中運作。

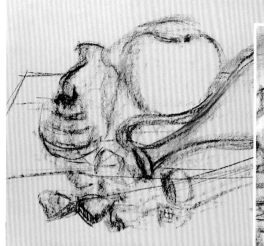

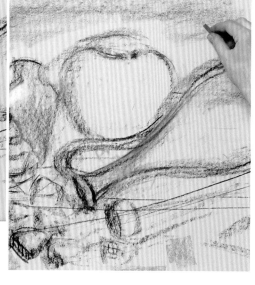

色彩的範圍

在這幅畫中要使用的色彩範圍，包括紅色、烏賊墨色、黑色、白色和海青色。這幾個顏色的結合，會製造出柔和的色調，相當適合於使用與炭筆相同的步驟來描繪外型和加上陰影。

1 炭筆是獲得外形的實驗媒材，不需要加上細節，在紙張上加入色塊，素描出某些方向，估量物件的大小和比例。

2 第一個色塊，先獲得初步的色彩，先不要考慮正確的物件位置。

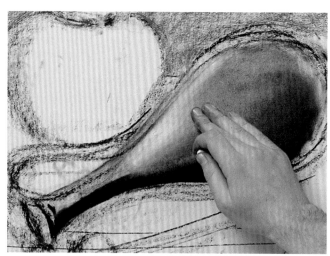

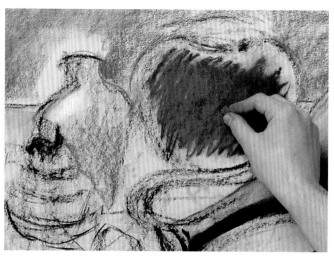

3 罐子的顏色，混合了墨黑色、黑色和白色。它擁有溫暖的色調，可以描繪出大範圍層次的對比度，形成從半白色到黑色的色調。

4 藍色不被單純的當藍色來使用。它將與其他的色調混合。此練習中，藍色將與黑色混合，覆蓋在罐子左側大範圍的表面上。

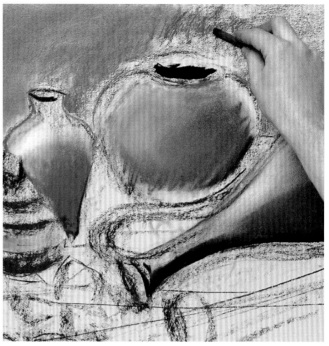

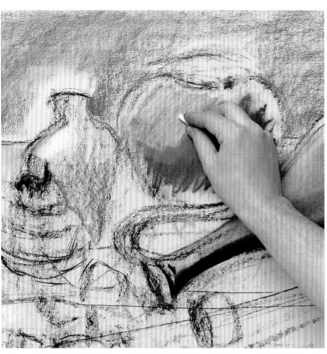

5 大罐子極度的深色，表示它必須用白色打亮。結果會是一個冷冽的藍灰色調，以亮光和陰影的對比描繪出來。

6 為了減低赭紅色的滲透度，我們使用炭筆的筆畫，一旦調色混合後會調和色彩。

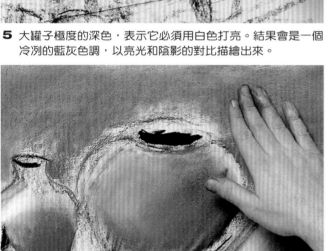

這些是我們在這幅畫中使用的工具：赭紅色和黑色的石墨棒、一枝炭棒、一個可捏塑的橡皮泥及一枝擦筆。

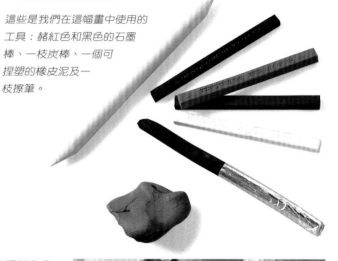

7 一旦色彩需要某種程度的一致性，色調的對比已經表現出來，調色讓我們可以檢視這個單色的效果。

8 這幅畫在調整色彩時需要注意更多細節。這是透過多種對比，創造出圖畫（pictorial）效果的一種方式。

9 輪廓用色彩畫出，利用對比而非封閉的線條來界定物體。

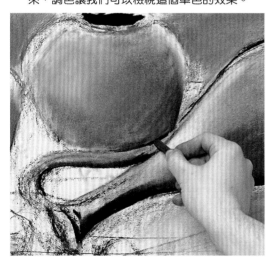

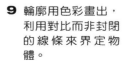

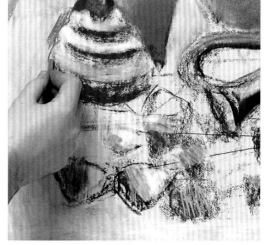

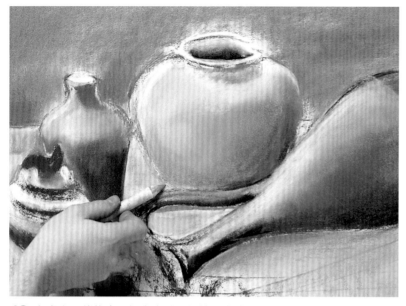

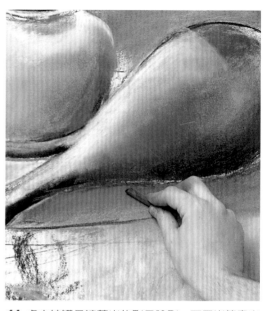

10 在畫大面積的表面如桌巾時，擦筆用來確保色調的一致性。擦筆利用混調打亮與陰影部分延伸及描繪色彩。

11 桌巾被罐子遮蓋出的影子陰影，可用炭筆畫出一條線加深後再混調。

註記

當你希望使用炭筆來加深粉筆或粉彩時，粉筆或粉彩的色彩必須先上，再加上炭筆。粉筆和炭筆的粉末覆蓋力較佳，使它們在交疊其他的媒材，如炭筆這種較不密集的覆蓋粉末時，可以較為敏銳的加深與加灰顏色。

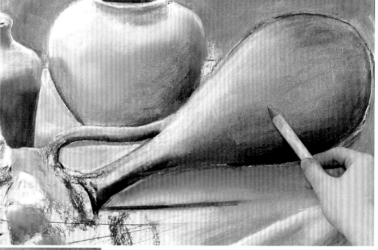

12 同樣的，炭筆也用來在罐子上獲得統一色調，直到形狀已經確實的被陰影與亮光給描繪出來。

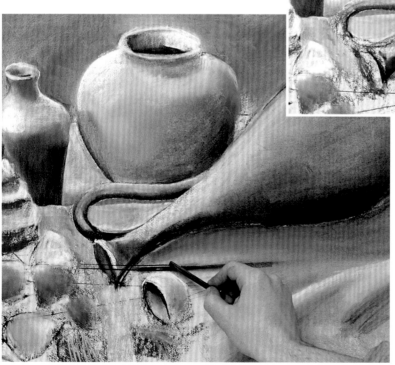

13 乾穀物的桿子，可用一隻石墨筆的邊緣畫出，因為我們使用硬粉彩，很容易畫出精準的線條。

14 光亮和陰影可以使用小粉彩棒的斜面畫出。

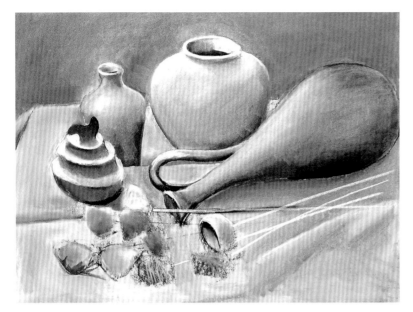

15 完畫的階段包括呈現出乾燥花的細膩形狀，使用的顏色是調和了墨黑色的赭紅色和完全的白色。

16 部分乾燥花的不規則形狀必須打亮，使它們從桌巾上突顯出來。

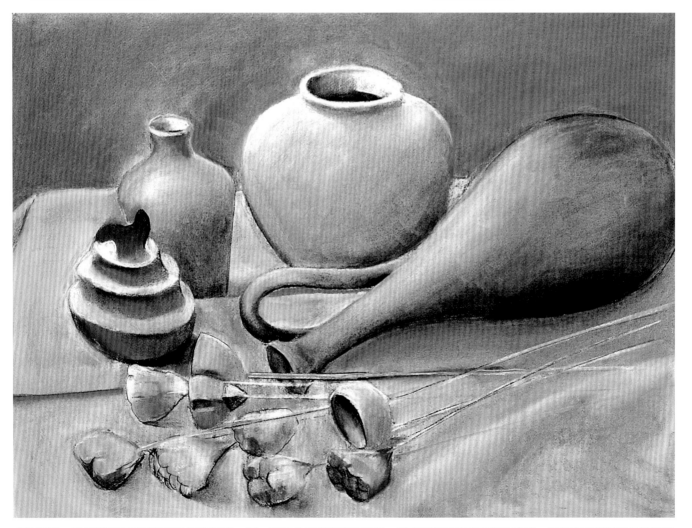

17 最後，我們同時達到了豐富性與協調性。每一個顏色都帶稍微的灰色，與畫作的其他部分產生協調。這個作品某部分介於單色與多色畫作之間。

風景畫

粉彩畫的繪畫（pictorial）效果，可以透過非常少的顏色達成。風景畫豐富的單色性質，可以用兩個選好的顏色，打亮單色畫來獲得。在這個單元，我們要畫的作品以炭筆為基礎，包含淡綠色、偏白的紅色和天藍色。這個主題（穿過公園的路徑），已經在腦中選定顏色層次。這個風景畫有十足的明暗對照法，它的簡單形式，描繪、創造出在觀賞上十分吸引人的效果。為了凸顯這個效果，我們將在深綠色紙張上畫，它是一個創造明顯對比的絕佳背景。

公園提供了藝術家許多有趣的看法。他們普遍地結合規律性來作變化，他們安排大道路線和樹木的豐厚、花圃、灌木和植物等等。

背光

風景畫中背光的效果，由於凸顯光亮與陰影的對比，總是會創造出單色的活力。大片的植物，看起來像圓柱體，給予比例上堅定不移和莊嚴的感覺，在多雲天空分散的光線下將對比度打亮。

圖中為我們選取的兩種色調及深綠色的紙。我們可以獲得密集的自然對比，將背景留下不畫或只填滿部分區域。

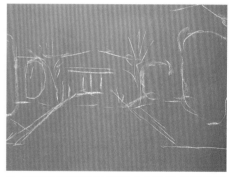

1 前置的草稿可以用偏白的紅色或藍色畫出。這些基本色調的目的是調節位置，並集中觀看點。

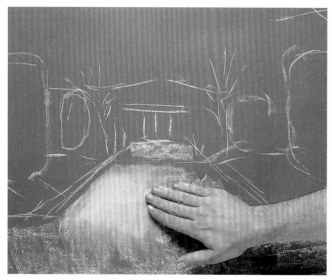

2 將打亮的色塊在紙上擴散有順序的擦抹，創造主題的基本結構。

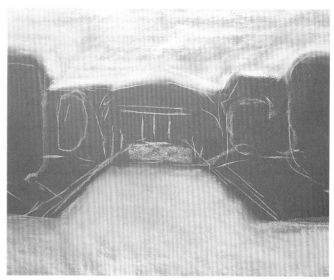

3 地板和天空大片的白色圍繞整體元素，並確保平衡及主題特性的秩序。

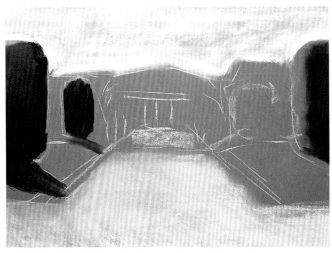

4 背景的顏色提供畫樹叢體積時比例的幫助。炭筆僅僅需要引界光線，或是色塊的轉變打亮整體體積的感覺。

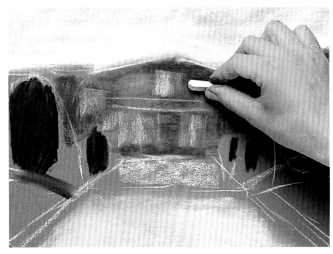

5 建築物的外觀，由於距離較遠和背光的效果變的模糊。這可以用灰色調畫出，僅僅帶出形狀而不要細節。

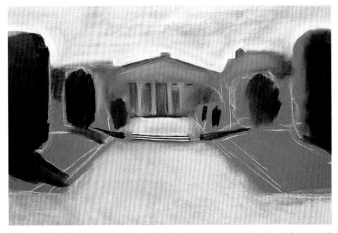

6 一旦建築的陰影畫出，屋頂的輪廓用淡藍色畫出，將側面描繪畫作，並表現出整體的細節。在這個階段的最後，空間的感覺將更加協調。

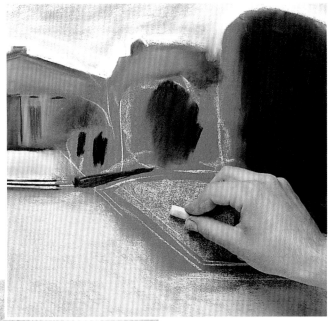

7 草地的色調，可以用淡綠色塊畫出，以樹叢的外型和它們遮蔽的影子互相配合。

8 我們現在可以在前景和背景間創造出自然的連結，讓草地的綠色色調穿越單調的灰色色調。

9 在這個階段，畫作保持大量的空間暗示。使用在控制下的色彩和調色過的區域，我們將距離界定出來並確立景觀各元素的位置。

10 從這裡開始，我們專心處理打亮的部分。相對於植物叢，光線形成清晰的輪廓與樹叢的深色產生對比。

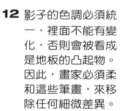

11 影子的陰影在地板上拉長。它們的色調用調混過的炭筆畫來表現，假使炭粉不能完好地附著在粉彩上，它可以在影子拉長的地方被擦去。

12 影子的色調必須統一，裡面不能有變化，否則會被看成是地板的凸起物。因此，畫家必須柔和這些筆畫，來移除任何細微差異。

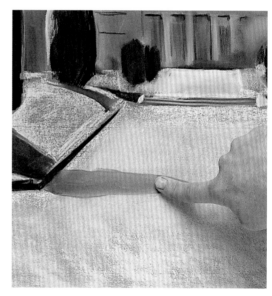

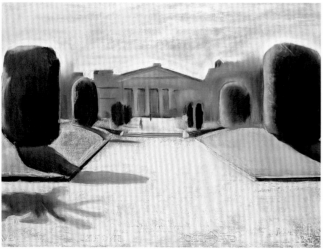

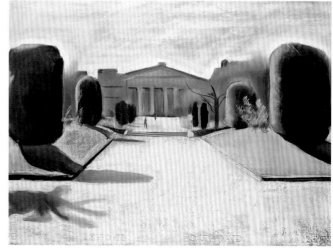

13 在此時，畫作看來已部份完成，剩餘的是要加強樹木使它們在冬天天空中突顯出來。

14 樹幹和樹枝是參考點，可以定義風景中各元素的體積和距離。

15 必須對每一個樹枝以及每一個畫法先作研究。這些細節才可讓畫作創造出可信度。

16 為了獲得樹枝的精準度,我們應該固定背景,不同的樹枝才不會互相混色。

17 使用削尖了的炭筆,我們畫出畫面右方從最高處下垂的樹枝糾結。

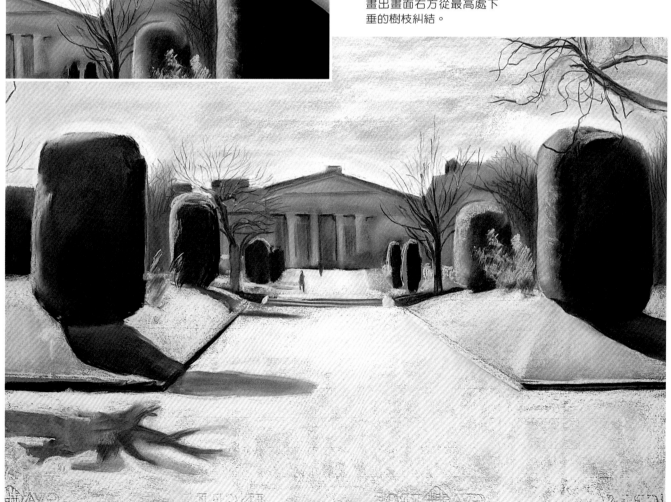

18 最後的細節:在紙張右下方邊角草地角落處打亮背景,並圓滿結束這個畫作密集的空間暗示。

用墨汁作畫

作為一個繪圖媒材，墨汁可以用在許多方面，端看使用的工具。鵝毛筆是最常使用的，不過也可以使用鋼珠筆、刷子、或是普通的自來水筆。完畫的結果可能是極為細緻、一絲不苟地，也可能是很自然的效果，如色塊、水洗和線條。使用自來水筆時，墨水是最簡單和清晰的工具之一，適合用於所有自然的素描。它細緻的線條使它比任何媒材，都更適合小版本的畫作，雖然這個特性也適合大型的畫作。

控制筆畫

不管你是用自來水筆、蘆葦筆或是鵝毛筆，畫出的線條比任何繪畫媒材都來的細。筆畫也較為持久：使用墨汁，不會畫

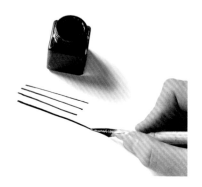

如同拿普通筆的姿勢，蘆葦筆會畫出一致寬度的線條，只仰賴筆尖的尖細而有所變化。線條寬度可以因為裝載的墨水多少而稍有變化，讓筆尖稍微張開，流出更多墨水。

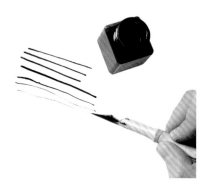

假使用筆尖的側面在紙上畫，結果會更細。線條的寬度可以隨角度輕易的變化，也可以透過在筆尖聚集很多乾掉的墨水，讓筆畫有所變化。

出模稜兩可的線條，試畫的線之後會被消去，或被更深的顏色覆蓋。因此，墨汁筆畫需要更確定和更多的控制，只能透過不斷的練習，以及對這個媒材的發展價值、表現方法的侷限之完備充分的知識。要注意的第一點，是墨水線條在寬度上的變化很小，線條的寬度並不會如其他媒材，仰賴作畫時手的壓力，而是隨著使用筆頭的類型而有變化。在鵝毛筆的狀況，線條保持一致的寬度，不論筆管中裝有多少墨汁，除非筆尖壓的太用力，開口破裂，露出墨汁。大部分自來水筆的狀況也是一樣，或其他通用的書寫筆。另一方面，蘆葦筆可以利用不同的筆頭，製造出不同的線條寬度。假如鵝毛筆像自來水筆的拿法一樣，它會製造出很密、持續的線條，可稍稍增加或減少壓力。假使筆尖是側邊接觸紙張，線條會只有平常的

一半大小。它的筆畫也較不穩定，在大的區塊中，任何與紙張接觸角度的改變，都會影響最後線條的寬度。這個細線與粗線的組合，可以和蘆葦筆的另一特點一起改變：由於缺乏墨水而出現難辨識的、半透明的線條。不管筆尖是否會因為沒有墨水而停止筆畫，一個漸漸消失的筆畫可以用來製造某些效果。這些包括聚集一群平行的、快消失的線條，素描的輪廓來製造媒材的陰影。甚至從一幅畫全白的區域，到另一個深色區域間，藉由凸顯線條的聚集產生的轉變。這個技巧只要自然發生，都可以使用；換句話說，當筆開始

快沒有水時，或先在一張紙上大量寫畫，直到獲得希望的效果。這些性質使蘆葦筆成為多樣的墨水畫形式之一，特別適合現代藝術家使用的技巧。

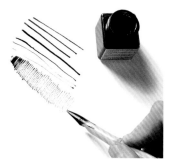

當筆中剩下少許墨水時，線條開始淡化，覆蓋力較低。藝術家可以用這個狀況來創造陰影和灰色區域。墨水可以先在空白的廢紙上畫完，或者藝術家可以等待墨水自然用盡再來創造這樣的效果。

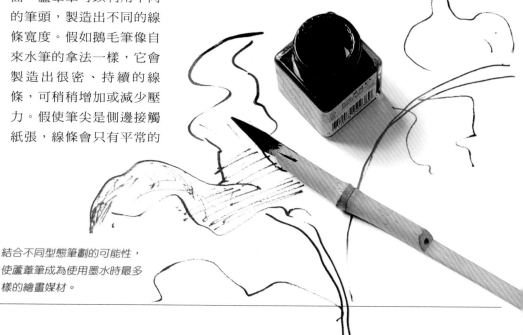

結合不同型態筆劃的可能性，使蘆葦筆成為使用墨水時最多樣的繪畫媒材。

彩色墨汁和綜合技術

當它使用於作畫時，彩色墨水與墨汁具同樣的可能性與限制。不過，使用彩色墨水作畫需要更有順序的方法。即使不同的彩色墨水可以混合，效果不一定都吸引人，因為色調通常會顯得深暗、骯髒。唯一可接受的混合，是直接使用於紙張上，結合不同顏色的筆觸。為了使這個步驟保持潔淨，至少必須使用兩隻筆頭，可以在深色和淡色間交換使用。這兩個筆頭都可以置換在同樣的筆身上。使用彩色墨汁同樣可以結合線條和刷子的筆觸。刷子的筆觸可以讓流出的墨汁直

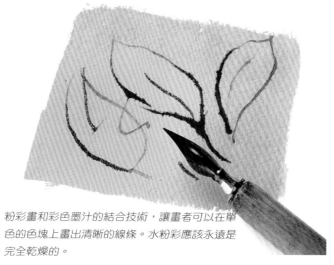

粉彩畫和彩色墨汁的結合技術，讓畫者可以在單色的色塊上畫出清晰的線條。水粉彩應該永遠是完全乾燥的。

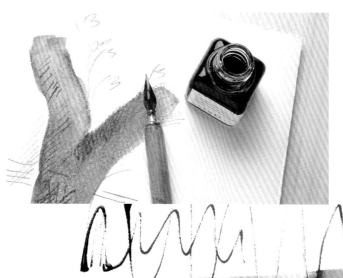

鋼筆線條和刷子色塊的結合，可以給彩色墨汁畫類似水彩的質感。

當墨汁筆觸仍是濕的時候，我們可以用沾水的刷子畫過，創造出模糊、豐富的色調效果。

接滲入紙張。使用刷子時，彩色墨汁具有與水彩類似的透明質感，不過更具色調滲透力和較少的抗光性。彩色墨汁的透明性正好與水粉彩的不透明相反可以用鋼筆和墨汁畫出彩色基底，然後在彩色區塊中畫出細節。水粉彩同樣可溶於水，像墨汁一樣可以把筆頭放在溶劑中沾上顏料。使用這種技巧的畫作，可以在之後用刷子沾水覆蓋過，將線條弄糊產生變化。以鋼筆或蘆葦筆在濕的色塊上，或在未全乾的墨汁線條上，以刷子沾水刷過都可以製造類似的效果。兩個例子裡，墨汁都會不規則的延展開來，製造出朦朧的、豐富的色調效果。

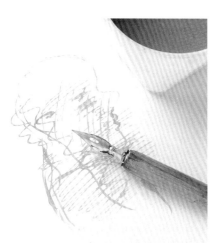

1 水粉彩在水中溶解到足夠液狀，可以讓鋼筆放入吸水時，就可以像彩色墨水般使用。

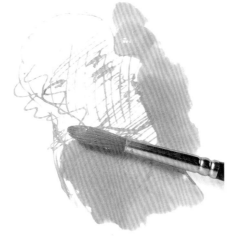

2 溶解水粉彩的畫作，可以再用沾水的刷子畫過。即使它們完全乾了，線條都會均勻的溶解。

當蘆葦筆沾了墨汁，畫在濕的水粉彩色塊上時，墨汁會散開，創造出蓬鬆、漸層的效果。

用蘆葦筆作畫

即使有著樸素的外表,蘆葦筆是具有多樣性的繪畫工具。它的筆劃比鋼筆軟,線條的寬度更具變化。在使用前先在廢紙上畫出部分墨汁,它也讓藝術家可以控制筆畫的密集度。而且,更大的線條寬度使它更容易創造黑色色塊,比其他金屬鋼筆畫出更寬大的線條來畫素描。

背光

雖然,任何的主題都可以使用蘆葦筆來作畫,不過這個媒材特殊的性質(大多是使用墨汁),使它更適合用於以線條為基礎的主題。簡單的來說,這些主題更傾向的是繪圖(drawing)而非繪畫(painting)。背光通常有利於蘆葦筆的繪畫特性。在這個主題中,植物的葉子很清晰的突出於有光線的背景中,它的莖部則創造出有趣而吸引人的線條姿態。這個媒材提供了主題充足的可能性:不同寬度的線條,線條修飾的陰影以及背光色塊。

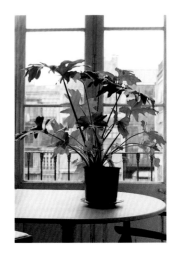

利用窗戶明亮的背景,植物的葉子縮減為不同密度的剪影:成為用不同密度的線條、色塊畫出陰影的極佳主題。

1 開始任何墨汁畫之前,必須先用鉛筆畫草圖,才能確定方位和主題的正確比例。

2 第一個莖以及葉片的外型,用細緻的筆觸,以蘆葦筆的邊緣畫出。

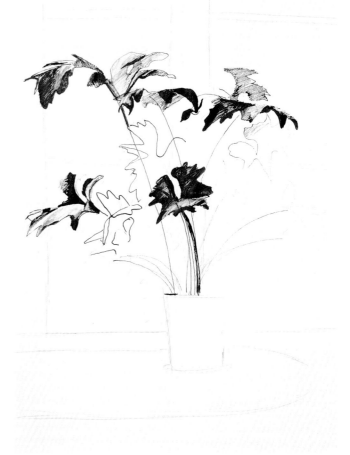

3 一旦畫出第一片葉子,就可以視剪影的不同深暗,用不同密度變化的筆觸,畫出陰影。

4 面對陽光的葉片部分,應該輕柔地畫出陰影,用蘆葦筆的側面來畫出細緻的線條。

5 當葉片的第一步即將完成,植物其他的部分應該逐漸加入。

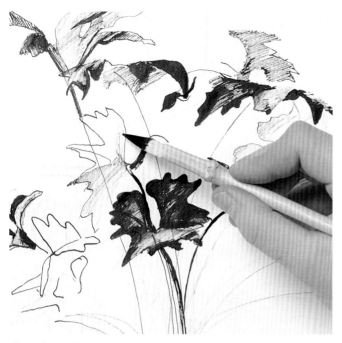

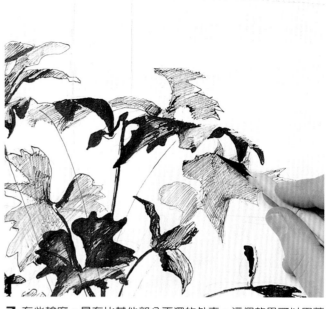

6 非常細膩的陰影，可以先在廢紙上畫過，直到墨水快乾時變成很細的線條。

7 有些輪廓，具有比其他部分更深的外表。這個效果可以用蘆葦筆的側邊製出一連串細的筆觸。

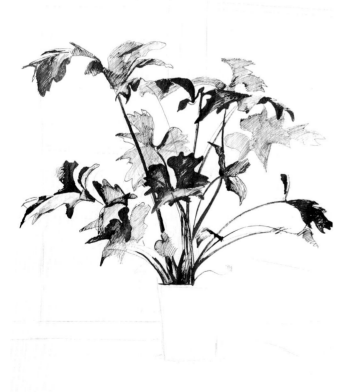

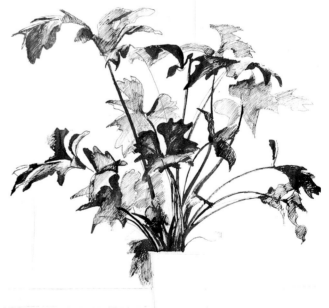

9 剩下的下方葉片，比其他部分來的遠，提供與較近葉片和莖部明暗對照的對比。

註 記

沾了墨汁後，可以先在廢紙上試畫出一兩個線條，預防過多墨汁，以及乾掉的墨汁碎屑在畫裡製造出斑點。

8 在此畫作已經有接近完成的樣貌。由於陰影持續的密度變化，一連串的葉片呈現三次元的立體面，而各個葉片有著不同的位置。

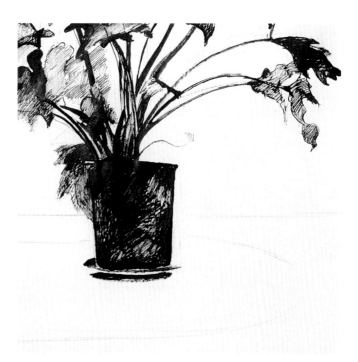

10 背光使得花盆顯的非常黑,特別在中間部分。這個色調可以用一連串的粗筆畫和大量墨汁畫出。

12 桌面是非常白的平面。我們加深圍繞它的表面,使它更為突出。

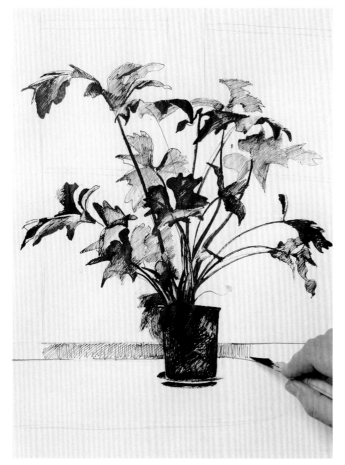

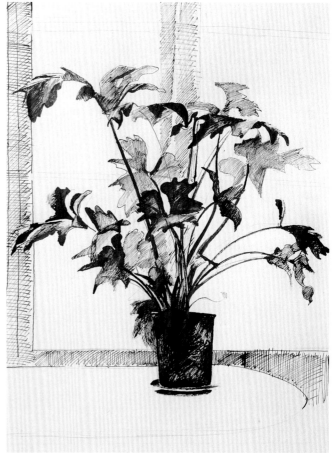

11 花盆並沒有變得完全剩下黑色剪影。交叉筆畫,與葉片十分類似的處理方式,顯示出它的體積來。

13 窗子的外框,已經用非常鬆、分散的筆觸畫出。這個部分在畫作中加入部分空間的準確感。

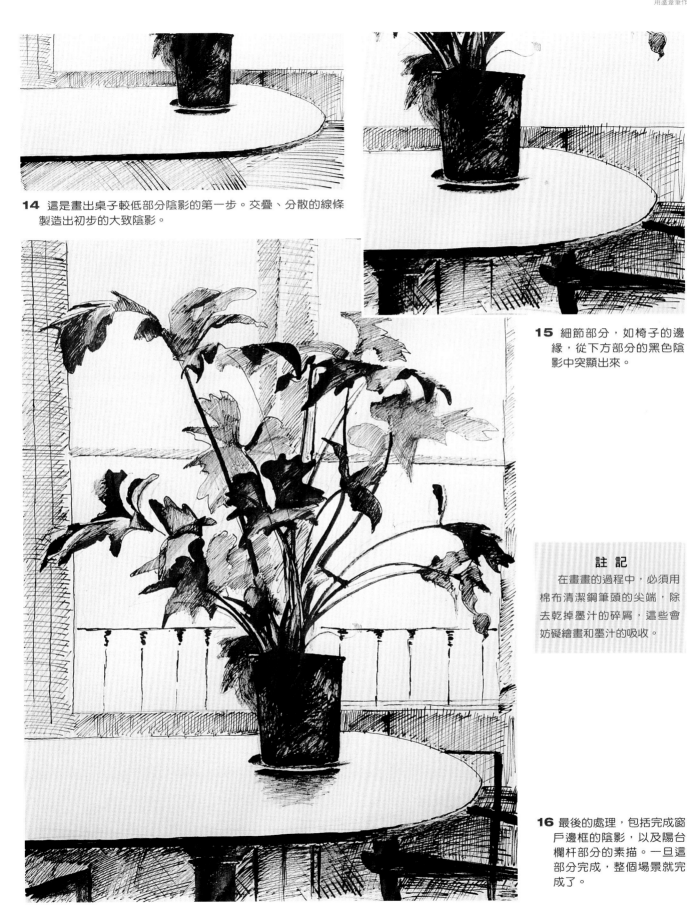

14 這是畫出桌子較低部分陰影的第一步。交疊、分散的線條製造出初步的大致陰影。

15 細節部分，如椅子的邊緣，從下方部分的黑色陰影中突顯出來。

16 最後的處理，包括完成窗戶邊框的陰影，以及陽台欄杆部分的素描。一旦這部分完成，整個場景就完成了。

用鋼筆頭打亮

使用鋼筆頭作畫，可提供與其他媒材結合的極大空間。即使這些結合被視為混合技術，他們並不需要複雜的程序，或對希望達到的效果做細膩的計算。水彩和墨汁是許多藝術家在各方面結合時會考慮的相關媒材。在此，水彩被當作墨汁畫的背景，墨汁主要用於打亮和加入細節。由於仰賴水彩背景，墨汁和鋼筆頭的工作可以用於最關鍵處，展現出它的麻雀雖小，五臟俱全。

花 豹

選用這種動物，主要因為牠的外形紋路。美麗的斑點圖樣，足夠使人聯想至整個形體，以及腿部的縐摺。假使我們仔細觀察這些斑點的分佈，我們不需要重複畫陰影，或一連串的筆觸就可以創造出花豹完整的圖像。而鋼筆頭的簡單和精準，比任何媒材都更適合這個效果。

對畫家來說，動物園充滿著有趣的主題，不過有些動物提供了極佳的範例，讓鋼筆頭與墨汁可以展現它精準的優點。

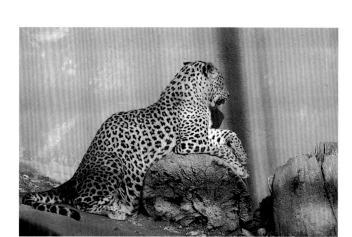

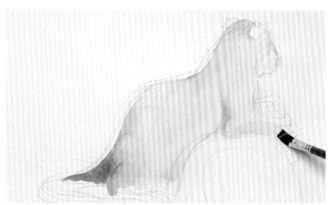

1 即使先前的水洗水彩畫法很簡單，都應該小心使用，使色彩密度的變化不會與動物的形體產生衝突。色彩必須水洗的很淡，畫的時候不要包含過多細節。

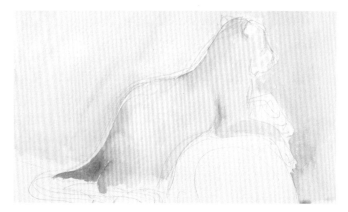

2 第二步的水洗水彩，使用藍綠色圍起先前的部分，標示出動物的周圍。然後顏料必須在大量的水中分解，來獲得淡白的色調。

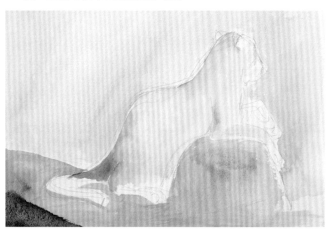

3 另外周邊部分的水洗水彩，在此畫者使用了黃褐色，帶著些許的藍色調來創造出陰影的灰色調。

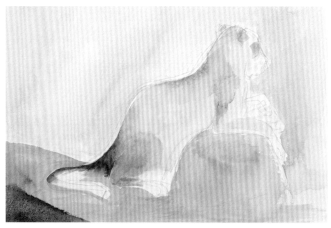

4 些許完畫的筆觸，提供出它外衣的柔軟度，並作為接下來墨汁畫的基底。

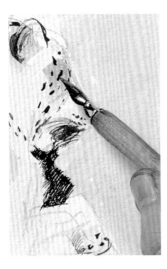

5 首先要畫出的斑點，是頭部的部分。這是必要的步驟，因為假使弄錯位置，會完全扭轉體積的效果。

註 記

鋼筆頭的加強打亮，一定要在淡水彩完全乾了之後，才能進行。假使淡水彩仍然是濕的，墨水會暈開，尖筆頭也可能會弄破濕的紙張。

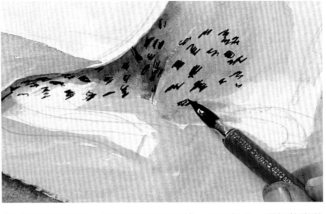

6 接下來的斑點，畫在動物背部尾端：尾巴部分。這裡的斑點較大，儘管應該注意細節和位置的問題。

7 在我們畫斑點的同時，應該開始描繪形體的輪廓。陰影的部分用小的黃褐色筆觸和黑色墨汁加深。在腿部，墨黑色的線條會幫助界定爪子的位置和形狀。

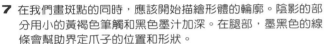

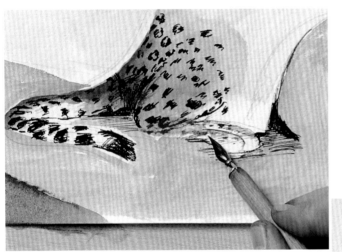

8 墨黑色細節和黑色斑點的結合，圍繞出花豹身體的體積。墨汁畫現在定義出整個形體，水彩僅僅描繪出外型。

9 最後的筆觸包括加入花豹倚靠的樹幹，界定它的範圍。一些縫隙和陰影，便給予場景完畫的模樣。

混合技法：墨汁和水粉彩

和水彩一樣，水粉彩可以完好地與墨汁畫結合。由於水粉彩是以色塊和平面色彩為基礎，而墨汁是線條的媒材。因此兩種媒材互補，唯一的問題是如何將各自最佳的部分表現在畫面上。線條傾向於界定外型，而色塊傾向於延續且越過它們的範圍。在這個混合技法的例子中，這些要素互相結合，創造出更具解說性和更寫實的作品。這個型態的自由度，很大部分來自於它所結合的媒材。這樣的結果會是一個慶典場景的自由詮釋，而非嚴謹的複製。

1 在初步鉛筆素描後，主要的線條以墨汁畫出。只有最突出的人物和角色，以及他們的周遭是必要的部分，即使最後的效果簡直就像漫畫手法。

嘉年華

有些場景需要寫實的處理，而有些則似乎更適合別種風格。遊行激發了自由的繪畫風格。它的顏色、動作以及場景的吸引力，假使用慣例的寫實風格，將會使它僵化。這是一個證明藝術家自由創意的場合，而水粉彩和墨汁的結合，是嘗試新方向的絕佳技巧。並不需要複雜的媒材，只需要三種顏色的水粉彩：藍色、紅色和燒灼過的黃褐色。

這個場景許多的活力來自於前景和背景中人物間鮮明的對比。這種類型的對比，提供了動態的元素，讓畫者可以好好發揮。灰色和亮色的結合，加入了彩色的生命力，可以兩種技巧的結合，精確的捕捉。

2 穿上扮裝服飾的小孩，是場景中單色的關鍵。先把他畫出，因為他將會是一個很好的參考點。

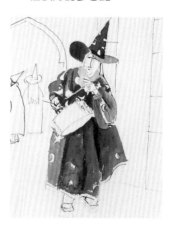

3 作為紅色的對照點，其他角色的服裝，以飽和的藍色畫出，於受光較多的部分，稍稍打亮。

4 主要的角色，以幾乎卡通式的風格畫出。它的比例稍微調整過，來凸顯場景的氣氛。

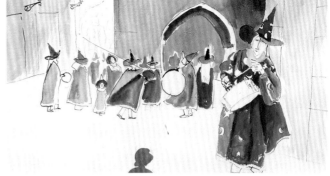

5 群體其他的部分以較簡略的風格捕捉出來。一些藍色色塊，足以呈現出具表現力的對比，表現出穿藍袍隊伍的動作。

6 背景部份的畫法與配角的畫法類似。背景的顏色製造出一個場景，並非描述式的，而是要引起一種氣氛。

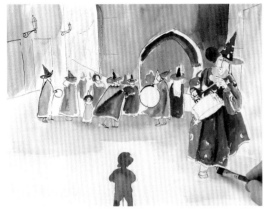

7 背景中的灰色淡彩很重要，給予距離參考點。它也將前景與背景統一在一個平面上。

註 記

混合技法時，使用水粉彩或水彩前，墨汁必須先乾燥。這才能使線條不致於糊開，除非這是你希望達到的效果。

8 服裝的形式是場景中重要的主題。他們給予生氣並協助創造出慶典的氣氛。

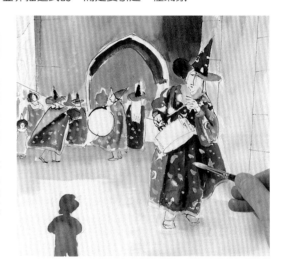

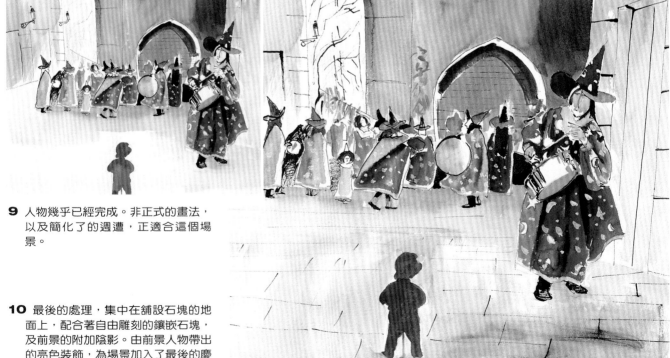

9 人物幾乎已經完成。非正式的畫法，以及簡化了的週遭，正適合這個場景。

10 最後的處理，集中在舖設石塊的地面上，配合著自由雕刻的鑲嵌石塊，及前景的附加陰影。由前景人物帶出的亮色裝飾，為場景加入了最後的慶典筆觸。

鋼筆頭與彩色墨汁

使用鋼筆頭畫墨汁時，它是一個專供繪圖使用的媒材，完全仰賴線條和筆觸的結合。透過使用不同顏色的墨汁，我們為對比、結合色調開啟了新的可能性，而仍不脫離繪圖的領域中。嚴格來說，墨汁是不能混色的，而要透過結合不同顏色的筆觸來獲得類似的效果。這個繪圖，在黑色墨汁上結合了不同顏色的墨汁，黑色是用來加深陰影的區域，獲得與彩色部份更鮮明的對比。

街頭咖啡店

這是一個充滿光線與色彩效果的主題，多樣的對比與細節，使它成為鋼筆畫的絕佳主題。表面包含了一個單一的色彩，必須用線條的結合處理，而紙張的白色可以用來製造出打亮的效果。由於特別適合線條型態，淡淡的陰影扮演著重要的角色。淡水彩的灰色墨汁可以製造背景來打亮場景中的色彩和形狀。

為了製造出場景中陰影和光線的效果，紙張部分的區域應該要先留白。背景當中，直接光和陰影之間的尖銳對比，可以把白色區域，安置對比於較深的陰影區域前；這些半處理過的區塊，已經使用了交疊的彩色筆畫。

2 中心人物夾克上的陰影用黃褐色的墨汁畫出。整體的色調從大量分佈的線條得來，而衣服的皺折則用短筆畫的線條表現。

3 頭髮用較淡的橘色墨汁筆觸表現，帶著黃褐色的色調用在較深的區域。筆觸應該要順著頭髮的方向。

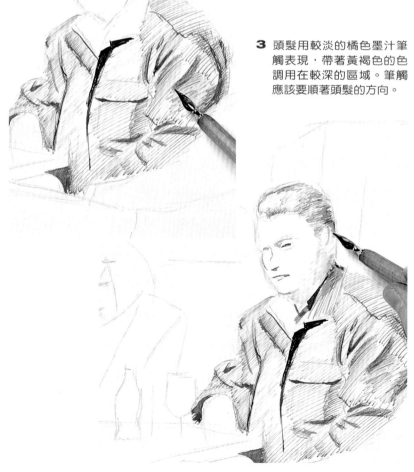

1 首先的鉛筆草圖必須夠完整，避免在接下來的程序中產生問題。外型的定位應該要完成，並且有效率的加上細節。

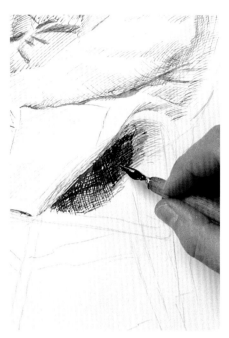

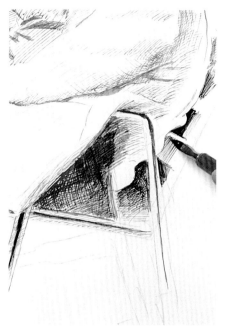

4 右邊人物的夾克，因為太亮無法完全繪出。以綠色覆蓋這個區域就足夠了。

5 椅子內側的深黑陰影，用綠色、藍色和黑色綜合的筆觸密集交錯的畫出黑色區域。

6 夾克的外型(半色調)透過加深輪廓來界定。這表現出人物背部的皺折。

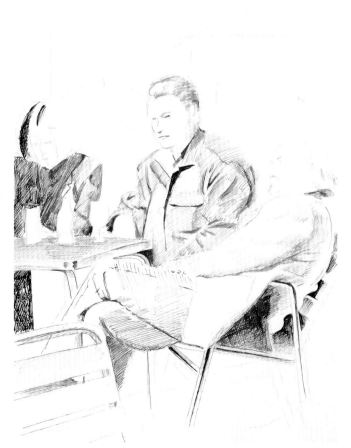

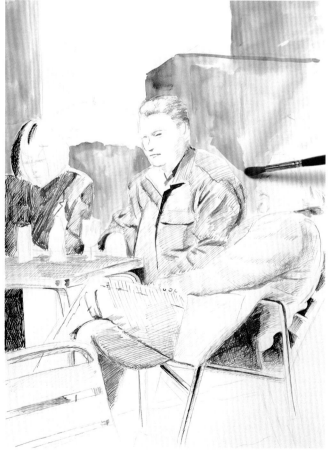

7 當畫出人物左方陰影時，玻璃杯的形狀和桌子的底端都先留白。

8 淡水彩的墨汁在清水中大量溶解，用來打亮人物的輪廓，並增加氣氛。淡水彩的部份已經用綜合材質的刷子刷上。

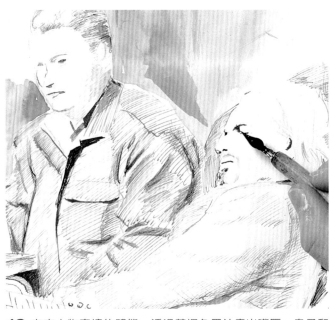

9 人行道上的陰影用黑色墨汁長筆劃表現。將更亮的部份留白以利用紙張的白色部份。

10 左方人物表情的體態，透過黃褐色墨汁畫出嘴唇、鼻子和眼皮。額頭用非常淡的鋼筆頭筆劃畫出。

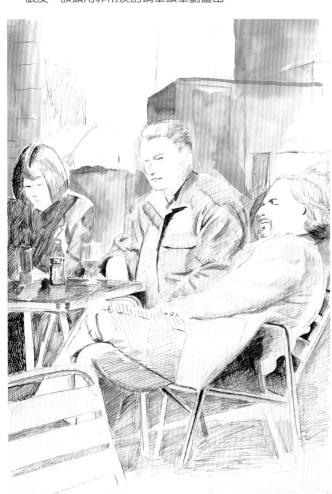

11 玻璃瓶和罐子全部使用黃色，綠色和黃褐色的墨汁在小色塊上散開。填滿筆劃，單一顏色的色塊就會被創造出來。

12 背景中雨傘的淡色外型，藉由用黑色墨汁的淡筆觸，加深它上方邊緣外方的陰影突顯出來。

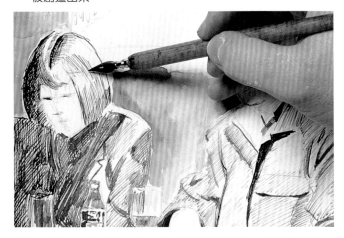

13 至於中央的人物，女人的頭髮用黑色墨汁、平行的筆觸，順著頭髮的方向畫出。

14 整幅畫已經非常有進展，人物幾乎已經界定完成。週遭的部份，用在光亮與陰暗之間的轉換，特別突顯出來。透過用淡水彩，和用黑色墨汁柔軟的加入陰影顯現出來。

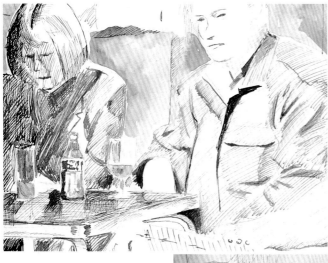

15 女人的表情應該要用簡化的方式畫出，不要在畫中加入太多的細節。

> **註 記**
>
> 畫中的錯誤，可以用小塊相同紙張覆蓋上去。紙張可以用膠水黏上再重新畫。

18 修改已經完美的達成了，全畫已經完成。彩色墨汁在中央部份主導全畫，而週遭的部份以淡水彩的灰色陰影和黑色墨汁的筆觸來表現。

16 為了修補像這樣的錯誤（在最後方和椅子間的陰影，太深並且雜亂），我們可以貼上一小塊紙張。

17 現在我們可以重新畫這個部份，小心地將筆觸與邊緣配合，才不會於原先的部份產生斷裂。

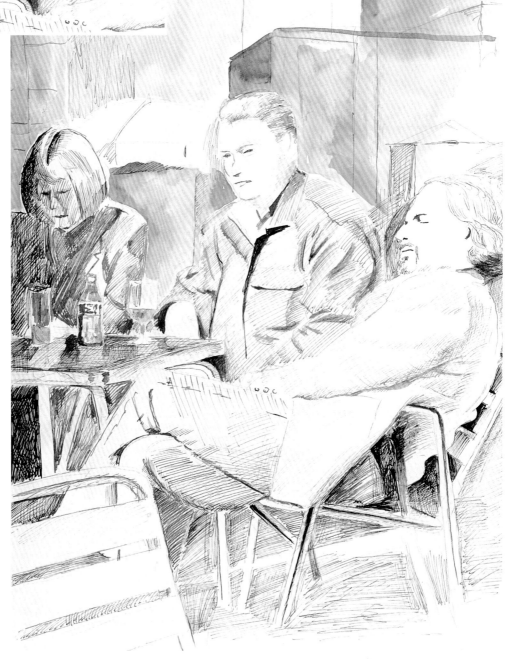

濕畫技巧

濕畫技巧介於繪圖(drawing)和繪畫(painting)的邊界。濕畫技巧包含所有以水為溶劑的方法，如水彩、淡水彩或水粉彩，或以水作為溶劑的混合技法，包括以淡水彩為基礎，或溶解於水中的粉蠟筆。在這些技法中，刷子是最常使用的工具。在這本書中把刷子也包含進來，是因為它通常用來以線條和色塊界定細節處，而這些工作通常是以黑色或白色或其他少數顏色為基礎，具有繪圖的典型特性。

以畫筆畫素描

畫筆特別適合畫所有自然寫生的素描。它的筆觸本身缺少的明確性，互補出清新的效果。畫筆素描也有無可匹敵的清新感和自然感，無法以其他手法獲得。它尖端的彈性，給予線條富變化的寬度，表現出畫筆筆觸的特性，而非僅僅是線條。以畫筆畫的素描需要精簡和綜合，因為沒有機會更改，而一連串線條的聚集會導致雜亂、擁擠的觀感。畫者應該快速而正確地、僅用幾筆劃去努力捕捉主題的本質。開始時用筆畫出草圖，包含些許淡的線條來確保主題構圖的正確。不過，一旦開始使用畫筆就應該要快速且毫不遲疑。所選取媒材的密度會決定筆畫的順暢度。最滑順的媒材如水彩可以讓形體快速成形。它描繪外型的方法，僅僅就是畫者將一個筆觸與另一個結合並縮減外型，只留下自然的輪廓以及相當草寫的風格。而較密的媒材必然具有較為分散的筆觸，和較為分明且生硬的風格。

以畫筆畫素描　　用單色水彩畫素描

畫筆素描通常只包括單一或兩種顏色。再多就會在紙張上引起混色，弄亂外型的輪廓。較少色彩種類的侷限，可以仰賴加入水的多少，造成色調上的變化來解決。較飽和的顏色用來畫輪廓和陰影，較淺的輪廓則可以用幾乎已經溶解到透明的色彩素描出來。這個步驟的每一

像這樣的主題，在筆刷素描中十分常見：像是快照這樣的主題，會使畫者尋求複合的技術。畫的時候，重要的是只要擷取場景當中最關鍵的輪廓和線條。

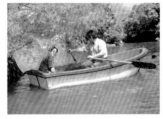

1 第一個筆畫，提供了主要色調的基本輪廓：船以及兩個人物。水彩已高度的稀釋了，線條是流暢而輕快，這是對一個素描的初步階段正確的處理方式。

個階段，都應該快速而確定的執行。在每個階段間，畫者應該練習至期望的效果來預期最後的成果在較深的陰影開始前，必須先從淡的陰影畫起。首先的筆觸應該要淡淡地捕捉概要，然後再進一步到較飽和的色調，它們應該要突出一點並且到最後再做加強。

2 高度稀釋過的色塊，可以用在較淡的陰影。這些色塊加深了部分細節的陰影，而不提供場景細緻的描繪。

3 水的波紋、植物，及周遭的大略，都快速的速寫出來。這個簡化的工作，是用刷子繪圖的典型，也是它主要的優點之一。整體的作品應該保有這種綜合的外觀，而不要加以修正或加上過多的細節。

4 最後的修飾包括加入些許柔和的色塊，定義出輪廓來。背景部分僅限於些許的淡水洗色彩光線來加深場景的深度。

以畫筆畫素描　線條和色塊

用筆刷畫素描時，從線條到色塊只需要改變手的姿勢。我們甚至可以用筆尖畫出幾乎等同墨汁素描畫的線條。越用力把尖端壓在紙上，線條會變的越寬，壓力也會帶出越多的顏料到紙張表面。製造出來的粗線條，可以僅僅用刷子在紙上摩擦，變為色塊。這個幾乎是立即的轉，把線條變為色塊，是以刷子畫素描的特點之一，也使它介於繪畫（painting）和繪圖（drawing）間的邊界。

要製造出從繪圖(drawing)到繪畫(painting)的步驟，使用畫筆和濕畫技術是相當立即的。線條可以快速的轉變為色塊，只要改變下筆時賦予筆尖的壓力。另一方面，用刷子的尖端作畫，我們可以製造出類似鋼筆或蘆葦筆畫作的效果。

以畫筆畫素描　乾筆刷

乾刷技巧包含使用含有大量濃縮顏料的刷子來製造出不規則的效果，在紙張上展現出質感。由於這種乾的效果很難用水彩達到，水粉彩是乾畫最常使用的媒材。乾刷通常在水粉彩畫接近完成階段時用來製造細節。它不透明的質感常加在已乾的彩色色塊上。不過，也可能用直接用乾筆刷畫素描，不需要任何準備。它飽滿的和近似的效果，會在最後給畫作一種樸素、原始的感覺。

以筆刷沾濃密、濃縮的色彩作畫時，紙張的粗糙粒子會顯現出來。畫筆必須費力的在紙張上滑動，留下凹凸不平、粗糙的外觀。

水粉彩　覆蓋力

和水彩一樣，水粉彩是最常使用的濕畫技巧。而與水彩不同的是水粉彩是具有高覆蓋力的不透明媒材。一旦變乾，水粉彩的色塊和筆觸，可以完全以新的色塊和線條蓋過。要獲得乾淨的效果，覆蓋的色塊應不能過於潮濕，因為水只會溶解下方的色塊。假使我們以濃密色彩作畫，我們可以確定每個新色彩都會蓋過前一個色彩。很重要的是必須尋求適當的平衡，不過，過份糊狀的色塊乾掉之後會裂開。用水粉彩是不可能獲得質感和濃密度。在任何例子中，都很難以水粉彩獲得太大的濃密度，因為它是不具太大黏稠度的媒材。這個步驟應該以清楚定義的色彩，和少許的色調變化，製造出無光澤的效果。

水粉彩是具有高度覆蓋力的媒材。乾掉的色塊可以被新色調覆蓋，而使用不同密度的筆刷可以獲得不透明、濃稠色彩。

水粉彩　混合技法

水粉彩是混合技法畫作中最常使用的媒材之一。水粉彩顏料幾乎能與任何一種包括乾或濕的繪畫媒材混合。它通常與粉彩結合，因為水粉彩粗糙的表面特別喜愛與粉彩粒子結合。相反的步驟也是可行的：極為稀釋的水彩可以讓粉彩的顏料與水粉彩混合並互相調和。石墨鉛筆、色鉛筆、炭筆、墨汁和粉筆都可以與不同的濕技巧結合，特別是水粉彩。

乾的水粉彩色塊，提供的粉彩筆畫表面，都十分調和。不同背景顏色的結合，以水粉彩為背景，再加上粉彩，是一種十分有用的方式。這是為什麼這種技巧如此普及的原因。

用畫筆畫素描

畫筆素描是最常見的濕畫技巧，而以自然風景為題的淡水彩素描，是這種型態特別偏好的畫法。畫筆具有其他媒材所無法取代的效果，它能快速地捕捉場景的精髓，讓我們可以單純地捕捉動作、光線和氣氛，並且儘可能地使用最少的筆觸完成。它完畫的結果也許顯的有些大略，但是畫筆素描所具有的風格，能賦予一種完成作品的氣氛。畫筆畫也同時是畫者極佳的練習技巧，它不但能練習手的技巧、觀察和記憶力，並能提升如何在短時間裡，觀看與理解形體，並且轉化到紙張上的關鍵能力。

都市街景

街景，畫者尋求自然風景素描的主要來源。任何的素描，基本目標都是要捕捉那一瞬間的動作與光線。然而，這個街景的氣氛，僅用一些安置好的畫筆筆觸，是無法捕捉出來的。畫中的筆觸必須扮演許多功能：畫出並釐清基本的形體、建立場景中的距離、製造出光線的聯想等等。這些不能經由迫使媒材做到它無法達成之事，相反的，要讓畫筆自然在紙張上活動，並在畫的過程中利用線條隨機的效果。

這個都市景觀具背光的特點，特別適合刷子。它的外型可以簡化成剪影，明暗的對比度便足夠完成整個景觀。

1 雖然並不一定需要鉛筆草圖，它幫助我們正確的在紙上安置形體。一旦比例清楚了，我們以中性色調，細緻畫出每個物體的外型輪廓。

2 主要角色的深色剪影，可以用飽和的單一顏色色塊從外部確定。

3 剩下的剪影用同樣的顏色填滿，顏色以水刷出淡色效果。這個效果使它們顯得更遠。

4 細微的色調變化，已經開始顯現出場景的空間和氣氛。人物們不需畫得太精準，否則會破壞氣氛。

5 用刷子的尖端，畫出葉片輪廓的速描。鬆散的筆畫便足夠暗示出外型，不用寫實得畫出細節來。

6 第一個色塊應該要以淡色調畫出，來控制整比例最後的效果。

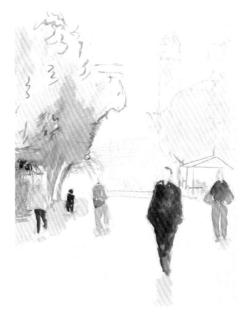

7 遠方的建築應該要省略細節，比前景中人物較淡的色調以素描畫出。

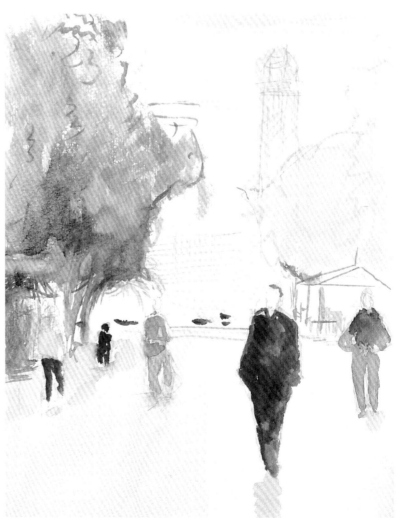

8 畫出樹木的陰影，來創造出相對於天空的景幕。它們是透過對比定位出來。

9 幾筆畫就足夠顯現出這天特殊的光線。這個效果幫助定義環繞街景的氣氛。

單色淡水彩

即使從嚴格定義上來說，單色畫並不屬於繪畫的範圍，這個以淡水彩畫出的單色畫練習，在它具畫藝特質（painterly）的外觀背後，仍包含許多的繪圖(drawing)技巧。它的輪廓、色調變化，以及既包含了簡化，又包含細節外形的構圖，都屬於繪畫的要素。將主題從自然景觀調換到灰色基調是一個簡化的過程。它同時是色彩和形狀的簡化，採用了僅以黑色和白色創造出的色調和密度。一個成功的單色畫，將能替換那些以加強外形描繪，和添加陰影這些方法來定義的形狀和比例。

由於這個主題本身具有豐富的光線，因此我們可以在色彩上作一些縮減到一定限度的灰色程度。畫面中基本的對比，是透過船身外殼，本身便具有的白色與黑色對比，可以在這個主題中發展到其他的元素中。

線條和數量

要創作類似這樣的單色畫，將顯示出一幅畫作，它的形式輪廓和體積或數量間的關係。在色調上的變化，不只會定義出距離來，也可以用來定義外型，或者換句話說，來畫出外型。這個主題已經簡化為素描的形式，以灰色、白色和黑色間的關係界定出對比來。畫中的數量和體積，則是以每一個區域的光線或它的質感而定義出來。這些特質創造出具物質性的感官力道，假如將這些省略，這個單色畫則會顯的平板單調。這些特性之間的關係，顯示出如何捕捉這個主題，如何使用它的光線、陰影和整體體積，以及如何從一個平面性的畫作，轉移到一個看來有有著充分空間和明暗度調節的主題。

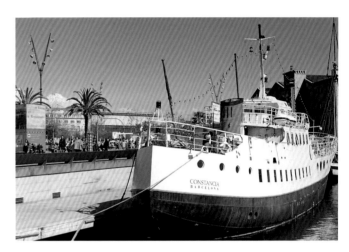

1 畫者在開始時使用相當稀釋了的中間色的色調，來配置畫面構圖中最重要的對比：船身的外殼它在水面上的倒影、以及幾個其他顏色更深的細節。

3 先前的階段已經包含了水面上的倒影，它們幫助畫者定位出整個圖像構圖給人的空間感受。

2 在第一個對比之後，最重要的輪廓是透過船本身和顯現在背景碼頭中被陰影覆蓋的區域。

4 透過加強基本的對比，會比較容易調節灰色的範圍，也就是我們之後要發展的部分。

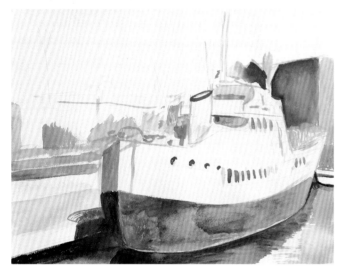

6 陰影、細節新的灰色光線，都逐漸的加入到作品當中，小心不要將基本的圖像構圖弄得雜亂，也不要減低了船隻外殼上黑色與白色的對比。

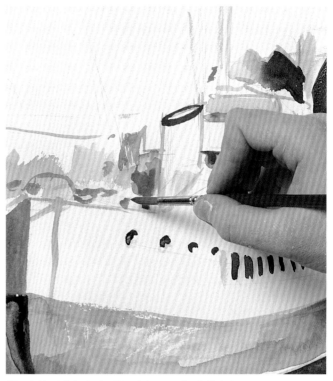

5 隨著更多灰色色調逐漸加入，初步的細節可以被界定出來了。

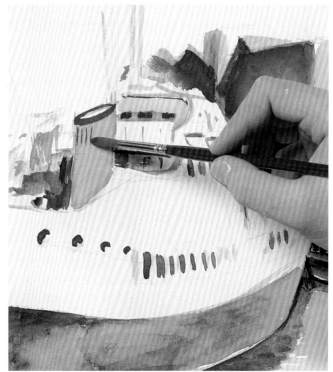

7 煙囪的紅色可以用單一的、平面的灰色表現出來，而它圓桶的形狀則用圓柱頸部的黑色套圈線現出來。

8 畫中的建築、樹密以及背景中其他的細節部分，相對於其他整體的元素，它們相對於船隻停靠的甲板上製造出一個黑色的背景突顯出來。

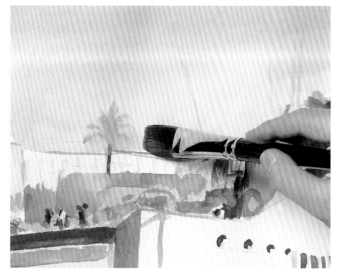

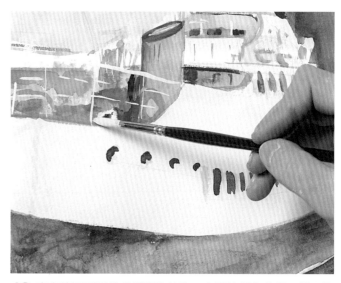

9 畫者使用一個淡白的灰色調，刷過整個天空的區域，來打亮整體構圖的基調。刷這個淡水彩時，整體應該要相當一致，不要產生任何從光線到陰暗之間唐突的轉換，或在色調上的變化。

10 畫者使用刷子的尖端畫出線條，表現桅桿和索具，從小燈泡和旗幟的線條開始，欄杆的細節之處也在這裡加入。

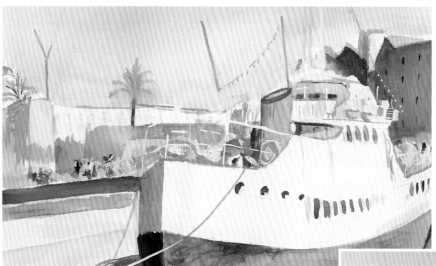

11 現在，整體的構圖已經顯現出色調來。也可以使用像這樣的水粉彩色彩，視色調的狀況而定，覆蓋細節並且在整幅作品中繼續發展，直到它與其他細節的數量產生對比。在這個階段，顏色的使用上應該要重一些。

註 記

一旦你開始用較為濃密的色彩來作畫，就必須保持著顏料的濃度。假使稀釋過的顏色被採用於顏色較濃的色塊上（即使是已乾的色塊），它的水分仍然會溶解水粉彩，並使它與新覆蓋上去的顏料彼此混合。

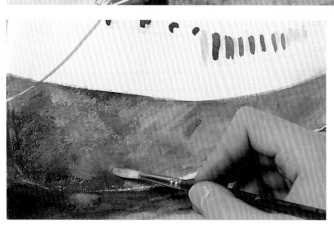

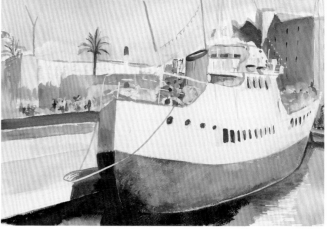

12 為了給予船身實體感，在顏色較深的部分加入濃密的水粉彩，使用乾的刷子來上色。這樣的方式，會創造出一種對於舊式金屬質感的懷舊聯想。

13 在碼頭周圍地區旁散步的人們，用濃密色組織成的小筆觸，標示出來，將先前的色彩掩蓋起來，顯示出動作感和生氣。

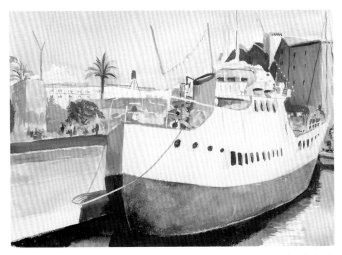

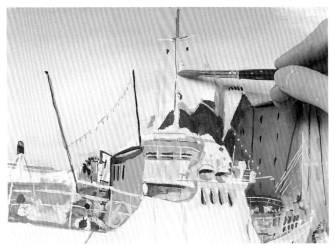

14 畫者發展在碼頭上的諸多細節時，整體形狀已經獲得確定，並顯現出正確的位置。

15 最後的幾個筆觸，用來裝飾懸掛在船隻上的旗幟、桅桿、繩索，以及其他的種種小細節。

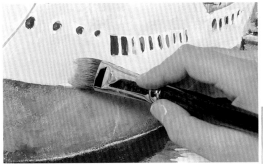

16 最後的修正：船隻外殼上的白色，直到現在仍然顯得相當平面，這個狀況可以使用寬的刷子，刷上濃密顏料來作改善。

17 由於船身外殼的白色，整個作品擁有了石墨的力道並展現出形體感來，以及在整體構圖中物體的體積感。

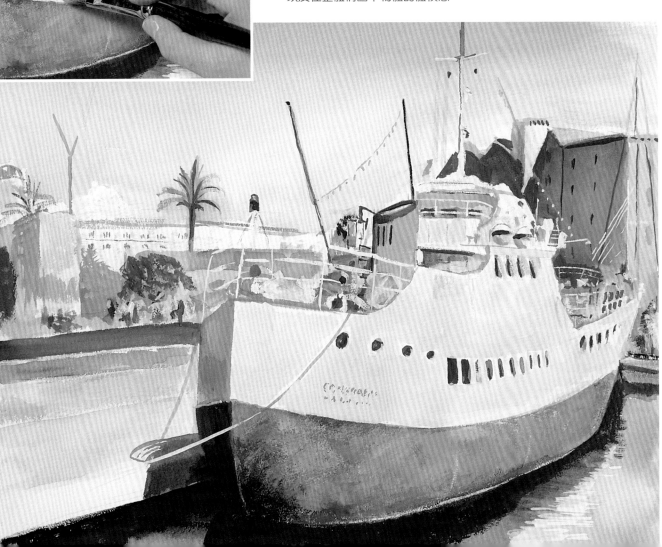

混合乾技術-濕技術的技法

混合技法的特色,就是使用不同的媒材。乾技術與濕技術的結合是當代繪畫中常見的一種技法,雖然在較早的範例中的確已經存在這種方式。這個練習是建立在不同水粉彩和粉蠟筆的版本上:軟和硬的粉蠟筆,以及粉蠟筆鉛筆。水粉彩經過相當的稀釋後使用,因此和蠟筆混合時並不會產生任何的結塊,這個技法另一個有趣的特點是用水份來稀釋蠟筆的線條,讓蠟筆附著滲透到紙張上表面的能力顯現出來,即使它已經經過稀釋。每一個媒材的優點,都能創造出一個統一的、整體的效果。

鄉村景觀

我們選取的主題是一個鄉間村落的景觀,這個景觀結合了建築與自然的元素,相當有趣。平原以及建築的邊側與不規則的樹叢樹枝以及樹木的邊緣和翠綠,彼此互相結合。整體的色調,受到從雲際間透出的光線調和而呈現出柔和的色調。這召喚出幾種自然的色彩,傾向灰色與大地的色調。血紅色、黃褐色、磚紅色綠色,以及灰藍色,都是我們必須謹記在心中的色調。

這個景觀的結構包含了大範圍,垂直和水平的區塊,透過不規則的植物景觀,更是增添了生氣。這個色調召喚出柔和的、具表現性的處理,從中間色調的灰色到幾種最鮮明的色彩。

1 整體的佈局基礎建立在稀釋過後的灰色調,以刷子筆畫出,這些部分建立起整體作品,傾向單色系的基調。

2 蠟筆的線條,覆蓋在之前上色的色塊上。這些植物的綠色色調,畫者必須選擇柔和的綠色基調,配合著大地色的光澤與平坦的單一佈局彼此之間產生協調。

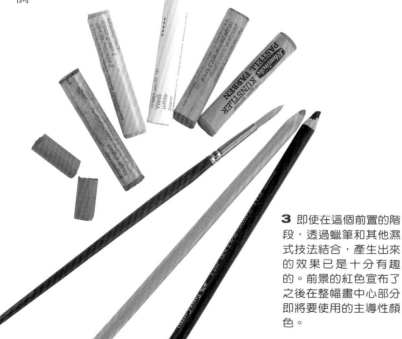

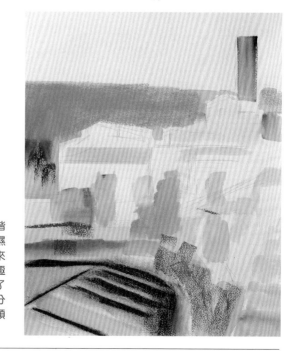

3 即使在這個前置的階段,透過蠟筆和其他濕式技法結合,產生出來的效果已是十分有趣的。前景的紅色宣布了之後在整幅畫中心部分即將要使用的主導性顏色。

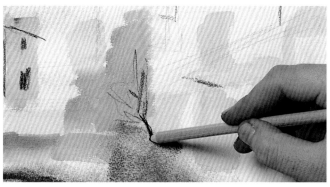

4 使用烏賊墨色的蠟筆鉛筆，畫者打亮屋頂的邊緣部分以及樹枝，這些部分佔據整體構圖的中心，所以最好能用彩色的顏色將它們界定出來。

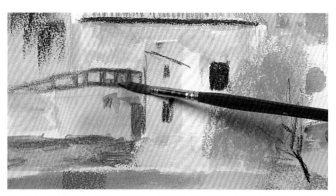

7 現在是前面步驟的延續：蠟筆線條，用沾濕的刷子將它們稀釋來調和色彩。

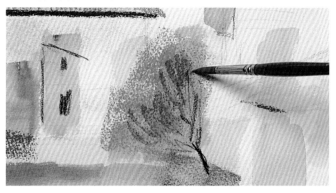

5 以淡紫色畫出中心部分的樹枝頂端後，用潮濕的刷子，將蠟筆的色彩稀釋成淡色調來表現出交雜的樹枝。

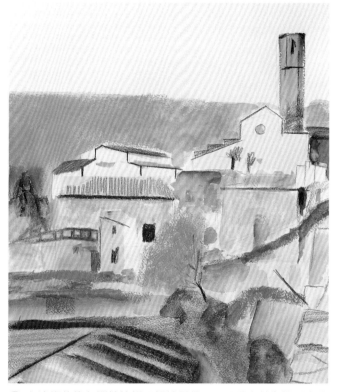

8 在邊緣的綠色蠟筆筆觸已經被稀釋了，呈現出較為接近在牆角邊生長的植物和樹叢它們的色調。

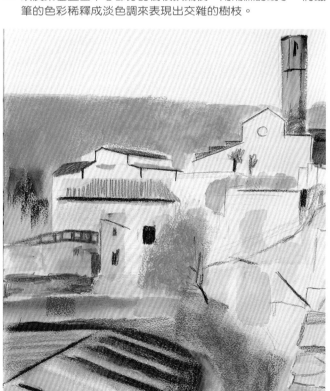

6 由於畫者已經從畫作中諸多色彩和線條製造出一種結果來，整體的構圖界定開始變的更加清楚：畫作現在包含了基本的指向，可以在之後階段繼續使用色彩來界定形式。

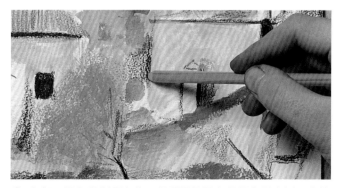

9 在每一個色彩稀釋之後，很重要的是必須再次界定側面和邊緣部分。這個部分是典型的混合技法：每一個技法都豐富修改了其他相配合的技法。

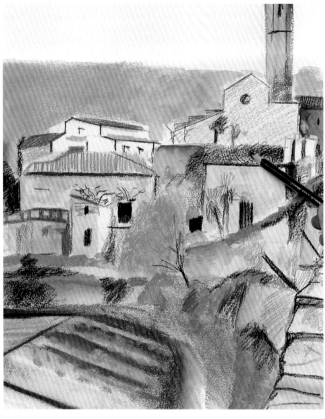

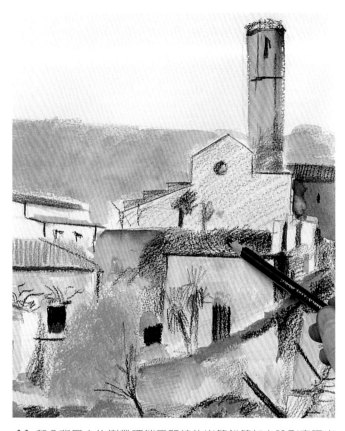

10 畫者使用一枝炭筆鉛筆來加深部分的細節處,用來創造出一個對比,能帶出突破單一灰色調的對比。

11 部分背景中的樹叢頂端用單純的炭筆鉛筆加上陰影表現出來。

12 炭筆鉛筆的線條也可以用水稀釋。在這個範例中,樹頂部分的線條越清楚,就應該一起調和混色,才不會讓它們顯得個別單一突出。

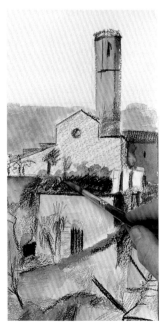

13 在加強了顏色和村落中房屋的細節之後,加強前景中的色調變的相當重要,才不會喪失了彼此間的對比。

14 整個景觀已經幾乎完成了,現在畫面上十分清楚,天空的部分需要更完整的處理,才不會顯得像是一個突兀的白色屋頂。

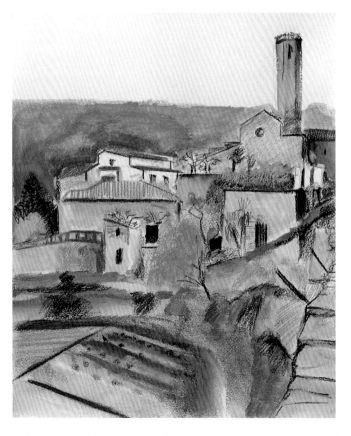

16 一旦把天空著色畫出後，整體的比例會呈現出較為一致的和諧感。天空中各種不同色調間的對比給予了畫作一種更為飽滿的感覺。

15 畫者將整個天空的表面，用偏白的藍色粉蠟筆覆蓋上去，記得不要壓的太過於用力，否則將會製造出過於飽滿的色彩。使用一個平的、寬的刷子，然後在粉蠟筆畫過的區域上分散畫過。這樣的步驟會稀釋並且使色彩更為柔和。

註 記
　溶解過後的色彩不管何時，要在上面使用炭筆、粉筆來畫時，都應該要完全乾燥；否則，紙張的表面會很容易地被色棒或鉛筆的摩擦給磨破。

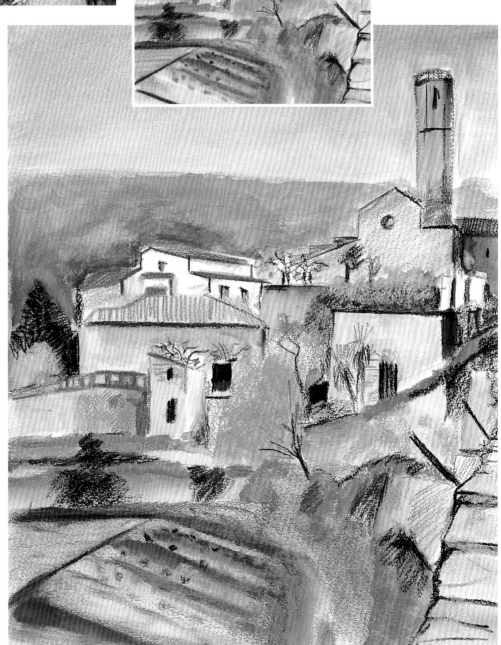

17 整體的作品已經差不多完成了。最後的筆觸已經加進前景當中的犁田裡，以及前景的植物中。

油性基礎的媒材

以油性為基礎的媒材就是這些透過有機物，像是蠟或油結合起來的。油是這種類型當中最為大家所熟知的媒材；基本上就一個繪畫（painting）媒材來說，它是超出了我們這本書的範圍之內。在畫者的畫作當中最常見的以油性為基礎的媒材就是蠟筆，它是一種介於粉彩和油彩之間的媒材。蠟筆是一種真正的繪圖(drawing)媒材，它所具有的特質和粉彩筆或彩色鉛筆十分相近。蠟筆很容易混合，並且高度的不透明；再者，它的質感使它在畫上紙張之後仍然可以調整色彩。和所有以油性為基礎的媒材一樣，蠟筆只可以溶解在有機溶劑當中，如松節油或油漆稀釋劑。

使用蠟筆畫

彩色蠟筆通常會被視為是一種學校用的材料，因為它們的使用很簡單，並且可以製造出滲透性非常強的色彩。它們的外表是鮮明的彩色棒狀，整枝筆都由凝固的顏料所組成，沒有任何覆蓋在外面的東西。不過當和其他的媒材共同使用時，在真正的藝術性意圖之下，蠟筆會製造出具有高度創造性的效果。蠟筆是所有平常的繪圖媒材中最為不透明的一種。因為它們能和以油性為基礎的物質結合，它們裡面含有大量的顏料（提供它們深具品質的蠟筆），製造出相當強的色彩混合效果，並且除了高品質的粉彩筆之外，它的混色效果比其他類似的媒材都來得更好，它們可以用手摩擦，直到所有的色調都完全地調和在一起，並且運用在紙張上後，還可以被再次觸摸和再次調整色彩。然而，所有的這些特性都有它們的缺點。蠟筆很容易弄髒，並且需要非常小心地保持它色彩的清潔與一致。另外，它們無法完全的乾燥，所以當你用這些蠟筆作畫時，必須使用一種特別的固定劑來保護它們。

使用蠟筆畫　混合色彩

蠟筆可用相當多種變化的方式來混合色彩。當一個色彩覆蓋在另一色彩上時，色彩會很有效率的調和以製造出一個相當乾淨的顏色來。不管是什麼顏色覆蓋到另一個顏色上，它的結果幾乎不會有所變：在較深的顏色上覆蓋較淺的顏色製造出來的結果，與相反順序使用兩種顏色時製造出的效果幾乎一樣。若需要製造出更為和諧的混色效果，可用手指來摩擦變的滑順，製造出真正混合過了的色調，不僅是物理性的混色，而是由於蠟本身在摩擦的過程中被加熱變暖。這樣的效果可以一個接著一個顏色製造出來，而不會產生突然的變化。使用這個技巧時，在每一個色彩混合前要注意保持手指的乾淨，才不會弄髒了最後要製造出來的色彩。

蠟筆的顏色很容易被混合而製造出乾淨、滲透力強的色彩，這樣的效果不會因為與深淺色使用的順序而產生差異：可以在深色上加淺色，也可以在淺色上加深色。

用手指摩擦混合的顏色可以製造出更為滑順同質的效果，因為色彩完全的在紙張上面被調和了。

使用蠟筆畫　混合色彩

因油性為基礎的媒材，蠟筆可以在有機物質和有機溶劑中溶解。要獲得最佳的效果，這些稀釋的部分必須使用在較為濃密色彩的色塊上。若色彩的色層不夠厚，溶劑會影響紙張的表面，並出現污漬；或者紙張在經過一段長時間後會開始腐壞。最適合拿來分解蠟筆，和其他油性為基礎媒材的刷子，一般是使用豬鬃刷，雖然也可以使用毛髮較軟的刷子。不過，應該要避免使用人造纖維的刷子。

在紙張上色後，用沾了松節油的刷子，在紙張上面摩擦來分散色彩，並且在最後時用刷在其他的地方將畫面固定。顏色上的越厚，產生的效果越好。

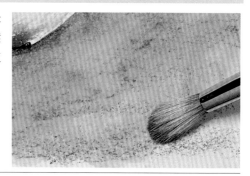

使用蠟筆畫　　在一種顏色上覆蓋另一種顏色

蠟筆獨一無二的高度不透明本質，使它在交疊色彩和刮畫時，可以創造出許多有趣的效果。當一個顏色畫上另一個顏色，並等它完全乾燥後就可以在第二層的顏色上面刮畫，讓下面的底色從刮出的線條當中顯現出來。當我們試圖要作這樣的效果時，很重要的一點是能在第二層的顏色上面不能夠施太多的壓力，否則兩個顏色會產生混合。當較深的顏色蓋在較淺的顏色上時，我們可獲得最佳的效果，而深色則傾向較不透明。

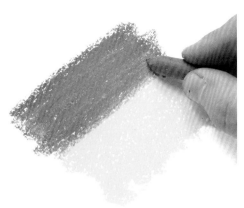

1 當在一個顏色上覆蓋另一個顏色時，你必須避免在底色之上，太過用力使用蠟筆塗第二層的色彩，不然會造成兩個顏色的混合。假使你使用較淺的顏色，覆蓋在較深顏色上，將會確保你獲得很好的效果。

2 上層的色彩可以用任何尖頭的物體，來作刮畫或刻畫，讓下層較淡的色彩，顯現出來。

使用蠟筆畫　　抗水性

由於不溶於水，蠟本身可以用來覆蓋在水性基礎的技法上，像是水彩或水粉彩上面。假使一個色彩的水洗使用在蠟的上面，蠟的表面會保持不滲水性，即使周邊的紙張都已經吸收了水分。通常我們會使用白色的蠟筆來獲得這樣的效果，不過其他顏色的蠟筆也一樣可以使用。

當彩色的淡水彩，覆蓋在白色蠟上面時，用蠟的地方，會保持不變，像是在色彩中心的一個白色的面具。要獲得一個清晰乾淨的效果，要記住不能把沾了水彩的筆刷太過用力的刷過有蠟的地方，避免刷子沾到蠟，這樣會使它較不容易使用於水彩。

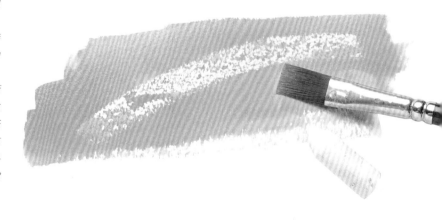

使用蠟筆畫　　融化

蠟筆很容易融化，因此可以將蠟滴沾在紙張上面。這個方法會製造出富有多樣變化的斑點效果。這些效果可以繼續發展，在熱熔了的蠟上面用蠟筆畫，或者甚至是使用一個吹風機在蠟滴上製造出不同的色彩變化。

1 蠟筆可以使用打火機加熱。就在幾秒鐘的時間裡，它就會開始融化滴落。要注意的是，蠟筆並不會完全在你的手指上面融化。

2 熱的蠟筆可以再畫在紙張上的蠟滴上面，或者也可以重新用吹風機來加熱。

用白色和黑色的蠟筆作畫

蠟是一種比較適合以大量的色彩共同運用的繪畫媒材,反而較不適合以線條作畫。用蠟筆畫出的線條是濃密並且不平均的,當其他的色彩覆蓋上來的時候會使顏色加深。類似於粉彩畫的效果,可以用黑色和白色作畫的時候創造出來:混合調色過的區域,持續從亮到暗的色彩轉變、重疊的效果等等。使用蠟筆,色調可以不斷的調和,直到獲得我們想要的完美、協調的混色。所有的這些特質,都使蠟筆成為一種快速的、直接的繪畫媒材。假使畫者只使用黑色和白色,這些特質就可以相當清晰的被看出來。

在花瓶和桌子部分,從亮光到陰影之間的細微轉變,可以透過相當簡單的方法,也就是調和在一起的灰色來處理。葉片色澤較為深的部分,顯示出剪影來,與背景產生出極為明顯的對比,在同時,這樣的對比,內含了不同的灰色色澤,以及某個部分的細節來定義樹葉枝幹的部分。

樹枝和花朵

這個主題的色彩,藉著相當清晰的對比而投射出更多的陰影。事實上,從白色牆壁的白色色調中會突顯出來在一片深色塊當中不同深淺的綠色。桌子和瓶子的淡藍色是由灰色所造成的,藉由陰影的效果造成了這樣的轉變。即使椅了的部分是深色,幾乎是黑色的剪影。這是一個可以透過黑色和白色的結合來詮釋的主題,透過在灰色之間的轉化,以及明暗對照法的對比。

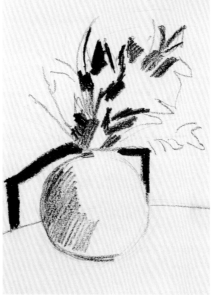

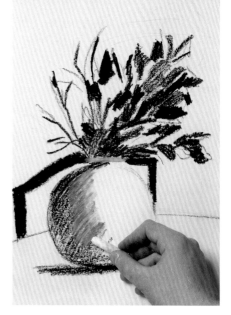

1 前置的草稿相當的簡單。這個部分只是一個輪廓位置的安排,把構圖中幾個部分的元素帶來:桌子的輪廓、花瓶、樹葉的剪影,以及椅子的背面。

2 首先,在最深色的空間中,在整個構圖中使用一些黑色的線條。最後方的椅子可以用一個細的、尖的、深黑色的線條將它定義出來。

3 灰色的部分,在陰影的部分用白色的線條逐漸的打亮上去,然後再將它們塗抹均勻來將色調聚合在一起。

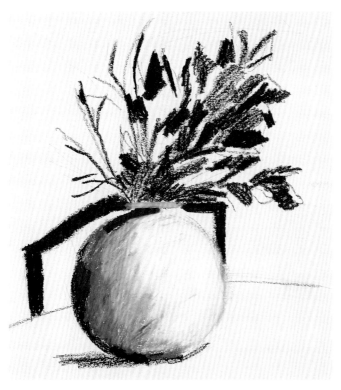

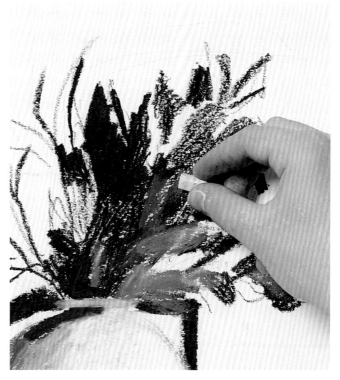

4 透過用白色蠟筆劃過黑色線條的部分，線條被混色調和到某一種程度來獲得從光亮到陰暗之間漸層的變化。

5 花朵是在黑色線條上面的白色色塊。這兩者的混合在這個時刻當中，創造出了一個灰色足以表現出每一個花朵的位置和形狀。

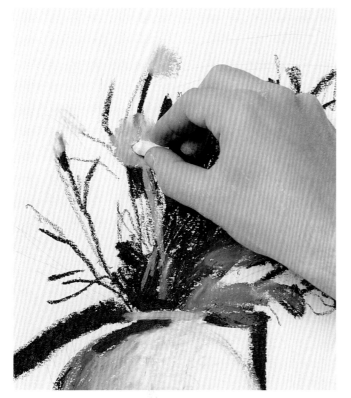

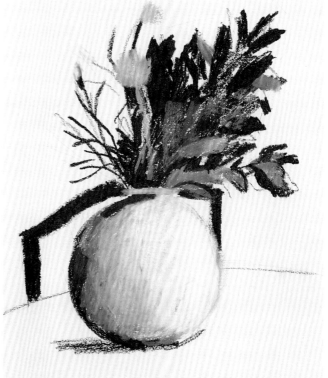

6 為了在葉子的部分獲得不同的灰色，把白色的粉筆平塗在紙上，並且用在黑色的區域中，直到獲得較為淡色的色調。

7 到了這樣的一個階段，現在作品已經包含相當的細節部分。葉片的區塊最好用灰色和黑色色調的結果來作界定，讓每一個個別的外型能夠顯現突出。

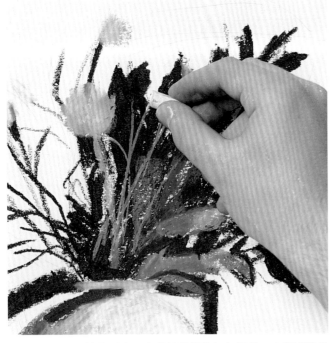

8 用白色的粉筆的側邊，在葉片較深的灰色部分，來畫出花朵的莖部，這樣可以把莖葉的部分作較佳的定義。

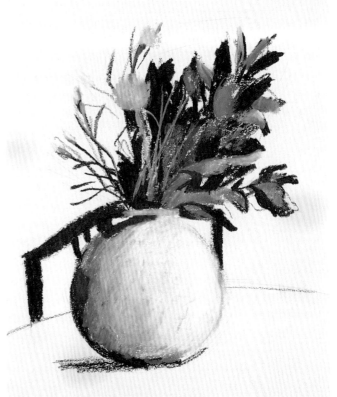

9 葉子和花朵的群體，現在已經幾乎完成了；剩下的構圖部分就是需要加入相同數量的細節。

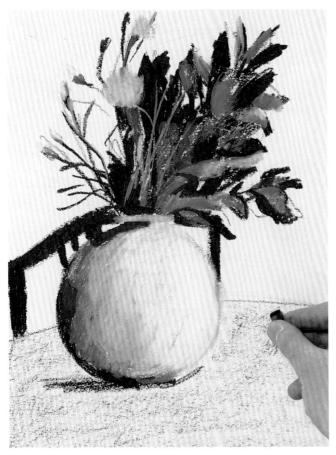

10 要獲得桌子表面正確的色調，畫者開始用黑色蠟筆，畫出柔和的色塊來，溫柔的將蠟筆的平面在紙張上摩擦，直到整個區域都被覆蓋上了。

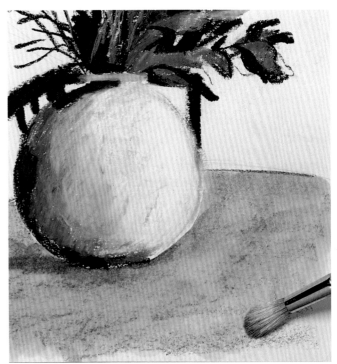

11 在整張桌子的表面，都摩擦上了黑色的蠟筆之後，用筆刷沾上松節油在紙張上擴散地刷，將蠟均勻的溶解。

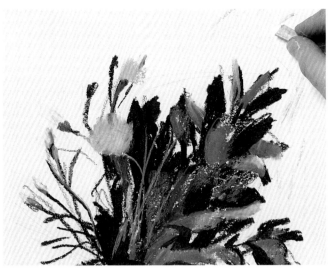

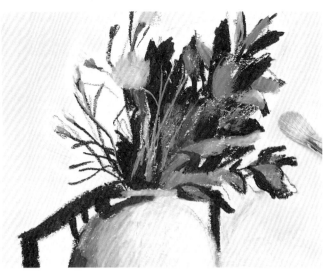

12 畫者現在稍微地將背景部分加深。這個部分的方式與桌子類似，雖然這個時候必須使用白似的蠟筆貼平紙張來使用。

13 白色的色彩，被沾有松節油的筆刷溶解分散。這樣會加深背景，保持它在整體構圖上面的關係。

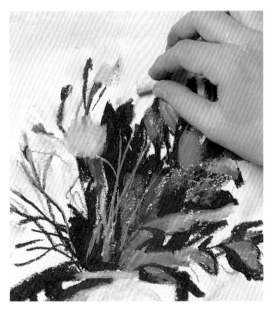

14 接著，畫者使用白色的粉筆，來延伸背景的顏色，直到覆蓋了筆刷無法到達的部分，在葉片和花朵之間的部分，將白色粉筆塗抹上去。

註 記
重疊不透明色彩的潛力也有它的侷限之處：當紙張已經完全被色彩給滲透，新的色層便無法完全覆蓋在先前的蠟筆色層上面，並且會有些混合。這樣可能會將整體構圖的色調稍微弄髒，並且會混淆

15 整幅畫最後的結果，由於仰賴了蠟的特殊質感，會擁有一種整體的一致感，它同時也是軟的和多塊的。因為在調和和混合顏色的時候，我們發揮了蠟筆大量的潛力，使得這樣的色調變的很容易獲得。

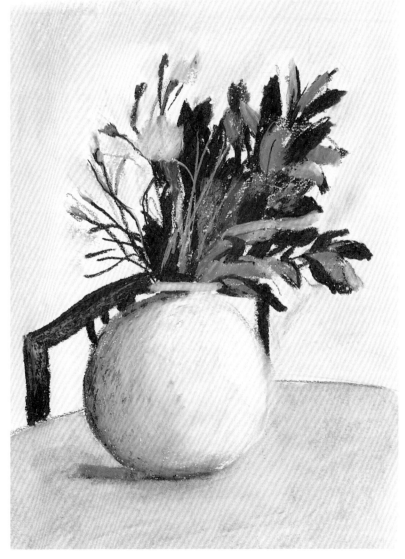

彩色蠟筆

彩色蠟筆幾乎是最具開放式畫風的繪畫技法。由於它們所被使用的方式,它們應該被歸納為是一種繪畫媒材,雖然最後我們會獲得的結果,將具有繪畫典型的外觀。蠟筆可以重疊的畫,並且在相當的助力之下,可以類似油彩的方式來作混合。色彩的調和及混合是很常用的技巧,來幫忙我們給予作品一個統一的外觀,並且仍具自身油性的和稍微凹凸起伏的一致感覺。蠟筆是迅速繪畫的理想媒材,因為它們並不需要任何的溶劑,或者特別的輔助材料,並不需要任何等待乾燥的時間,並且,任何的錯誤都可以很容易地更正,只要用正確的色彩,在錯誤的色調上面再重新畫上即可。

澆水瓶與花朵

為了要表現出以蠟筆作畫時,要混合和獲得不同的色調是多麼的容易,我們只會使用幾個顏色來畫靜物。這裡所有的色彩混合都可以直接在紙張上面完成,所以建議畫之前在紙張上先行試驗,測試色彩混合的狀況。這些效果在真正開始畫之前,可以直接在不同的紙張上面先作個別的混合實驗。盡量地避免混合更多濃密的色彩,就是這些花朵的部分,如此才不會失去它們清晰潔淨的色調。

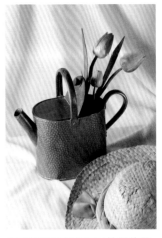

這個單純的靜物可以簡單的呈現出來,用少許的顏色混合和調和,除了少許單純顏色的筆觸,之後再稍微調和在一起。

這些是我們將要使用的顏色。這些色彩層次包含了主要和次要的色彩,以及少許其他的色調,可以用來獲得澆花容器和背景當中柔和的色彩。

1 使用一枝紫色的蠟筆,畫者可以畫出整幅畫主題,大略的輪廓。這些線條應該要很淡,才不會將接下來的色彩層次弄得髒污混雜。

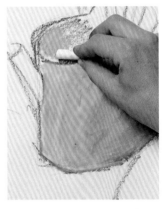

2 為了獲得水瓶金屬的色調,將黃褐色和藍色的條紋線條,緩慢逐漸地重疊上去,不要在紙張上按壓的太過於用力。接著,這個色調藉由先前的線條和白色的筆觸調和過後獲得統一。

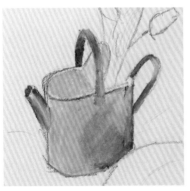

3 顏色較深的部分,包含相當大量的黃褐色,而白色是較淺部分佔支配地位的色彩,製造出整體的黃銅色調。

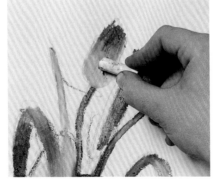

4 在畫出綠色的花莖部分之後,畫者再次於花朵的部分使用白色,以此來柔和和調整單一的純色調,並且打亮花朵下方較為淺的部分。

5 整個過程是相當快速的;蠟筆使畫者可以相對地較容易去覆蓋較大的區域,並且,在混合和重疊色彩的時候,並不會產生任何的問題。畫者將會繼續在背景的部分上色。

7 我們可以混合淡藍色和紅色的線條，也就是皺折部分製造出的陰影來製造出畫面上偏白的背景顏色。再來，活躍的摩擦白色蠟筆來獲得一個偏白和漸層的色調。

註 記

當我們在混合或調和色彩時，蠟筆會沾黏起其他的顏色，因此在重新使用前，必需要清除上面的沾污，以避免弄髒任何後續的色彩。要讓它們保持清潔，只要使用一個清潔用的布料，同時可以移除在蠟筆尖頭常會出現的碎屑。假使繪畫的過程很長，清潔自己的手，避免自己的手弄髒了蠟筆，也是一個不錯的想法。

6 在瓶身帽沿部分的色彩可以加進少許黃褐色的筆觸和交疊的黃色色調，覆蓋住整個物體的表面來獲得想要的效果。這兩個顏色都必須調和在一起，直到畫面上存在任何線條的標示。

8 背景上布料部分的陰影，表現出我們已經使用色彩的色調。這些不同的色調，給予布料體積感。要統一這樣的體積感，需要使用更多的白色，來將整體的色調，再稍微的作一些調和。

9 一旦背景的色調被統一了，這幅蠟筆畫作就可以說是完成了。這幅畫同時是一幅真正的畫作，透過的方式是將直接的、濃密的、不透明的色彩，做出充分、合適的調和，以及混合而獲得的結果。

用簽字筆作畫

對於習慣使用彩色鉛筆作畫的人來說，用簽字筆來作畫並不會是一個全新的主題。平頭的簽字筆也最適合於繪畫使用的繪圖器具，它可以用來畫出精準正確的線條，確定出外型輪廓來，同時也可以創造出彩色和陰影的效果。如同彩色鉛筆一樣，簽字筆可以用線條或色彩的區塊重疊交錯。大致上來說，簽字筆的色彩不能夠太過混合，除非它

們是水彩筆，並且在上面使用沾了水的刷子來產生溶解的效果。不過，即使在這樣的狀況下，較為深的顏色在混色的時候，還是很容易蓋過較淺的顏色。畫者使用簽字筆作畫時，必須把這個特性納入考量，尤其是當混合兩種或兩種以上的色彩，而又嘗試要獲得精準的光澤時。然而，就使用上來說，簽字筆是相當方便和快速的一種工具，並且它可以製造出更為堅實、飽滿的線條，而不需要在紙張上對於畫筆施加太多的力道。

簽字筆技巧

使用簽字筆作畫和使用彩色鉛筆很像，雖然在兩者之間的確存在一些很重要的差異，我們必須在這裡加以處理。首先，前置的輪廓畫使用的顏色必須是將來形狀上要表現出的顏色。假使我們使用一個大略的顏色，例如灰色來作前置輪廓的基本色調，在某些較亮的地方，這個顏色會顯得太過強，並且會扭曲了最後成畫的效果。我們應該要避免這個狀況發生，除非畫者是刻意要尋求一種自由的、

像是素描的效果。因此，最初步的草稿會是彩色的。同時也建議讀者遵照著光線的明暗順序來畫，因為較亮的色調沒辦法蓋過較暗色調。簽字筆的色調並不會受到線條的濃密程度影響，因此，每一個色彩都只能製造出一種密

度；這意味著藝術需要足夠的色彩層次，來包含每個顏色不同的色澤。當我們在一個區域當中使用類似色調，每一個色層的不同顏色時會製造出最佳的效果。

簽字筆技巧　　直接混合

直接的色彩混合，可以透過交疊同一個色彩的線條到另一個線條上來獲得。這個技術適用於我們要使用同一個色層的顏色，或者當畫者希望加深一個顏色時。當畫者希望獲得同質性的混色效果

時，也就是當兩個重疊的顏色要創造出第三個單純的顏色時，這個技巧就不適用。在畫的初步階段，不應該使用直接的混色，因為當整個繪畫開始發展時，它們會傾向於加深、弄髒整體的色調。

直接混色是一個在使用上很好的技巧，特別是當你希望透過把一個通常是較為深的色調，重疊到另一個色調上來加深一個顏色時，便會製造出更不透明的光澤。

當我們使用同一個色層的不同顏色時，它們的色調和染色性都很相似，在這樣的狀況下，直接的混色是很可行的，因為它們之間會互相弄髒的危險較小，比較不會產生出另一個不希望的顏色。

簽字筆技巧　　混合灰色

就像是使用色鉛筆一樣，簽字筆的線條可以被混合，直到它們用一個較為淺、淡白，或是灰色色調的顏色，塗抹到消去的狀況。循著這些線條，以單一的顏色來畫，灰色將會統一外型上面的光線，並且將輪廓模糊化，改變、抵消到某種程度，而創造出簽字筆畫所具有

的、驚人的多種色彩效果。這個技巧只能用在小型的、特別的區域之中，而在大的區域中，很重要的是，還是要獲得完全調和混色的顏色。

淡的顏色在獲得調和的區域時相當好用，尤其是希望用簽字筆來軟化某些區域中特別的輪廓外型時。

用灰色來混調顏色，會模糊色彩之間的界線，來獲得柔和的、持續的色彩層。

簽字筆技巧　　水彩簽字筆

如同水彩鉛筆一樣，裝有可溶性墨水的簽字筆，可以用來獲得類似水彩的效果。然而，簽字筆的色彩是比較密集、較不透明的，因此較不適合創造水洗的淡水彩效果。溶解的效果只可以用於小的區域，並且不建議使用大量的水來擴散整個顏色。你應該專注在小區域上，塗抹、混合、並且溶解不同的色調。同樣也不適合的是要將整個色調混合到線條都消失的狀況，因為這樣就會完全與簽字筆的特性產生衝擊。

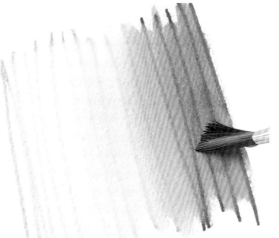

水彩簽字筆，可以讓畫者在某個特殊的區域當中，把顏色調和在一起，並且統一色彩。使用的刷子不該過於濕潤，才不會留下水漬。

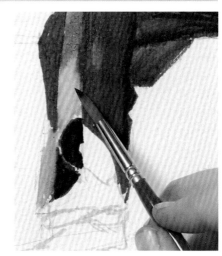

當使用在畫作較小的區域中時，水彩簽字筆可以讓你獲得與水彩非常相似的效果。不過，當希望獲得較大區域的溶解時，這也會變的比較無趣。

簽字筆技巧　　預留區域

預留區域是一個很常用的技巧，尤其是相對於較深色彩的背景當中，要界定出較淡色彩的輪廓形狀時。使用較為透明的色彩時，預留的區域可以保護它們細緻的光澤，因此畫者必須仔細地計畫它的工作步驟，計算出之後希望畫出淡白光澤的區域。

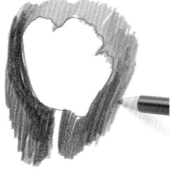

1 預留一個形狀，要從加深它周邊較深的顏色開始。這個較深的顏色，會讓預留的區域輪廓突出來。

2 一旦白色的區域相對於深色的背景而突顯出來，就可以加上顏色來描繪出它的外表模樣。

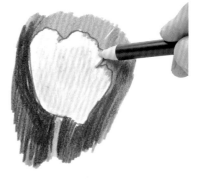

素描的人形

簽字筆同時可以用在速描和繪圖上，並具有高度的精準性和完美的完稿效果。它們也是極佳的練習媒材，可以用於戶外描繪自然的畫作。在這個考量下，水彩簽字筆或許最適合用於這個範例。它們可以結合線條和色塊，而且可以自由的使用，讓線條自由運作，之後再於空間中上色。這個練習是讓我們發揮簽字筆潛能的好範例。

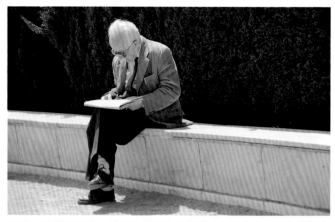

這個人物很清楚的、從背後深色的背景當中突顯出來，因此藝術家需要使用預留的技巧。此外，在光線和陰影之間的對比，使這幅畫在素描開始的初步階段，更不建議使用太多較淺的色調。

公園中的人物

我們選用來畫這幅水彩簽字筆畫的主題，是一個在公園中閱讀人物的素描。我們選一個有限範圍內的顏色來做這個練習，基本上包含了一組的深色調（藍色和綠色），以及黃褐色和粉紅色調的變化，來比較出較淺色的區域。這是一個快速素描極佳的媒材，它用溶解的色彩畫出外型，描繪出體積感來。

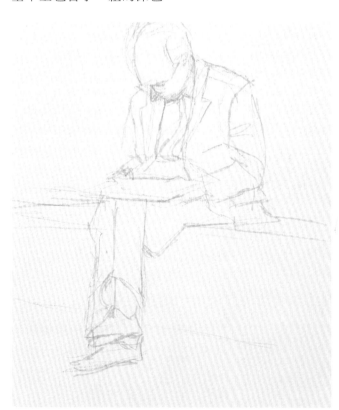

1 在簡要的鉛筆草稿素描後，這些線條以非常淺的灰色畫出，同時，人物基本的型態已經可以很清楚的看出來。

2 首先的線條，是加上這些溫暖的色調。藝術家開始在小的區域畫出陰影來確定色彩的初步效果。

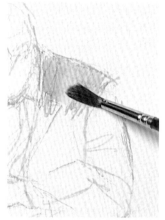

3 早先的線條，用一個濕潤的刷子來作溶解，把顏色分散到肩膀的其他部分，並且包含夾克所有的區域。這幾個少許的線條已經足夠畫出全部的區域。

4 在為夾克上色之後，皺折的部分用一個同樣色層，但是須用顏色稍稍較深的簽字筆畫出。

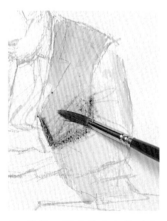

5 接著，再次將彩色的線條用刷子擴散開來，來將兩個顏色調和，形成統一一致的色調。

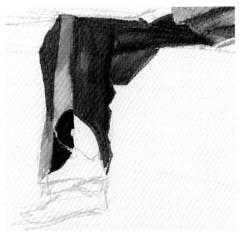

6 夾克色彩的調和，透過使用一隻刷子來完成，包含我們之前首先上色的，在淡黃褐色中，些許陰影的平行線條。藝術家現在開始轉向褲子的部分。

註 記

最開始的、濃密的色彩，應該要小心的使用，才不會弄髒了最後的效果。只有到最後的時候，才可以使用水做出更自由的擴散來獲得希望達到的效果。

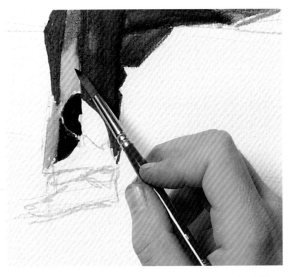

7 用一個飽滿的藍色，為褲子較深的區域上色之後，用刷子沾少許的水分，將這個區域的顏色擴散到其他的部分。

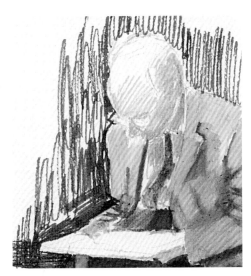

8 褲子腳邊較為淺色的部分，顯現出在小型的區域作畫時，這個類型的陰影技巧是多麼的有用。人物的這個區域原本是白色的，現在也被加上了顏色。

9 背景中的深色線條，把人物的顏色打亮突顯出來，給予光亮的部分更多的表現，這個區域原來只是用少許淡白的線條畫出。

10 由相當強烈的深綠色線條構成的濃密背景，現在已經被軟化了，並且讓整體場景的光亮度得到統一。如同最後完畫的觸感，在邊緣的地方已經加入少許的陰影來製造地板平面的色調。

一幅全彩的畫作

專業的簽字筆色層，通常提供相當多的顏色，以及在同樣色層中，各種大量的色彩選擇。要獲得最佳的效果，你可選擇會提供單色變化，以及富有生命力的主題來好好運用使用簽字筆時的這些優點，包括對比的潛力、色調的和諧，以及外型的界定。這種媒材最具特色的單色密度，會有某些風險。這些風險包括使用太過多樣、不和諧的顏色，以及因為過多層次和過多顏色混合造成的顏色髒污。為了避免這樣的風險，我們建議用特定的方式來作畫，並且介紹中間性的顏色來為任何較為過度的顏色調和。

陽光下的花朵

有些少許的主題會比這個主題，更為適合全彩的處理，這個街頭花店的欄架，提供了所有可能的單色色層和想像得到的色調，從鮮明的色彩像是黃色、紅色、綠色、和黃褐色的光澤。要在這些鮮明凸顯的色調之間取得平衡，並且要製造出不會太過喧鬧或髒污的色彩，是一個必須面對的問題。相當重要的地方是，要遵循著畫的順序，從較濃密的色調到較為柔和的色調。

在這些花朵之間，尖銳明顯的對比，當我們使用光線與陰影之間密集的對比時會更加的強化。光線可以用色彩表現出來，而這些最為鮮明的色調以及對比會創造出光澤亮麗的效果。

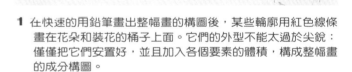

1 在快速的用鉛筆畫出整幅畫的構圖後，某些輪廓用紅色線條畫在花朵和裝花的桶子上面。它們的外型不能太過於尖銳；僅僅把它們安置好，並且加入各個要素的體積，構成整幅畫的成分構圖。

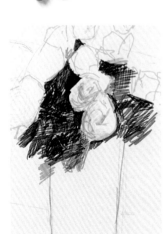

2 在最接近花朵的地方，畫者先預留白色的區塊，讓白色突顯出來，像是負片（negative）一樣。這是重要的步驟，調整色彩，以及烏賊墨色部分的輪廓。

3 如同最早花朵部分，以幾乎白色被預留下的方式，黃色的花朵也具有它自身的色彩，我們從這個練習中可以得到的寬廣色彩層次裡選出這個黃色來。

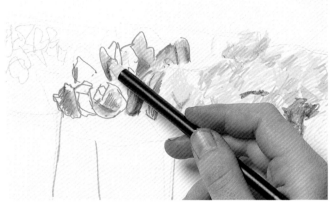

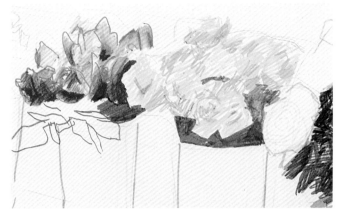

4 倒掛金鐘色的玫瑰花朵，已經用一個強烈的黃色產生些微的變化，並且這些線條現在已經用一個淺灰色的簽字筆調和了。

5 這個過程包括出某些形式的界線，並且將一個顏色放入與另一個顏色的相對之中，如同在輪廓當中被突顯出來一樣。

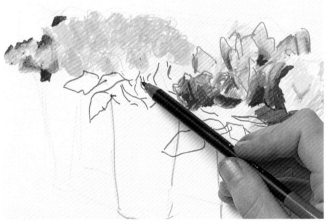

註 記

我們不應該在紙張上將簽字筆施加太多的壓力，因為這樣可能會使紙張的纖維被磨破，造成小的球塊，在接下來畫時會造成極大的阻礙。

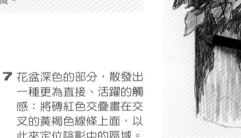

7 花盆深色的部分，散發出一種更為直接、活躍的觸感：將磚紅色交疊畫在交叉的黃褐色線條上面，以此來定位陰影中的區域。

6 至於下一把的黃色玫瑰花，藝術家已經選擇了一個新的色澤、濃密和飽滿，並且接著以較亮的橘色陰影來作些許的變化。藝術家僅僅畫出這些葉片的輪廓。

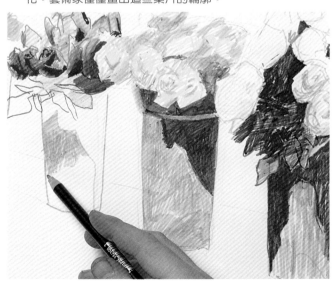

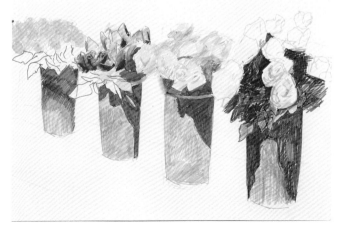

8 陰影應該要先用輪廓線界定出來，讓它們看來就像只是其他的物件。光亮的部分用金黃色赭色的顏色畫出。

9 這個練習最多色彩的階段，在它充滿對比的形式和色彩當中顯現出來。

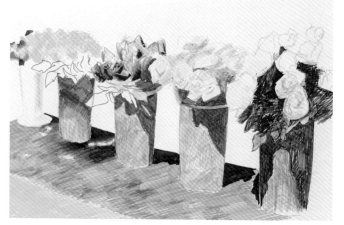

10 要界定桌子的平面時，簽字筆的線條是相當有用的。線條的傾斜定義了輔助物的位置，以及它和花瓶之間的關係。

11 一個新的、強烈的對比，已經被加入先前的畫作中：前景中的黃色加強了花朵和花盆所投下的深藍色陰影。

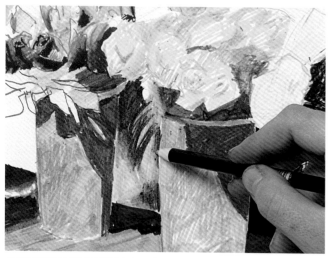

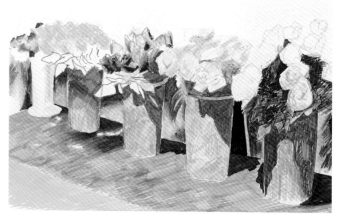

12 在製造出所有強烈的色彩對比之後，現在是畫出具陰影背景的時候。藝術家選擇了一個灰色的層次，包含偏白的色調，可以用來調和線條。

13 只有少部分的陰影區域已經被覆蓋出來時，灰色所製造出來的和諧效果會和已經顯現出來的花朵的鮮豔色彩產生對比。

14 為了要覆蓋背景，藝術家使用短線條，來形成一種馬賽克的效果，暗示出在窗戶背景當中未完成的形狀。

15 整個畫面構圖中左方、空氣的效果，可以在使用其他灰色之後馬上加上一個較為光亮的灰色，來獲得希望的空氣效果。

16 背景的處理，已經將大量的花朵納入了考量，雖然藝術家並不企圖製造出一個寫實的表現。相對的，整個的背景被簡化為灰色的陰影。

17 陰影當中，花瓶的淡白橘色加入了一個單色的註解，添加了生氣，並給予灰色深度。

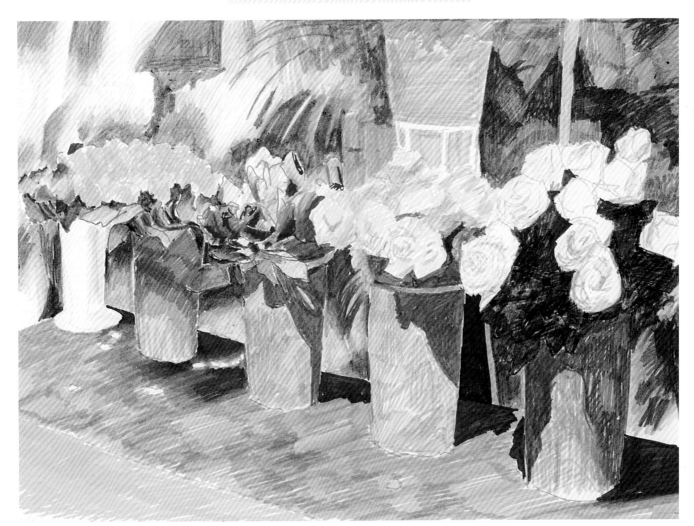

18 由於有賴背景的處理，先前留白的花朵部分，事實上並不需要再加上任何的筆觸。在光亮和陰暗色調之間的對比，已經給予前景部分形體和光亮度，並且也讓背景成為一個中性的對比物，讓整體的主題呈現出豐富的單色配置。

索引

材料和工具	6-7
石墨	6
組成成份起源	6
硬度和品質	7
●筆心中的石墨	7
●棒狀的石墨	7
●水彩石墨	7
色鉛筆	8-9
組成成份	8
特性	8
變化與表現	9
●色彩筆心	9
●水彩鉛筆	9
性質	9
炭筆	10-11
組成成份	10
差異和表現	10
●壓縮製炭筆和Binder	11
●炭鉛筆	11
特性	11
●粉末炭	11
起源	11
粉彩和類似的媒材	12-15
一種繪畫的媒材，粉彩	12
組成成份	13
特性	13
起源	13
變化和表現	14
●粉彩鉛筆	14
●水彩粉彩	14
●盒裝的類型	14
●特殊的組合系列	15
●炭筆	15
●血紅色	15
●Conte蠟筆	15
墨汁	16-17
組成成份	16
●蘆葦	16
●版狀墨水（硯台）	16
起源	16
●彩色墨水	17
●水洗的淡墨水	17
●筆和尖管	17

●書寫工具	17
特性	17
其他媒材	18-21
混合技法	18
●圖畫（drawing）與繪畫（painting）	18
水性媒材	19
●水彩和水粉彩畫	19
●乳膠和丙烯酸畫	19
●水性的油彩	19
油性媒材	20
●油彩棒筆	20
●蠟筆	20
●溶劑和材料（medium）	20
特質	20
簽字筆	21
變化和表現	21
●水性	21
●酒精性	21
特質	21
刷子	22-23
刷子的簡介	22
●貂毛刷	22
●其他的天然刷毛	23
●豬毛	23
●人造毛刷	23
●日本刷	23
畫紙	24-27
使用鉛筆和炭筆作畫	24
使用簽字筆畫	24
使用墨水作畫	25
●宣紙	25
●畫墊	25
使用粉彩作畫	25
適用於濕技法的紙張	26
●手工製紙張	26
●其他紙張	27
其他輔助物	28-29
帆布	28
厚紙板	28
準備工作	29
描圖紙張	29
木材	29

其他補充材料	30-33
擦除器	30
削鉛筆器	30
固定劑	31
棉布織品	31
夾子和圖釘	31
剪刀和多用途的美工刀	31
擦筆	31
畫版	31
棉布	31
紙巾	32
黏膠	32
金屬尺規	32
盛水器	32
海綿	32
畫盤	33
調色盤	33
調色刀	33
紙夾	33
其他材料	33
石墨	
石墨鉛筆技巧	34-35
用石墨鉛筆作畫 如何握筆	34
用石墨鉛筆作畫 調色	34
用石墨鉛筆作畫 擦除	35
用石墨鉛筆作畫 保持清潔	35
石墨技巧	36-37
石墨技巧 灰色背景	36
石墨技巧 質感背景	36
石墨技巧 直接調色	36
石墨技巧 在水彩紙上製造陰影	37
石墨技巧 混合	37
石墨技巧 松節油	37
石墨技巧 以水溶解	37
明暗度和外型	38-41
明暗度的概念	38
外型概念	38
光線和陰影	38
簡單外形	38
明暗度和外型 球體	38
明暗度和外型 圓柱體	39
明暗度和外型 陶罐	40
明暗度和外型 布料	40
明暗度和外型 整體	41
透視法	42-3
透視法 直線透視	42
透視法 直覺透視法	43

線條的明暗度　44-45
線條的明暗度　用筆畫創造陰影　44
線條的明暗度　立體感　45

素描　46-47
素描　線條技巧　46
素描　素描明暗度　47

使用灰色顏料做畫　48-51
繪畫(pictorial)的效　48

彩色鉛筆
彩色鉛筆技巧　52-53
用色鉛筆作畫　線條和色彩　52
用色鉛筆作畫　混合色彩　52
用色鉛筆作畫　調和灰色或白色　53
用色鉛筆作畫　預留顏色　53
用色鉛筆作畫　混和水彩色鉛筆　53

色調　54-55
色調　橘色調　54
色調　紅色調　55

單一色調　56-5
單一色調　水果　56

筆劃的色彩　58-59
羽毛和水　58

色彩畫　60-61
植物園　60

繪畫與色彩幅度　62-65
一株橄欖樹　62

炭筆
以炭筆作畫　66-67
以炭筆作畫　調色　66
以炭筆作畫　擦拭　66
以炭筆作畫　用紙張覆蓋　67
以炭筆作畫　質感　67
以炭筆作畫　固定炭筆畫　67
以炭筆作畫　天然與壓縮炭筆　67

調色與筆劃　68-69
調色與筆劃　風景畫　68
調色與筆劃　人物　69

描繪外型　70-71
描繪外型　軀幹　70

描繪外型　頭部　71

表面　72-77
表面　一個亮的表面　72
表面　舊金屬　74
表面　平面銘製品的表面　76

海景畫　78-81
海與石頭　78

靜物畫　82-85
阿拉伯式圖案　82

粉彩筆和相近的媒材
使用粉彩筆作畫　86-87
使用粉彩筆作畫　調色　86
用粉彩作畫　用色彩工作　87

使用赭紅色作畫　88
用赭紅色作畫　兩種人物形體　88
用赭紅色作畫　結合　88

用粉筆作畫　90-91
用粉筆作畫　雕像　90
用粉筆作畫　一位樂師　91

靜物　92-95
色彩的幅度　92

風景畫　96-99
背光　96

墨汁
用墨汁作畫　100-101
控制筆畫　100
彩色墨汁和綜合技術　101

用蘆葦筆作畫　102-105
背光　102

用鋼筆頭打亮　106-107
花豹　106

混合技法：墨汁和水粉彩　108-109
嘉年華　108

鋼筆頭與彩色墨汁　110-113
街頭咖啡店　110
濕畫技巧
濕畫技巧　114-115
以刷子畫素描　114

以刷子畫素描　用單色水彩畫素描　114
用刷子畫速描　線條和色塊　115
用刷子畫速描　乾刷子　115
水粉彩　覆蓋力　115
水粉彩　混合技法　115

用刷子畫速描　116-117
都市街景　116

單色淡水彩　118-121
線條和數量　118

混合乾技術-濕技術的技法　122-125
鄉村景觀　122

用蠟筆作畫
油性基礎的媒材　126-127
使用蠟筆作畫　126
使用蠟筆作畫　混合色彩　126
使用蠟筆作畫　稀釋　126
使用蠟筆作畫
在一種顏色上覆蓋另一種顏色　127
用蠟筆作畫　抗水性　127
用蠟筆作畫　融化　127

用白色和黑色的蠟筆作畫　128-131
樹枝和花朵　128

彩色蠟筆　132-133
澆水瓶與花朵　132

簽字筆
用簽字筆作畫　134-135
簽字筆技巧　134
簽字筆技巧　直接混合　134
簽字筆技巧　混合灰色　135
簽字筆技巧　水彩簽字筆　135
簽字筆技巧　預留區域　135

素描的人形　136-137
公園中的人　136

一幅全彩的畫作　138-141
陽光下的花朵　138

校審
王志誠　WANG CHIH-CHEN

職務　台北縣復興商工職業學校 校長
學歷　國立台灣師範大學 藝術研究所碩士
現任　1.台灣水彩畫協會 理事長
　　　2.經濟部工業局 數位內容學院 產學顧問
　　　3.台北國際水彩畫協會 常務監事
　　　4.群生文教基金會 董事
　　　5.永和「藝術造市」推展委員會 副主席

版權頁
我們誠摯的感謝以下的廠商，讓本書使用它們的材料：
Papeles Guarro Casas; Talens; departamento tecnico; Faber-Castell;
Gigandet

本書原先的標題為西班牙文：Toso sobre la tecnica del Dibujo

◎版權所有　Paramon Ediciones, S.A. 1998-世界版權
出版者　Paramon Ediciones, S.A., 巴塞隆納, 西班牙
作者：Parramon 編輯群
示範者：Parramon 編輯群

◎英語版本版權所有，1999，Barron's Educational Series, Inc.

任何疑問，請洽：
Barron's Educational Series, Inc.
250 Wireless Boulevard
Hauppauge, New York 11788
http://www.barronseduc.com

國際書目編碼：0-7641-5163-0
Library of Congress Catalog Card No: 99-14655

繪畫技法系列-2

素描技巧大全

出版者	新形象出版事業有限公司
負責人	陳偉賢
地址	台北縣中和市235中和路322號8樓之1
電話	(02)2927-8446　(02)2920-7133
傳真	(02)2922-9041
原著	派拉蒙出版公司編輯部
總策劃	陳偉賢
翻譯者	謝一誼
校審	王志誠
企劃編輯	黃筱晴
製版所	興旺彩色印刷製版有限公司
印刷所	利林印刷股份有限公司
總代理	北星圖書事業股份有限公司
地址	台北縣永和市234中正路462號5樓
門市	北星圖書事業股份有限公司
地址	台北縣永和市234中正路498號
電話	(02)2922-9000
傳真	(02)2922-9041
網址	www.nsbooks.com.tw
郵撥帳號	0544500-7北星圖書帳戶
本版發行	2006 年 6 月　第一版第一刷
定價	NT$520元整

國家圖書館出版品預行編目資料

素描技法大全：藝術家不可缺少的隨身手冊/
派拉蒙出版公司編輯部原著：謝一誼翻譯.-
第一版.--台北縣中和市：新形象.2006
[民95]
　　面：　　公分--（繪畫技法系列：2）
　含索引
　譯自：Toso sobre la tecnica del dibujo
　ISBN 957-2035-77-0(精裝)

　1.繪畫-技法

948　　　　　　　　　　95005661